圖解台灣

廟宇戲文圖鑑

聽 郭老師廟口說演義

郭喜斌——著

# 名言推薦

廟宇不只擔任地方信仰中心的角色，也有知識保存與傳遞的重要意義。要如何撥亂反正，留給子孫好探聽，是我們生在此世此地無可推卸的責任。感謝郭老師的努力，為我們活在這裡的文化加油打氣！

了解家鄉古今往來，認識在地文化資產，廟宇是最貼近人的藝術博物館。若是您對廟裡出現的歷史典故與演義傳說，看得興味盎然、意猶未盡的話，就不容錯過郭喜斌先生的最新大作《圖解台灣廟宇戲文圖鑑》。

台大哲學系博士　邱振訓

喜斌兄，何其有幸的與你結識！

仰望天空，頓時下起大雨，在混沌不明的世道中，喜斌兄是寺廟文化裡的一盞明燈，有著一股熱枕，誠言善道，正見理念。在現今社會裡頭，實屬難能可貴。

時代的變遷，現在的人也被物化了，想著從事寺廟雕刻已經四十出頭年了，現在興建的寺廟只講究快速，外部華麗即可，鮮有主事者願意在內容上更加細心的著墨，讓寺廟興建完成後，能成為日後很多人的共同記憶……

國小老師、部落格泮水蓮香版主　Sunny Hsu

喜斌兄有著豐富的歷史觀，台灣的寺廟閱歷無數，導覽風趣，實在是不可多得的人才。

滿懷期待，在式微的寺廟傳統文化裡，在喜斌兄的疾呼中，能讓傳統寺廟文化璀璨亮麗、再現風華！

**台北保安宮「文化獎」文化資產保存得獎人 廖武治　題筆**

看圖說故事，今古奇觀，笑談天下，這是說書藝術帶給人的樂趣和義理。郭喜斌老師秉持這樣的精神並加以靈活演繹，讓台灣各式的有形古蹟建物與無形傳統藝術賦予新的生命，讓我們不但能好好欣賞這些文化之美，更能獲得更好的心智成長，使得台灣的人們可以更平易近人的親近與愛護台灣人生活中的傳藝與文化。當然更使台灣現有的各項有形與無形的文化資產得以源遠流長和發揚光大，而這也是戲古達人郭喜斌老師對台灣人的一個重要奉獻與努力。

**鳳鰲齋主　謝繹　書**

# 推薦序

## 「看」郭喜斌講古

宮廟是民間的藝術中心，廟宇本身就是藝術品，廟宇的剪黏、交趾陶、龍柱、斗拱、雀替、神像、神龕、匾聯，都是藝術作品，質言之，廟宇是結合民間工藝、美術、文學於一體的藝術空間，此外，廟埕外台戲表演，神明的駕前子弟社團，保存台灣的傳統戲曲、音樂，而廟會遊行的陣頭、藝閣則是民間的街頭藝術，台灣人民大都透過宗教信仰、廟會祭典參與藝術活動，而非到文化中心、演藝廳觀賞藝術展演。

而宮廟最基本的作用在於宗教信仰，民眾經由宗教撫慰心靈祈求平安，此外廟宇中雕塑彩繪的圖像，都是歷史演義、神話故事或戲劇情節，這些忠孝節義的故事，藉宗教信仰為媒介，達到勸世教化、教育人民的社會意義。民間到處林立的宮廟，除了宗教信仰的意義之外，更隱涵著藝術文化、教化人心、安定社會的多重功能。

郭喜斌是台灣民間的傳奇人物，他長年遊走各地宮廟，鑽研廟宇藝術，我也經常與他在各種民俗活動中不期而遇，聽他解說、導覽廟宇藝術之美。而喜斌的「特異功能」就是幫沒有生命的建築、繪圖說故事。喜斌不僅上知天文、下知地理而且精通人文，廟宇的建築、彩繪、雕塑經由他的解說，立即成為通俗、有趣的故事。

世界許多宗教是透過民間藝術推廣傳播，其中又以文學、美術、戲曲、說唱最普遍，例如佛教運用變文、俗講、戲曲、說唱，將深奧的佛經，轉化為淺顯易解的小說或表演，讓普羅大眾得以瞭解佛學教義。而喜斌就是現代的詮釋者，他擅長於將歷史典故、神話故事，以生動活潑的語言，文字傳述為老少咸宜、老嫗能解的故事。許多神聖、神祕宗教典故，和無趣的歷史，經由他的文字描述或口語敘述，都會變得靈活有趣，不再是神聖

不可親近，也不再是遙不可及的歷史。

在喜斌著作《圖解台灣廟宇戲文圖鑑》中，他將帶領讀者走訪各大廟宇，欣賞宮廟精彩的繪畫圖像，喜斌以生動有趣的文字，以「看圖說故事」的方式，傳述圖像的戲曲典故、傳說故事，原本一幅畫作，在他的詮釋下，仿佛都變成一幕幕動態的影像正在上演。

《圖解台灣廟宇戲文圖鑑》全書圖文並茂，喜斌的敘述相得益彰，但這回我們不再是在廟宇聽他講古，而是要透過文本圖鑑，看喜斌講古。

台中教育大學台灣語文學系

推薦序

# 戲先生出將，只為召喚民間藝術的生命力

不知從何時開始，台灣人對寺廟建築變得只能遠觀，不敢賞玩。絕大多數人面對稱

為「藝術」的剪黏、交趾陶、石堵或花窗，往往只能張口興嘆工藝之美，其實經常不得

所以然，即連藝師巧心設計的深度情節也無法欣賞。

這當然不是民間社會互古古常態，藝師在寺廟體上「做戲齣」其實就是要演給大眾看，

才能使寺廟發揮多元教化功能；故此，寺廟建築所搬演的，幾乎都是傳統社會裡耳熟能

詳的經典故事，現代人看不懂，或許只是脫離民俗生活太久，才會成為民間信仰裡的「文

盲」。

戲先生是為民間戲曲講解故事大綱、分析情節，說戲以讓演員發揮的專業藝師，他

們熟悉各種古冊戲文，深諳情節意蘊，通透人生哲理，藉此為每齣戲導演出變化萬千的

故事內涵。

郭喜斌老師給人印象就是解說民間建築藝術的戲先生，腹內飽滿，不只能說戲文，

也擅於肢體演出，導覽時從不忘打諢插科，偶爾還得自演後場，甚至出將入相，不時來

個「一口說盡天下事、十指搬弄千萬兵」；尤甚是全台廟宇建築故事皆能演繹，並如數

家珍。

他在廟口拚搏、戲法盡出，自然不是為了賣藝，而是心懷鄉土，深怕「貂蟬奔月」、

「張飛打岳飛，項羽戰關羽」這種疏離土地的錯亂作品繼續混世。正所謂「無古早心做

不出古早戲」，於是他就藉著說古戲今，召喚現代人失卻的民間信仰記憶，重新找回文

化養分。

《圖解台灣廟宇戲文圖鑑》看得出來是郭老師的系列之作，從過去接連三本廟宇故事書寫以來，郭老師一貫地展現他幽默風趣、精學實學的風格。本書不僅止於講解寺廟建築，戲文也絕非單純沉浸於解讀古典文學，而是作者踏實地走過田野沃土，一點一滴地累積庶民觀點，回頭書齋筆墨，才能形構既有民間觀點，也有他文人風格的故事情節。

章回小說與民間故事在傳統社會裡傳播，原就不是單純藉由文字閱讀；底層大眾往往藉著戲曲演出、唸歌說書，乃至於口耳相傳等等，來理解這些雋永作品，藉此涵養思想、傳承價值觀，並隨著時空人文變化，留下或轉譯深刻道理，形構民俗思維。在郭老師穿針引線下，封神、三國、大唐、西遊、水滸、包公案等等，都各自重新演繹，有了現代生命。

這位戲文先生實在有點特別，在民間故事脫離生活元素的此刻，他不只為我們講經說戲，出前台演活了廟宇構件，還著書立說厚實文化母土。有時候我們或許都得想想，這個時代消失的庶民文化深度，還能生產百年後精湛的古蹟藝術嗎？又或者，我們想留下什麼戲文給子孫品讀？就從《圖解台灣廟宇戲文圖鑑》開始，一起找回那些庶民養分裡，值得傳誦的民間故事吧！

靜宜大學台灣研究中心執行長、民俗亂彈執行編輯

溫宗翰

# 自序

## 故事精彩處 就在民間藝術館

自從 2010 年出版個人第一本書《聽！台灣廟宇說故事》開始，算是正式踏上這條不歸路。我把依附在民間信仰上的建築——廟宇，當作地方的公共藝術館。只是，這樣立於一莊一境的莊境公廟，建構於地方人文經濟之上。年代和建築本身，以及地方對人文美學的認同，常不及於民間信仰裡對於神明的擁戴。如此一來經常可見這樣活生生的例子——老舊，拆！空間過於狹小，拆！建築型式，來自人們對於流行的追求。高大宏偉光鮮亮麗幾乎是多數人共同的喜好。內涵，其次。這年頭誰還看重內涵？那些老舊的公廟被拆，蓋起新廟。

人們喜歡有溫度，有情感的東西，可是在生活上卻喜歡廉捷便利的物品。國民教育水準提高，但人文美學的水平卻下降了。我從新舊宮廟裡頭，那些「裝飾構件」好像發現了什麼似的，很難開口說出其中的差異，但我心了然。

這本書，打破前兩本所執念的思考，不止介紹老東西，也不只看圖說故事，而是串圖說戲讓劇中人替作者講幾句話。

老廟老建築要顧，新的也不能放牛吃草。民間的文化尊嚴，總不能不當它一回事吧！把自己主公即將入住的宮

殿，交由包商負責，「圖必有意？意必吉祥？」變成一個諷刺的名詞。

寫作者不是什麼專家，更不是學有專精或有什麼特殊研究的人。可是有一份天生的怪脾性。看不慣沉默的好人，被人家戲弄欺騙。總要有人挺身而出，為自己說句話吧！如果連這個勇氣都提不起來，那麼外人也只能選擇沉默。因為要拆就要留，都是地方自己的事。我還有另一個怪脾氣，不喜歡看人家吵架；特別是為了同一件事，因為不同的觀點，爭得情感分裂。我寧可看它被拆了，也不願它留下來，讓一個莊境變成兩個五十斤。

這本書的完成，要感謝的人很多。特別是因為同個理念，讓地方產生生命共同體的情感理念，把一座瀕臨拆除的老房子，變成地方共同的文化資產。就算沒被列入官方名冊裡面，只要地方把它當成一座寶庫，關心它，愛護它。您們都是我想感謝的人。北港三益境鎮安宮、古坑嘉興宮、高雄覆鼎金保安宮、台南頭港鎮安宮、佳里金唐殿；還有很多地方的朋友、宜蘭、金山、彰化、四湖、屏東、水林、竹山……

其實關於人民的在地文化認同與自信，應該由教育入

手。當民間因為生活，無力於文化藝術的耕耘，對自身擁有的文化資產，嚴重缺乏認同時，勝過一百頭牛的力氣。沒五、六十年的建築，怎麼會有一百年的古蹟？把純手工做出來的東西敲掉，然後花大錢買回生產線做出來的東西？美其名換新換新，實際上是把珍珠換塑膠貨。

當民間的莊境公廟，主動向政府提出古蹟審議的時候，政府官員和行政人員，除了應該給予協助輔導之外，理應主動辦理公開的表揚。這正是催化民間形塑在地的文化自信，建立在地文化認同，最好的時機。讓它通過，對職事人員，對人民選出的地方首長和民意代表，也是個很好的加分題。

這本書怎麼看？建議再把個人先前出的那兩本，也一起找出來，放在手邊交叉閱讀。雖然不是寫的很好，但寫作者有自信，要敲醒一顆沉睡的腦袋，還不會有太大的困難。如果讓您讀著讀著，然後反想一句：這個也能出版？我隨便寫寫都能比這個好。或是，連這個也上得了桌？那麼，我們在地的那間宮廟，簡直可以當世界文化遺產了。恭喜我吧！我的陽謀已經達成，也恭喜您，總算願意踏出第一步。

本書能紀錄了這麼多的作品，感謝各地好朋友熱心相挺：嘉義黃冠綜、南投張譯王、宜蘭林俊明、台南王士豪、學甲謝坤林、花蓮蔡政育老師、台東蔡拾壹、金門許乃欽、雲林水林楊朝欽、林名宇、丁仁桐、沈沐蒼、林啟元、歐

原宏（感謝幫我救資料和電腦，如果沒歐先生，這本書可能出不了）、林政輝、陳彥伯、呂河東、楊笙瑀。

彩繪師父洪平順、林劍峰、廖慶章、許良進、陳敦仁、潘岳雄；剪黏師父有陳世仁、許哲彥、葉明吉；木雕師父蔡德太。

典故咨詢老師有，前台灣藝術大學古蹟藝術修復學系主任劉淑音老師、中正大學中文系教授楊玉君老師、中研院教授洪瑩發老師、靜宜大學溫宗翰老師。

還有這一路上扶持的各地文恐分子和熱愛鄉土和民間藝術的朋友們，您們直接或間接的鼓勵，讓更多人看到家鄉那座文化寶藏。不管最後有無若麥寮拱範宮和古坑嘉興宮從瀕拆危機晉升為地方共同呵護的珍寶，能挺身而出，為家鄉留一座先人德澤給後輩的精神和行動，就足以鼓勵更多人出來防止速交貨侵占家鄉那美好的天際線。

最後，容喜斌再添幾筆，感謝各地主辦廟口講古的宮廟，高雄覆鼎金保安宮（高雄金獅湖太子爺廟）、北港三益境鎮安宮、雲林下崙福安宮、台南學甲頭港鎮安宮、台南下營茅港尾天后宮、鹿港營盤地永安宮薛府王爺、台南永華宮……

因版面篇幅有限，尊稱簡略，尚請大家見諒。

寫在第三本書的出版前夕

郭喜斌

# 目錄

# 體例與
# 如何閱讀本書

▼ 從第一本《聽！台灣廟宇說故事》到《再聽台灣廟宇說故事》（後改版為《圖解台灣廟宇傳奇故事》），再到本書，約收錄四、五百則戲文典故。給一般民眾和受託管理廟務的賢者當閒書看還行，假若拿去當做範本，要求匠師按此製作？寫作者萬千誠實以告，不妥。理由，這件事情，還是要尊重專業。木雕、石雕、剪黏、交趾陶乃至彩繪，請主事者仍須走訪四野，延聘能工巧匠，去看看他們的作品，合意了，再請師父依地方人文特色和主神神格，重新規劃設計。為地方打造一座文化藝術館，替自己也替地方爭一個人文典範。

▼ 本書導讀中的宮廟插圖，建築主體參照不同空間樣式，主要以常見的對應故事，權以說明；但不表示寫作者說的就是唯一的排列方式。

▼ 本書編排的方式和寫作，採用連環圖說的形式表現。將各地拍到的相關作品，用一齣戲的方式表現，如「關公華容道放曹」，本書即從立軍令狀起筆，把孔明調兵遣將到關公放了曹操回營，孔明欲按軍法審議關公，劉備替關公求情為止。反而把華容道上和曹操的對手戲一筆帶過。主因除了之前兩書都曾寫過，本書避免老調重彈之外，也在凸顯民間故事住民間藝術中，匠人取材角度的多樣性。寫作者有意讓這些存在於民間藝術館中的作品，透過一枝禿筆將其趣味傳達給大家。盼望吸引更多人回頭觀望，關心屬於你我家鄉的那座宮廟裡的——公共藝術。

▼ 另外，對於這個高速的網路時代，一些歷史典故在過去可能得在圖書館泡個幾個月才能有所心得。但在今天，一個關鍵字的搜尋，幾百幾千則的討論就可取得。可是——人性，畢竟像裸模壓出來的那樣。在〈包公鍘陳世美〉一文中，寫作的人就讓劇中的秦香蓮站出來向台下的觀眾提醒，陳世美不見得是宋朝年間的那個陳世美，但是，負心的駙馬爺陳世美，可能就在你我的身邊，你，你，你很可能是陳世美而不自知。

▼ 邊欄的設計，這回依故事情節的章回走向而安排，但作品的所在地、施作者和年代，仍然標註在各裝飾作品的圖說中，偶有凸顯圖中主角的圖解說明，以利閱讀上的理解。此外，在行文當中替劇中人寫幾句對白，增添活潑氣氛，也讓這本書「像」圖畫書的味道。

# 導言

## 以民間藝術館的概念
## 淺談台灣宮廟的
## 裝飾藝術

在台灣民間藝術館──廟宇中，從日治時期的百花齊放，到戰後力拚經濟的簡約。到了晚期，面對廟宇常以高大雄偉取代內涵的舖陳，廟宇建築中的裝飾工藝與圖案應該怎麼看？曾經風華一代的民間藝術館是否還能保持文化尊嚴？就讓說書人一一道來……

# 台灣裝飾藝術鑑賞之分期

在台灣欣賞這些宮廟建築上的裝飾作品，依照不同時期修建的宮廟，個人將其粗分成三個時期，做為各階段的欣賞重點與方法。

第一期：民國40年代以前，

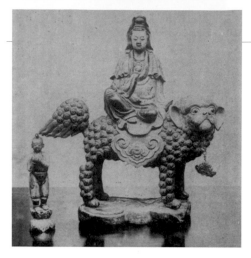

清領時期葉王交趾作品「觀音騎豸」／ 1930 年代日人攝

包含清領時期、日治時期到戰後。

第二期：民國50年代到70年代，台灣和中國大陸開放三通以前。

第三期：台灣宮廟模組化，裝飾作品生產線規格化製作時期。

# 第一期：民國40年代以前

這段時期的作品，它的裝飾功能概約可分為：一是構件本身的修飾所賦予的歷史人文典故內涵，如石雕、木雕所表現的戲文；還有為了保護建物本身和修飾美化之用，如泥塑、剪黏、交趾陶、彩繪和磚雕所呈現的造型。

大拜壽金枝玉葉／彰化歷史建築社頭劉家祖祠／ 2013 年攝

七賢過關／萬華祖師廟／ 2010 年攝

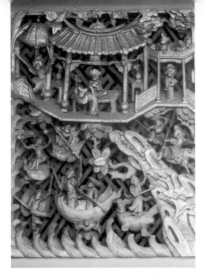

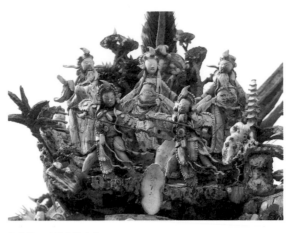

八仙鬧東海對金山寺 / 台南府城城隍廟　　　　狄青對刀 / 萬華龍山寺

作品的中軸線上大致採用吉祥喻意的圖案，如吉瑞圖、八仙拱壽、三星拱照、郭子儀大拜壽、七賢過關等。

左右兩邊以龍虎對看或麒麟獻瑞、祈求吉慶、壽仙麻姑圖等意涵來表現。另外常見《三國演義》的趙子龍當陽救主、虎牢關三英戰呂布、空城計；《封神演義》的哪吒鬧東海對薛丁山征西之蘆花河，或者八仙大鬧東海、狄青對刀等交叉使用。

至於左右的偏殿或龍虎門上，常見四格同列的人文掌故，如四聘、四愛或四痴、四不足。花鳥圖則有梅蓮菊竹（牡丹花、茶花）、忠孝廉節、風調雨順等等按字意順序排列。沉魚、落雁、閉花、羞月分別以西施浣紗、昭君出塞、貴妃醉酒、貂蟬

風調雨順 / 雲林褒忠馬鳴山鎮安宮 / 2006 年攝

拜月呈現。此外白素貞取仙草和太乙真人收石磯娘娘也常見以對作出現。它們普遍被各類工匠採用。有時同個題材會同時被兩種工藝使用。這個時期，可稱有圖必有意的代表。但意必吉祥嗎？不見得，不過教化的意義卻是肯定的，如四不足——梁武為帝欲作仙、石崇巨富苦無錢、嫦娥照鏡嫌貌醜、彭祖八百祝壽年，便是勸化世人知足常樂。像這些如帝如富可敵國者，都因慾望不能滿足而苦，凡人百姓當思菜根甜美，莫效法於四不足而自尋煩惱。

# 第二期：
# 民國50到70年代

這時期整個台灣社會普遍受到工商業機制的影響，民智漸

四不足 / 台南灣裡萬年殿 / 2014 年

開，封建思想和民主思維交相衝撞。在建築工法上，角頭大廟有的朝「高、富、帥」發展，也是木石結構和土磚並行的時代。此時期鋼筋混凝土的工法步步前進，石構件步步退卻，只剩龍柱和石獅支撐大局。不過，再撐也不久了。盛行的水泥堆塑幾乎和它相提並論、分庭抗禮。一些莊境公廟便常見以實用見長，牆面少了花俏的裝飾，只在水車堵上和龍虎對看堵稍做裝飾。

這時期招財進寶、五路財神、天官賜福，將大出鋒頭。屋頂上曾經耀眼的玻璃剪黏的狄青對刀和大戰八寶公主之外，能被一眼認出的，恐怕只剩紅面關公和胸前懷著幼兒的趙子龍。

祈求吉慶和風調雨順，壽仙和麻姑即將以水泥灌模，和八仙一同頂替木雕師父的工作。然

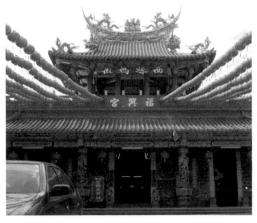
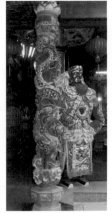
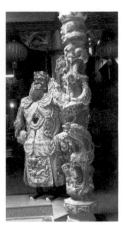

雲林西螺福興宮與龍柱

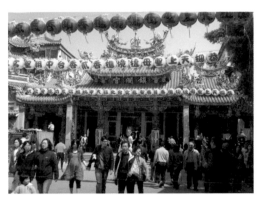

大甲鎮瀾宮和石獅

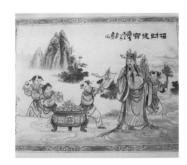

招財進寶／台北市迪化街霞海城隍廟／
陳壽彝原作劉家正仿修／ 2016 年攝

而，這個時期的戲文典故，就算作品常見同個模子灌製而成，卻也保有一定的歷史掌故。簡單說，它們讓人不敢輕視於它。

再則，自從鋼筋混凝土結構成為主流，廣泛被社會接受，之前泥塑堆疊仿木棟架漸漸受到威脅。剪黏被預鑄陶片和灌漿淋燙（燖塘，台語音譯）取代。大量生產的速交構件飾板，垂花吊籃、豎材斗拱、水泥模造和木雕飾板交相攻占老匠師們的工作場域。

壽仙痲姑灌模製品／ 2014 年攝　　　　　近年常見水泥仿木雕、石雕的速交廟

灌漿淋燙亂象，看不出演哪齣

水泥仿木作豎材與吊籃

# 第三期：
# 兩岸開通以後

不少建廟工匠到中國大陸開設工廠，生產之後運回台灣組裝。安裝的技師和構圖製造者恐怕連見面都談不上。尺寸是唯一能夠達到的共鳴。

因為安裝的技師與雕塑的匠師對文史典故的認知差異，祈求吉慶和加官晉祿開始出現左右倒裝的情形。

繁複的結網藻井和看架網目斗拱，不論多高，全裝上立正站好的人物豎材。有人戲稱，那叫「萬神殿」。偶有好事者拿出賞鳥用的望遠鏡仔細地欣賞它。這才發現，原來千軍萬馬十八騎。連枋間的木雕和神尊座處的

仔細一瞧「萬神殿」的人物豎材，經常重複出現同一尊

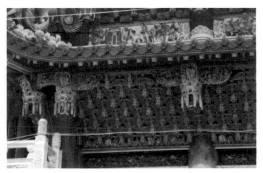

沒主題的豎材人物號稱「萬神殿」

晚近作品飾版左右同圖、水平翻轉之木雕

兩岸石雕繁簡字交互使用所產生的問題，是薑後還是姜后？

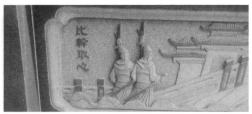

比干還是比幹？

神龕，左右格心也是左右同圖鏡射。

屋頂上牌頭的淋湯飾品，不再是一齣齣精彩的好戲。

因為兩岸的使用習慣，石雕作品在繁簡交換翻轉之下，有些文字讓人產生閱讀障礙。如姜＝薑，干＝幹，谷＝穀不分的現象，也時有所聞。在台灣民間藝術館——廟宇中，從日治時期的百花齊放，到戰後力拼經濟的簡約。到了晚期，面對廟宇常以高大雄偉取代內涵的舖陳。誠其某些執事人者所言，「那個又沒人在看！」加上主管的教育和民政部會，還有主管文化資產的公部門，對非古蹟的宮廟建築抱以放生的態度。曾經風華一代的民間藝術館，只剩幾個醉心於老藝術的匠人，抱以堅守的戀心在守護最後的一道文化尊嚴。

# 走一趟台灣民間藝術館——本書台灣廟宇一覽

這次收錄的作品，來自台灣各地，差不多每個縣市都有走讀了，也包括離島澎湖、金門，有一百多座大小宮廟，也期望大家在看顧那些精采戲文作品時，一同關心自己家鄉的民間藝術館——廟宇。

八仙鬧東海／台北市士林慈誠宮／2007 年攝

| 613 | 嘉義朴子安福宮 | 嘉義縣朴子安福里山通路 82 號 | 131 |
|---|---|---|---|
| 614 | 嘉義東石先天宮 | 嘉義縣東石鄉猿樹村 246 號 | 66，192，203 |
| 616 | 嘉義溪北六興宮 | 嘉義縣新港鄉溪北 65 號 | 149，229 |
| 622 | 嘉義大林安霞宮 | 嘉義縣大林鎮仁愛路 2 號 | 130 |
| 623 | 嘉義溪口慈善宮 | 嘉義縣溪口鄉游東村 9 鄰米粉宮 5 之 2 號 | 98 |
| 700 | 台南八吉境關帝廳 | 台南市中西區友愛街 40 巷 11 號 | 131 |
| 700 | 台南市東嶽殿 | 台南市中西區民權路一段 110 號 | 111 |
| 700 | 台南市祀典大天后宮 | 台南市中西區永福路 2 段 227 巷 18 號 | 223 |
| 700 | 台南南廠保安宮 | 台南市中西區保安路 90 號 | 81，106 |
| 717 | 台南仁德大甲慈濟宮 | 台南市仁德區行大街 510 號 | 68，160 |
| 721 | 台南麻豆代天府 | 台南市麻豆區南勢里 7 鄰關帝廟 60 號 | 191 |
| 722 | 台南佳里金唐殿 | 台南市佳里區建南里中山路 289 號 | 53，134，144，221，233 |
| 722 | 台南佳里幽冥殿 | 台南市佳里區仁愛路建南里 436 號 | 207 |
| 722 | 台南佳里震興宮 | 台南市佳里區佳里興禮化里 325 號 | 143 |
| 726 | 台南學甲慈濟宮 | 台南市學甲區濟生路 170 號 | 133，182，189，215 |
| 726 | 台南學甲頭港鎮安宮 | 台南市學甲區光華里頭港子 67 號 | 87 |
| 727 | 台南南鯤鯓代天府 | 台南市北門區鯤江村 976 號 | 89 |
| 730 | 台南新營真武殿 | 台南市新營區延平路 112 號 | 227 |
| 730 | 台南新營通濟宮舊廟 | 台南市新營區鐵線里 4 鄰 42 號 | 138 |
| 735 | 台南下營茅港尾天后宮 | 台南市下營區茅港里 163 號 | 118 |
| 737 | 台南鹽水護庇宮 | 台南市鹽水區中正路 140 號 | 137 |
| 741 | 台南善化慶安宮 | 台南市善化區中山路 470 號 | 95，109，126，237 |
| 741 | 台南善化慶濟宮 | 台南市善化區東勢寮 183 號 | 52 |
| 803 | 高雄沙多宮 | 高雄市富野路 49 號 | 201 |
| 813 | 高雄左營元帝廟 | 高雄市左營區左營下路 87 號 | 41，173 |
| 813 | 高雄左營蓮池潭龍虎塔九曲橋 | 高雄左營蓮池潭龍虎塔九曲橋 | 45，47，57，58，76，81，88 |
| 900 | 屏東武廟 | 屏東縣屏東市永福路 36 號 | 120 |
| 928 | 屏東東港東福殿城隍廟 | 屏東縣東港鎮盛漁里延平路 319 號 | 125 |
| 928 | 屏東東港德隆宮 | 屏東東港鎮興漁里興漁街 145 之 1 號 | 130 |
| 928 | 屏東東港鎮海宮 | 屏東縣東港鎮鎮海里 42-5 號 | 222 |
| 944 | 屏東車城福安宮 | 屏東縣車城鄉福安路 51 號 | 75，163 |
| 950 | 台東忠合宮 | 台東縣台東市精誠路 261 號 | 157，158 |
| 950 | 台東聖文殿魯班公廟 | 台東縣台東市中華路一段 104 巷 81 號 | 55 |
| 971 | 花蓮北埔福聖宮 | 花蓮縣新城鄉北埔路 183 號 | 49，71，85，131，163，167，168 |
| 971 | 花蓮廣安宮 | 花蓮縣新城鄉康樂村 7 鄰康樂 109 之 1 號 | 110 |
| 880 | 澎湖港子保定宮 | 澎湖縣白沙鄉港子村 5 鄰 54-1 號 | 99 |
| 880 | 澎湖城隍廟 | 澎湖縣馬公市光明路 20 號 | 126 |
| 880 | 澎湖觀音亭 | 澎湖縣馬公市介壽路 7 號 | 174 |
| 890 | 金門官澳龍鳳宮 | 金門縣金沙鎮官澳 16 號 | 41，100，103，156，232 |
| 893 | 金門金城外武廟 | 金門縣金城鎮光前路 86 號 | 93 |

## 【一覽就懂】
## 如何閱讀宮廟裝飾藝術的
## 語彙與語法

台灣的廟宇建築型式最主要從中國大陸隨著先民們渡海，一起跟著飲食生活作息和對天地自然的崇拜敬畏的思想而來。然而到了台灣之後，卻也因地置宜發展出屬於各地的人文藝術。不止族群的移植帶著文化藝術一同過來，就連工匠材料也是如此。

大莊境財力富足的蓋大廟，小莊小境的蓋莊頭小廟；有錢的裝飾構件多些，經費少的就意思意思，龍虎對看水車堵來一對，也可以像個宮殿的樣子。我們在重新

一座廟的門面，也可以如此簡樸，像是一個未施脂粉的村姑

關注家鄉那一座兩座的公廟（宮廟）時，上面那些五彩斑斕的彩塑雕刻，都在訴說人們希望神明能夠保佑賜予的願望——福祿壽（財子壽）；若願望小一點的，單只平安兩字也就謝天謝地謝神明了。

祈願有償，當然請戲酬神叫「叩答神恩」。八仙祝壽或三仙賀壽，然後忠孝節義的故事鑼鼓喧天的上演。古冊戲——伍子胥過昭關、虎牢關三英戰呂布、夜戰、薛丁山三請樊梨花、狄青大戰八寶公主齣齣精彩。

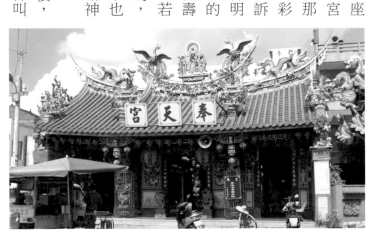

一座廟的門面也可以如此華麗美觀

# 廟宇的「門面」裝飾藝術

## 鑑賞重點

三川殿除了是一座廟的門面，同時也是代表地方的形象。莊境的人文和財力，以及時代的潮風常可從此處窺見。戰後到民國60年代之間所蓋的廟宇，常見實用型的宮殿，除了屋頂的玻璃剪黏和水車堵略作裝飾之外，頂多兩邊塑出龍虎對看，有的連正

戲台上演的那些故事，在廟裡的牆壁、樑枋或屋頂，有人說怎麼看得懂？怎麼會看不懂，那才是我最想問的題目。在廟宇上面有和戲台上雷同的角色——關公、張飛、周瑜，向來來往往燒香拜拜的香客打招呼，只是我們沒當他一回事而已。左邊〈古城會關公倒拖刀斬蔡陽〉，右邊〈劉備娶妻回荊州〉，一對一對登場，為我們家鄉的文化水準講話，也是我們台灣與其他地方不一樣的文化底蘊，那是完全屬於大家的公共文化藝術資產。而且不管裝飾的圖案有多美或是有多醜，也都是那個地方的共同文化財產。

立面也僅是磨石子的素面處理，或有的只是水泥抹平刷上油漆而已。但不管華麗或簡樸，都不影響合境的爐下弟子對神明的崇信。像這類裝飾的多寡，也算見證地方對人文藝術的重視和內涵。

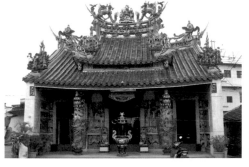

二崙鉢子寺 / 在此可欣賞到吳彬的作品

東港欉林宮共心堂三川殿 / 可欣賞到丁清石的作品 / 2013 年攝

# 宮廟殿內裝飾圖案導讀示意圖

在台灣民間信仰以神明為尊，為神明蓋廟，向來是信徒莫大的心願與精神依靠。大莊大境蓋大廟，小莊則蓋簡樸的殿宇。

大廟常有華麗繁複的裝飾。現存的古廟就有好多是精彩的藝術殿堂，如台北市大龍峒保安宮、台南南鯤鯓代天府、新竹城隍廟等，裡面的裝飾作品包羅萬象。但是小廟，也常見五臟俱全的格局與裝飾。

走進門裡，人們第一眼當然是主神所在位置——神龕(有的稱為禪房或神房)。那是廟堂之內至尊所在，也是所有華美的藝術精華區。常見榫接木構上面也有屋頂重簷，裝飾仿若三川殿的縮小版。但在台灣也出現泥塑堆花剪粘精彩的神龕。不管用什麼材料構築，那些斗、栱、花籃、垂花、豎材、窗櫺、隔心上面的圖案，可說包天包地包山包海，歷史戲劇文學、花鳥走獸應有盡有。龍柱石獅對對，上面的飛鳳、麒麟、群仙擁著瑤池獻瑞。

在三川殿和正殿裡，偶而可見四點金柱中間的八卦藻井(新竹城隍廟、南鯤鯓代天府、鹿港天后宮龍山寺、麥寮拱範宮、台北市華萬龍山寺、溪底仁和宮、北港朝天宮等)，上面那些人物豎材也是另一項可欣賞的重點。而在柱上樑下托木那四隻鰲魚，帶著喜怒哀樂望著世人，好像人生的歡喜悲傷，各有不同的應對態度。三柱清香把心事說出，請主公作主，拜求大神大道的慈悲化去災厄，賜下平安。

廟裡也有壁畫，替人們向神明開口祈求天官賜福、三仙拱壽、招財進寶、惠我無疆。一邊是「郭子儀大遇仙女」，題名〈富貴壽考〉。另一邊是「甘露寺吳國太

佛寺看新郎」。網目看架上，通樑下的員光(一稱通隨)常成對出現，上演李哪吒鬧東海或薛丁山征西的蘆花河。在三川殿簷廊如此，在裡面的牆上或水車堵中同樣以匠師自己的師承作法，一套一套的登場。

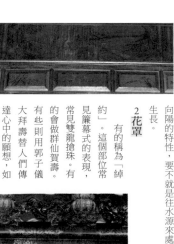

# 神龕裝飾圖案示意

## 1 神龕上方

神龕上面的裝飾常被美麗的卷草或區遮額擋住，想看到它的美，不太容易。在雲林莉桐麻園的德天宮舊廟裡，畫有楊震說四知和關雲長單刀赴會的故事。兩旁的杳爐形篆體字寫著〈富貴長春〉。值得注意的是，在這座神龕看似簡樸，但上面那些花草圖案左右都有互相呼應。兩邊的花草都朝中間生長，喻中間的神明位置是光的來源。植物有向陽的特性，要不就是往水源來處生長。

## 2 花罩

有的稱為「綽約」。這個部位常見簾幕式的表現，常見雙龍搶珠。有的會做群仙賀壽。有些則用郭子儀大拜壽替人們傳達心中的願想，如三重先嗇宮的「大拜壽」。

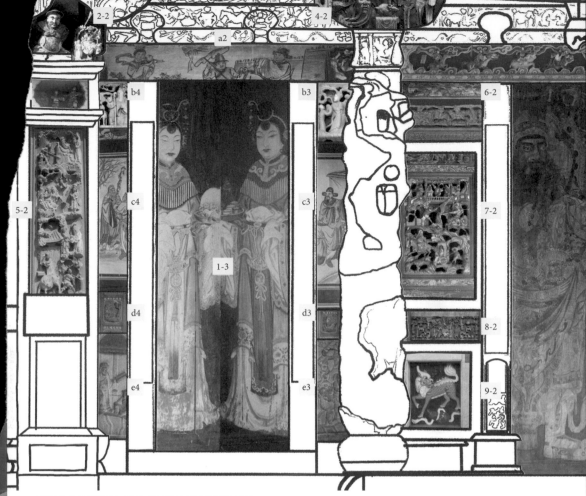

図中標籤：2-2、4-2、a2、b4、b3、6-2、5-2、c4、c3、7-2、1-3、d4、d3、8-2、e4、e3、9-2

## 三川殿簷廊常見裝飾圖案位置示意圖
## ——以中港間裝飾圖案位置為例

1-1 1-2 1-3 **中港間：**俗稱中門或大門，但以匠師稱呼的建築格局來說，這裡屬於中港間。中港間出現的作品，有中軸線的圖像和左右成對的作品。中軸線上常以轉為尊崇和吉祥的圖案為主。當然宮額（俗稱聖旨牌）寫著宮名，以直式書寫放在門額正上方。再來常是雙龍搶珠或八仙拱壽。兩旁常見螭虎團爐窗，或以壽仙麻姑等類裝飾。石雕或木構作的透雕花窗常是匠師展現手藝的重點戰場。腰堵以下以封閉型的構件建成，常見麒麟在裙堵位置出現。一般在中門上方，常以八仙拱壽，俗稱八仙彩呈現，有時也會以刺繡的八仙彩懸掛。圖為虎尾天后宮宮改建以前的玻璃前黏作品，作者是吳彬師父。

2-1 2-2 **扛廟角：**這個位置常見以戀番扛廟角表現。圖為北港朝天宮的交趾陶。

3-1 3-2 這個位置也常以剪黏作品裝飾。如圖出現的作品，龍邊是紅鬃烈馬——薛平貴回窯；虎邊是白兔記——李咬臍井邊會母。

4-1 4-2 這是垂花吊籃上方的豎材雕刻。常見以兩兩成對的吉祥人物登場，如祈求祈慶、壽仙麻姑，或如圖這對以加官進祿為題。如果有四座，就可能出現形若天王的風調雨順、四聘、忠孝廉節、漁樵耕讀，或是人生四暢——掏耳、捻鼻、伸懶腰、搔背等。

5-1 5-2 一般這個部位比較少出現這樣的裝飾，因為這裡是房子的牆壁，又立面內縮形成「凹壽」，多了前簷廊的空間。此處大都只是將牆面修飾成素面而已，有的則會刻上「風調雨順，國泰民安」加以修飾。晚近新建的宮廟，常有大量的石雕飾片裝潢其間。圖為南鯤鯓代天府的四聘——堯聘舜、武丁聘傅說、文王聘太公，成湯聘伊尹。

6-1 6-2 **中港頂堵：**中港間的頂堵常被八仙彩遮住，能拍到的作品有限。這是台南佳里金唐殿的石雕作品，龍邊「許褚裸衣鬥馬超」；虎邊「古城會——關公倒拖刀斬蔡陽」。

7-1 7-2 **中港身堵：**龍邊「古城會，關公倒拖刀斬蔡陽」；虎邊「劉備娶妻回荊州」。

8-1 8-2 **中港腰堵：**腰堵的部位也常見以花鳥博古呈現，有時只以素平做為修飾，並不加以圖案裝飾。

9-1 9-2 **中港裙堵：**裙堵常見麒麟圖呈現，回不回頭都有，有人以回首喻不忘本。

在廟裡的牆上接近天花板的高度，常見以泥塑線條拉出一邊具有深度的裝飾空間，民間匠師

通稱它為水車堵。此處常演以泥塑剪黏或交趾陶裝置一台又一台的戲文作品，有人稱之為局。有無內涵可從角色的姿勢和穿戴的行當看出來。好的作品，從單一的角色就能被辨認出來。不然則有兩三個人物放在一起，中間互有呼應，戲劇中稱為對手戲。如董太師大鬧鳳儀亭中的呂布和貂蟬，被董卓嚇得驚慌失措；或如黃飛虎反金城一齣，紂王穿黃色戰袍拿大砍刀追著跑。作品從室內做到屋頂的牌頭脊飾，上演一齣齣精彩的好戲，這些都靠匠師的妙手神工給做活了。如台東順天宮水車堵的剪黏「關公保嫂過五關之曹操灞橋贈袍」與「三藏取經遇紅孩兒」，特別保留下方碑文。

## ［N］補白工程

紅色區塊本來少見裝飾圖案的作品，晚近三十年來，倒是常見「補白」工程的建設。被補上裝飾的作品雖然增加一些人文話題，但是有些問題也產生了，如錯別字和文不對題的物件層出不窮。所見如「擊鼓罵曹」的「罵」，寫成「嗎」曹。這些純為美化空間而作的圖案，有的來自彩繪畫師的手稿，有的是石雕匠師傳承而來。題材廣泛，主要還是教忠教孝。可惜的是，在大量補白裝飾工程當中錯別字的問題也一一浮現。在地宮廟往

往無暇觀顧工地現場之餘，被工人裝上這些東西。台灣，基本上還是買方市場（特別是這類純裝飾的構件。不裝也不影響人們拜拜的誠意，如果要裝，也希望屬於一地的文化尊嚴，能被誠懇以待）。萬一已經裝上了也不容易更改，只有坦然的面對它，並且現身說法，將錯就錯，用它來當成機會教育，也算一件可供引用的經驗題。如果才準備蓋廟，那麼應提出這樣的發問，希望主事者和地方有識志士，能不計榮辱，多少為地方的文化水準略以關心。請匠師多多用心，不要讓這些類似的問題繼續做出來，為地方及個人貼上一筆紀錄。

參考宮廟建築空間改繪／王顧明繪

像這樣的案例不多，但只要有發現它的存在，就值得介紹給朋友們。另外在這個部位，也常見以天官賜福對三星拱照。晚近則以財神進寶互有居代，有些也會以古冊戲知名橋段對看出現。如雲林土庫順天宮正殿裡的壁畫與書法。比較特別的是，龍圖常見於龍邊，但在這裡卻因為那個位置有了書法，龍圖跑到虎邊的牆壁上面。

[K] 中軸線上的裝飾圖案示意

在這個部位，一般常被名人捐贈的匾額遮去。從幾處得見的作品中發現，大都以吉祥圖意居多，八仙拱壽自然占居第一名。再來有七賢過壽、甘露寺、富貴壽考、百壽圖、孔項問答（又名小兒論）都有，有時連長坂坡趙子龍救阿斗也曾見過。圖為雲林縣台西鄉崙豐進安府，洪平順畫作「富貴壽考」。

[L] 門額上的書卷

這個位置在一些古老的房子和廟宇較常見，偶而看到都以畫軸書卷呈現。以弧形線條勾勒的軟團，或是直線折曲的硬團都有。邊框之外也常添加字畫博古修飾，中間再以人文掌故或爭戰的戲曲登場。生旦淨末幾個行當三兩個就能唱一齣戲。像天水關孔明收姜維，或是關公單刀赴會，還是月下貂蟬、西施浣紗都是題材。如嘉義民雄大士爺廟的作品「九更天」與「三娘教子」。

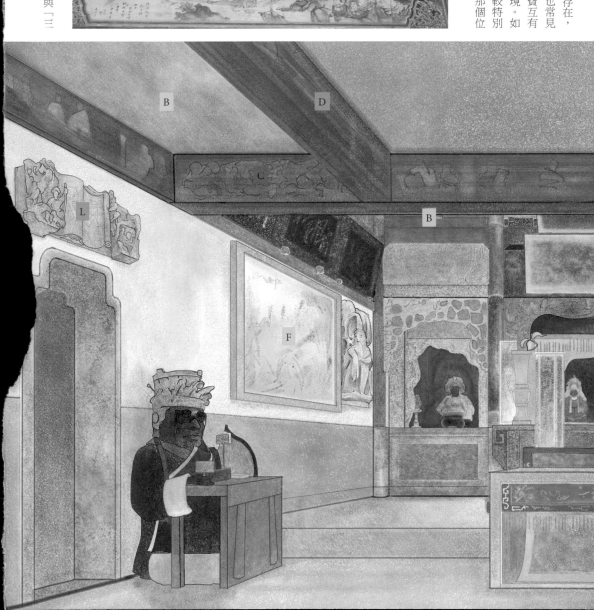

# 封神榜

## 有情天地

一般人看《封神演義》的時候，大都受到神仙鬥法充滿神奇法寶的戰鬥吸引，這也是《封神演義》一直被人們喜歡的原因。然而真正精彩之處，還是得靠人去把它講出來。讓聽者對那些神奇法寶演變出來充滿想像、漫天飛舞的神兵利器之聲光所吸引，再透過聽眾自己的想像，感受一份屬於心靈相通的臨場感。可是文字描述再屬害，仍不出原作者的掌心。今天，只好避其鋒芒，把小說裡關於人性與親情挑出來，試用一隻禿筆深入描述一下。諸如紂王對女媧娘娘都敢生出輕薄失禮的行為；面對狐狸精的魅惑卻言聽計從，不顧天倫；殺妻毀親，連親生兒子也不肯放過的步步追殺；而身為人子的殷郊、殷洪兩兄弟，在長大之後，依然回頭幫忙他攻伐西

岐的諸侯周。

父子是天性，任誰也無法改變那樣的事實。可是父不父，又如何企盼為人子者能甘心奉孝膝下？

又如鎮國武成王黃飛虎，妻子和親妹妹死在紂王手上。黃飛虎聽到這個惡耗，一時間慌亂分寸。結拜弟兄黃明、周紀等人為他不平，想幫忙為大哥討伐無道，卻被黃飛虎說：死我自己的老婆和妹子，跟你們這些外人有什麼相干？弄得一班兄弟歡飲。搞到黃飛虎脾氣上來喝斥一句：你死某，我們家又沒死人，今天是過年，幹嘛跟你們裝孝男？這一激，把黃飛虎七代忠良的傳統，全往東海拋去。連老將軍黃滾也拿他們沒辦法，最後全家反出商紂投向西岐。

這回主要把紂王一家、黃飛虎、李靖和哪吒等家庭的親子關係做一個小小的討論。藉由這齣封神榜的戲，一方面連結民間廟宇內那些裝飾物件傳達出的文化藝術意涵，讓到廟裡燒香拜拜（正在崩潰的民間信仰？）的善男信女，也能抬頭看見這些裝飾藝術，並向其他人推薦這原屬於生活藝術的民間工藝。一方面也希望透過手持這本書的人，在現場尋找精彩作品的時候，會有不同於以往的發現，而且觸引對民間藝術更進一步的關心與好奇。

## 紂王女媧廟進香

商湯聘伊尹建立商朝，傳到紂王，紂王剛開始也是一個明君，文有聞仲聞太師，武有武成王黃飛虎輔佐，稱得上國泰民安、四海昇平。可是天下久平則人心思巧。北方反了北海七十二路諸侯袁福通，太師聞仲奉旨前去征剿；這件事暫時擱下不談。

單說有一天紂王早朝，大臣商容出班奏稟：「明日是上古女神女媧娘娘聖誕千秋，請陛下前往與衪祝壽，祈求風調雨順、國泰民安。」

紂王卻不解：「那女媧有什麼功勞可讓寡人前往祝壽？」

商容說起女媧煉石補天的故事之後，紂王接受，立刻降旨：「明日鑾駕前往女媧廟進香。」

第二天，紂王率領文武官員來到女媧廟，眾人隨駕向女媧娘娘上香禱告一番。焚了金帛答報神思完畢。紂王在殿中四處欣賞風光，細細欣賞裡面的雕樑畫棟，歷代明君的故事「高宗聘伊尹」、「武丁聘傅說」、「堯帝聘大舜」等故事，都被畫在牆上按朝代排列，看得紂王無限歡喜說：「原來古人對賢人孝子多有崇敬，商卿此心實是用心良苦，讓寡人受用多多。日後朕，必當廣納賢臣孝子為朝庭效力。」眾文武大臣一聽，都覺得陛下果然聰慧，一點即知。

## 紂王煞到女媧 題詩惹禍

正當君臣歡欣在心的時候，忽然間吹起一陣不大不小的風，把遮住女媧金身聖像的簾幕揭開，紂王一見女媧娘娘的塑像，好像月宮裡的廣寒仙子嫦娥一般，冰肌玉骨花容月貌。不禁心中起了愛慕之念。命人取來筆墨硯台，在牆上題了一首詩：

鳳鸞寶帳景非常，盡是泥金巧樣粧。曲曲遠山飛翠色；翩翩舞袖映霞裳。梨花帶雨爭嬌豔；芍藥籠煙騁媚粧。但得妖嬈能舉動，取回長樂侍君王。

大臣一看覺得對神明失禮，跟紂王勸諫，請紂王把題詩洗掉。

「寡人題詩讚的是人間良工巧藝，豈是汙辱神明；再說留下墨寶詩文，也可令我朝子民知道字是隨身寶，財為國家珍的意思啊。無事、無事、排班回宮吧。」一班文武無法再言，只得隨紂王

回宮。

再說女媧娘娘因為自己聖誕，前去三皇——神農、伏羲、軒轅處朝拜回來。看到紂王題詩，無禮於神光。本來想去朝歌城給無道昏君一個警戒，沒想到雲過朝歌的半空，被殷郊、殷洪兩位太子的元神紅光衝住，暗中為商湯氣勢算了一下，知道紂王受命治理的商朝，還有二十八年的氣數。

女媧返回廟中，命侍者取來一只葫蘆，打開葫蘆衝出一道白光，白光之中出現一枝招妖幡，沒多久天下群妖來到廟中，女媧娘娘只留下千年狐狸精、玉石琵琶精和九頭雉雞精，其餘的讓牠們各歸洞府，不准流戀人間為害百姓。

這三隻妖精會怎麼迷惑紂王，讓他大起昏庸做出殘害人民百姓大臣的事呢？請聽下回連續。

女媧招妖滅紂／高雄左營元帝廟／石雕壁飾／2016 年攝

紂王女媧廟進香／金門官澳龍鳳宮／2013 年攝

# 蘇護進妲己

紂王回宮後不久，天下四大諸侯，東伯侯姜桓楚，南伯侯鄂崇禹，西伯侯姬昌，北伯侯崇侯虎，一同到朝歌向紂王呈表納貢。

這個時節，太師聞仲不在都城，紂王寵用費仲、尤渾。各家諸侯都知道二人把持朝政，擅權作威，都先以厚禮賄他避免生事，裡面只有冀州侯蘇護不肯隨波逐流，並沒有派人準備禮物相送。這件事讓兩個奸臣有了理由向紂王進言：「蘇護的女兒妲己，美冠天下，只要妲己一人，足可抵去天下群芳。」紂王聽完立即宣旨，要蘇護送女入宮。

古代有徵召天下美女入宮的事情，紂王命令費仲、尤渾去辦這件事。今天才被兩個奸臣拿來向蘇護做文章。蘇護一聽氣得題詩反出朝歌，後來幸虧西伯侯姬昌前去勸解，才化解一場干戈；蘇護進女入朝歌。

蘇護千里迢迢送女入朝歌，來到半途在驛館之中休息。半夜，忽然一陣冷風拂過，風停後，妲己靈魂已被千年狐狸精攝去，然後將自己的元神投在妲己肉身。從此狐狸精取代賢秀的妲己，迷惑紂王，讓他無法登殿處理國事，任由奸佞紊亂朝綱，忠臣無辜受害。

**妲己**
本來就長的很美的妲己，在進宮途中被九尾狐附身，變得更加嬌艷。

**蘇護**
冀州侯蘇護接受西伯侯文王的勸說，送女兒妲己進朝歌。

# 妲己請妖赴宴
## 魅惑紂王

清靜修道的道人雲中子進木劍，想要替宮庭除妖。紂王親自召見，聖旨下來，將木劍懸在分宮樓上，卻被妖精蠱惑紂王摘下，丟入火中焚去。雲中子一見木劍被毀，屈指一算知道商湯當滅，西周當興，一時之間也無法除去妖邪，就在司天台題了一首詩，盼有賢良的人看了，多少止住一些事端，不要讓生靈在水火之中受苦。

司天台太師杜元銑看到雲中子留下的題詩：「妖氛穢亂宮廷，聖德播揚西土。要知血染朝歌，戊午歲中甲子。」看出妖怪隱身在皇上身邊，如果不替聖上清君側，這場禍災恐怕難以避免。

只是，太師杜元銑這麼一去，連忠臣也保不了自己的性命。最後死在妖精讒言之下，被梟首示眾。連三世元老商容和忠臣梅伯也死於非命。這麼一來，千年狐狸精附身的妲己，更加目中無人。

妲己請妖赴宴 / 台中北屯四張犁三官堂 / 彩繪 / 2014 年攝

## 忠臣比干

姜子牙以三昧真心燒死玉石琵琶精，讓妲己生起怨心，進讒言給紂王，請他出旨命令姜子牙造鹿台，接待仙人到來。其實妲己只是隨便編一個理由，想害死姜子牙而已，姜子牙不願助紂為虐，拒絕之後又大罵紂王無道，紂王一氣之下要把他殺死，姜子牙逃到西岐渭水河邊隱居，等待時機。

狐狸精一句話，在紂王心裡成局，紂王派別人去督造。經過兩年，鹿台建成。紂王看過之後很高興問妲己：「有了美輪美奐的鹿台，應該可以請仙人來見面了吧？」

妲己心想：「自己在皇宮享受，那些狐子狐孫卻在軒轅墓中受苦，不如利用這個機會把牠們帶進宮裡享受享受。」妲己駕起妖雲回到軒轅墓中，跟他們約定九月十五日到鹿台享受紂王宴請。

妲己又叫紂王派一個能喝酒，最好是海量的大臣陪伴。紂王想只有皇叔比干最能喝，堪稱海量。降旨要比干前來鹿台替他招呼仙人。

## 比干獻狐裘

時間一到，比干奉旨跟一班妖精變成的仙人們大喝特喝。酒過一巡，道行低的，狐狸尾巴露出來拖在地上。再一巡，只剩兩三隻還勉強把人臉掛在頭上。三巡過後，只剩一襲衣服披在身上，哪有什麼仙家氣派？比干越看越是羞愧，沒想到自己身為皇族又是大臣之尊，居然跟這幫妖精同宴，越想越氣，下鹿台離開。

比干醉步顛顛來到城門下遇到黃飛虎，把經過的情形說了一遍。黃飛虎無限感嘆。比干無奈：「有什麼辦法讓聖上知道身邊妖邪四伏，讓他自己覺醒呢？」黃飛虎想了想後說：「不如把牠們的巢穴找出來，再做處理。」

一班狐狸精酒後沒辦法駕動雲霧，只能互相攙扶跌跌撞撞走出南門，來到軒轅墓旁邊一個石洞鑽進去。這些都被黃飛虎掌握了。

黃飛虎第二天和比干一起來到軒轅墓。在煙火齊攻之下，把狐狸穴挖開，只見一窩死狐狸。比干選了幾隻毛皮完整的，把皮剝了下來，做成一件狐裘，獻給紂王。紂王先是歡喜接受穿在身上，但是紂王一進後宮，妲己看到自己狐子狐孫命喪黃泉，恨比干入骨，用計要害比干。

# 比干取心

比干接到紂王召見，說要跟他借七巧玲瓏心來醫治妲己的病。比干緊急之中想起姜子牙臨走之時曾留下一封書柬，要他在進退兩難的時候打開。書柬裡是有一封信和一張符，比干看過書信之後，把符火化在陰陽水中服下，進宮。

比干大罵紂王無道，紂王卻溫言以對：「皇叔，只是藉你一瓣心，又不是整顆，不要那麼小氣嘛？」

「你的怎麼不借給你的愛妃？」

「你的心是忠義的心才有效。」

「對，你的是狼心狗肺。」

比干大怒。

「大膽！竟敢以下犯上。來人啊！」

「不用來人，我自己來。」

比干說完解開官袍，拿出寶劍取出心臟，丟在地上。又把官服穿回，快步走出皇宮上馬出城。

來到城門邊旁聽到菜販老婆子高聲喊：「空心菜、空心菜，有人要買空心菜嗎？」比干一聽開口問：「空心即無心，菜無心可活，人無心能不能活？」

「人無心必死。」老婆子一說完，比干胸前迸出血來，從馬上跌下，死了。

比干為什麼能在失去心臟之後，還能離開宮殿來到城外？只因姜子牙崑崙妙法護住元神。如果那名老婆子說出「人無心可活」，比干就能活。偏偏比干遇到他的冤家對頭——妲己變成壞心老婆子對比干講了關鍵字，所以比干必死。

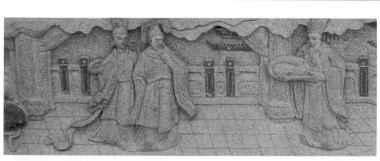

比干獻狐裘 / 高雄左營蓮池潭龍虎塔九曲橋 / 石雕壁飾 / 2016 年攝

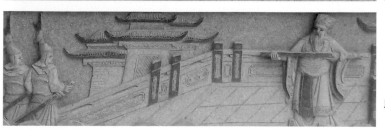

比干取心 / 高雄左營龍虎塔九曲橋 / 石雕壁飾 / 2016 年攝

to be continued ▼

# 狐狸精妲己作亂

狐狸精化身老婆子回答比干：「人無心怎活命！」害死比干之後。日夜與紂王飲酒作樂，夜夜笙歌，常常舞弄到半夜還不停歇。紂王不臨朝處理朝政，文武百官都沒辦法和他討論國家大事。

有一天晚上，正宮娘娘姜皇后被樂音人聲吵醒，問左右：「這是什麼聲音？」宮女回稟：「是蘇娘娘與天子在壽仙宮飲酒作樂。」

姜皇后聽完心中暗自狐疑：「前不久聽宮娥私語，說蘇妲己迷惑聖上，害死多位老臣，還以為只是謠傳。現在都半夜了，怎麼還有歡樂嘻笑的聲音？」想過一遍，立刻擺駕前往壽仙宮。

姜皇后到壽仙宮向紂王行朝禮之後，便問：「聖上深夜不睡還在這裡作樂，恐有損龍體聖己：「都是這個妖精迷亂宮闈，造成六宮不安！希望陛下把蘇美人送回去，別讓她再迷惑君王有礙朝綱。」說完就擺駕回宮。

妲己裝無辜低頭落淚，紂王卻安慰她：「咱們今晚到此為止，明日再跳。」妲己卻哭道：「我從此不敢再跳舞了，才不會惹娘娘生氣。」

紂王一聽，火忽然冒出來，大怒：「這個皇后也太不識禮了；卿家不要傷心，寡人不能一日無卿。」妲己臉上飄過一絲陰冷的笑意。

日後妲己請費仲獻計，除掉姜皇后。姜皇后被害，兩名太子殷郊、殷洪想替母親報仇，但是兩兄弟鬥得過妲己嗎？

安。」

紂王聽到皇后關懷，臉上已生愧色。這時妲己不識時務竟然搶白：「啟稟娘娘，奴家服侍聖上，使他龍心歡喜，自能政躬康泰。」姜皇后一看妲己，果然生得非常美麗，看來都是這個禍水製造的災禍，就開口訓斥妲己。

紂王一見此狀，就說：「梓童（皇帝稱呼正宮皇后用語），先不要生氣；請妲己為妳獻舞一曲，替妳解解心悶。」

皇后不再攔下，但在看完妲己的舞蹈之後更加生氣，心想：「妲己處處勾引天子，眼中無限挑逗，把紂王迷得兩眼昏花。現在當著她的面，還不顧身分跟妲己眉來眼去。」姜皇后看到這種情景更加生氣，遂開口責罵妲

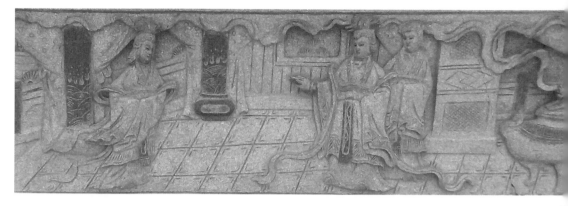

姜皇后斥妲己 / 高雄左營龍虎塔九曲橋 / 石雕壁飾 / 2016 年攝

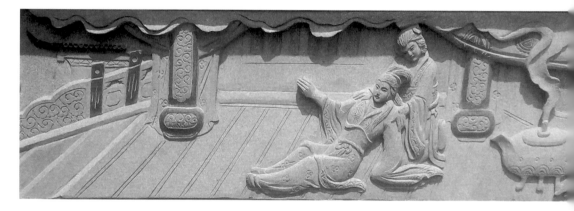

妲己害姜皇后 / 高雄左營龍虎塔九曲橋 / 石雕壁飾 / 2016 年攝

高雄左營蓮池潭龍虎塔 / 2011 年攝

## 廟宇
### 高雄左營龍虎塔

左營蓮池潭上的龍虎塔於 1974 年奉保生大帝意旨興建，近年再以中國製造的石雕裝飾九曲橋護欄。故事有封神演義和三國演義等故事。

文字混雜繁簡中文，幸好典故通俗平易近人，不致於造成誤讀。若能將這些作品當作教具推動文教，讓小朋友對文字的辨識產生學習的樂趣，也是一處社會教育的好場所。

# 方相兄弟雙救駕

殷郊、殷洪看到母親姜皇后，被父親紂王以謀逆之罪挖去一眼，悲痛欲絕。

紂王聽報二子提劍入宮，隨即命令晁田、晁雷拿了龍鳳劍要殺死兄弟二人。兩位太子向西宮求黃妃救命。黃妃，武成王黃飛虎的妹妹；日後黃妃被害，黃飛虎反出五關逃到西岐。這又是後面的故事了，且暫時擱下，先說兩位太子的安危。

兩位太子被晁田兄弟四處追殺，逃到九間殿希望文武大臣相救。誰知道滿朝文武竟然沒人敢出面相救，激起鎮殿大將軍方相、方弼兄弟仁義之心，背起兩兄弟逃出朝歌。

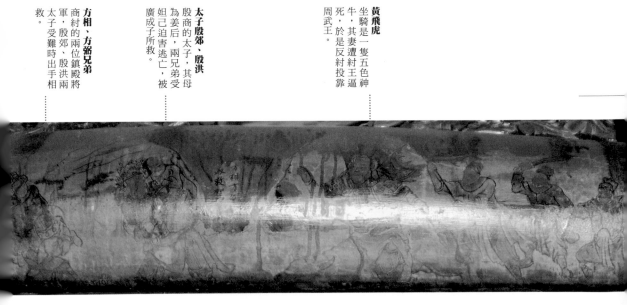

**黃飛虎**
坐騎是一隻五色神牛，其妻遭紂王逼死，於是反紂投靠周武王。

**太子殷郊、殷洪**
殷商的太子，其母為姜后，兩兄弟受妲己迫害逃亡，被廣成子所救。

**方相、方弼兄弟**
商紂的兩位鎮殿將軍，殷郊、殷洪兩太子受難時出手相救。

方相兄弟雙救駕／三重先嗇宮／彩繪

# 殷家兄弟被救

黃飛虎知道了，心想：「這還得了。陛下殺子拭妻，天下人如何服心？」又接到紂王聖旨要他追趕方相、方弼兄弟，要他一定要追回兩位太子以正國法。黃飛虎故意遲遲出兵，半路卻又追上兩人，瞭解緣由之後，放了兩人帶著兩位太子分兩路逃命。

黃飛虎叫方弼保護殿下到東魯找他舅舅姜桓楚；方相帶二太子去找南伯侯鄂崇禹，請他們出兵回朝，除奸、洗冤。

方相、方弼兩人保護兩位太子逃命又被殷破敗、雷開兩人追回。就在緊要關頭，忽然間颳一陣狂風，煙塵落定之後，二位太子已經不見人影。

廣成子和赤精子在半空中看到兩位太子元神衝霄，知道他兩人日後也是封神榜上有名神祇，不能讓他們這時失去生命，便召來黃巾力士將他們帶到仙山洞府教養，等待日後姜尚領兵伐紂之時，再讓他們下山報仇雪恨。

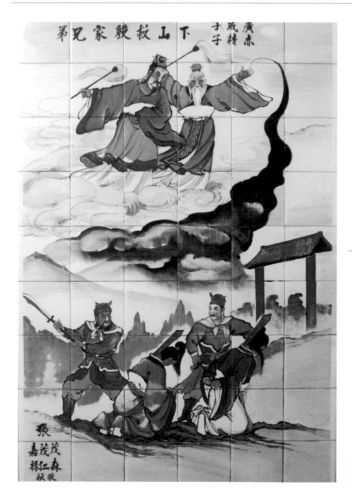

廣成子、赤精子下山救殷家兄弟 / 花蓮
北埔福聖宮 / 磁磚壁飾 / 2013 年攝

# 姜子牙成親

姜子牙三十二歲上崑崙山學道，經過四十年。有一天，他師父元始天尊忽然把他叫到面前，對他說：「子牙，你上山四十年，怎奈凡胎難成仙骨；看你註定要走老運，享受人間福祿。這樣子，不如為師讓你下山，或許有你一番造化如何？」

「莫非師尊怕我日後在此費您一副棺槨，所以想把我趕下山去嗎？」

「不是這樣的，有些事現在不能跟你講清楚。日後自有水清魚現的時候；天色不早，你收拾收拾，趕著入午之前下山去吧，免得歇腳的地方難尋。」

姜子牙百般不捨，拜別師尊啟程回鄉。

姜子牙娶妻／嘉義太保新舊埤保安宮／石雕壁飾／2017年攝

回到家鄉舉目四望，竟然沒一個親人。姜子牙離家時，父母都不在了，上無兄長叔伯，下無弟妹甥姪。今天更是舉目無親，無所依靠。正在苦悶之時，有一個人對他直瞧，認真一看，原來是他結拜兄弟，宋異人。

「大哥，您……」

「子牙，你一別四十年，想不到還能看到你回來。快快！與我回家。我叫你嫂子弄幾個小菜，買壺酒，為你洗塵，咱兄弟倆好好喝它兩杯。」說完拉著姜子牙就往家裡走去。

姜子牙在宋異人夫婦幫忙之下，娶了鄰村馬家一名女兒馬氏。兩人婚後卻老是門扇合不攏，總為了小事吵吵鬧鬧不休。

這天馬氏看姜子牙無所事事，就跟姜子牙說：「你也去找個事情做做，咱們兩個老在大伯家吃閒飯也不好看。」

姜子牙不服：「還說我，妳也不會幫著妳伯娘做些事情，光會『捧腳臉若死郎』（罵人光吃飯不做事的意思）。」兩個說著說著又吵了起來，宋異人從屋旁聽到不由得感到好笑。兩個老夫

老妻的還挺會鬥嘴，可見兩人身體健朗，不必讓人操心。

## 姜子牙賣麵粉

這天，馬氏又跟姜子牙說：

「你會編些菜籃籮筐、笊籬吧？」

「會啊。」

「那麼去跟大伯要點竹子回來，做些東西出去做點小生意怎樣？」姜子牙心想，出門轉轉強過在家與這婆娘對望，就答應馬氏，跑去跟大哥要了幾根竹子。

宋異人知道他要做竹藝，命令幾個小廝幫忙，沒半日就做了一些。

姜子牙第二天挑了一些去賣，只是晃了半天，連隻鬼也沒來探問一聲。到了傍晚回家，馬氏看他一擔出去又一擔回來，不免問起姜子牙。

姜子牙沒好氣回她：「滿滿一口銀子，只是買不得，粒米來飽肚。」兩人說著又吵了起來。

馬氏想了想又讓她想到點子、笊籬、籮筐沒人要，但麵粉家家戶戶要吃的，總不會沒人買吧？

所以姜子牙又挑著一擔麵粉，從早上喊到中午，這時有人喊了：「賣麵粉的！來一瓢麵粉。」子牙不敢怠慢，放下扁擔，才準備舀麵粉給客人。

忽然間又有人大喊「馬來了！快閃！」那位客人閃到路邊，姜子牙才剛把扁擔麵粉移開，忽然間馬蹄聲響，繩索被馬蹄勾住，兩籃麵粉被拖扯十來丈遠，一翻，翻了。隨後一陣強風，吹得姜子牙一身都是粉末，聲靜人停，連一兩麵粉也掃不回來。

姜子牙賣麵粉 / 木柵指南宮 / 彩繪 / 2016 年攝

# 漁樵師徒

姜子牙在西岐燒了玉石琵琶精*，被狐狸精妲己向紂王進讒言，要他督造鹿台。姜子牙抗旨罵了一頓，紂王要殺他，只好借水遁逃出宮中，中途遇到大臣比干看他印堂發黑，怕他遭遇不測，留下救命符，叮嚀一番之後才回家。

姜子牙回家之後，馬氏知道緣由又氣得大罵：「有這麼好的前程不要，居然為了別人，不助紂為虐？」要姜子牙寫下休書放她回家。姜子牙勸不過來，只好與她離緣，讓她回家去。

姜子牙向結拜大哥宋異人告辭，一路往西岐而去。來到半路遇到一群百姓，那群百姓們訴苦道：「受不了紂王無道，打算

逃往西伯侯姬昌管轄的西岐（原來古早就有政治庇護這件事嗎）。」姜子牙問明之後，略施法術幫助眾人來到西岐，自己就隱居渭水河畔，日日以釣魚為樂。

日升月落，有一個樵夫名叫武吉，與他混熟了常與姜子牙談笑。有一天，武吉對姜子牙說直鉤釣釣不到魚，老人看他善良，暗中替他卜了一卦，便告訴他：「笑我不會釣魚？小心回城打死人！」武吉一聽生氣了，便回他：「打死了人再請你埋我好了！」說完甩手離開。*

武吉來到城下，看到大家爭看黃榜，一擔柴沒放下，就跟人擠。那張黃榜原來是文王夜夢飛熊，經上大夫散宜生解夢，說賢人已現西岐，請明君貼出黃榜招賢，自然能找到賢人幫忙治理國家。文王聽了立刻命人去辦。

*按：請參考《聽！台灣廟宇說故事》〈姜子牙火燒琵琶精〉。

*眉批：說書人藉文勸善，姜子牙為什麼要用這種方式警告武吉呢？因為在民間習俗中，淺漏天機是要背罪的。用這種戲謔的方式警示，一來不會被人家話恨，也可避免老天責罰淺露天機的罪過。上天有教化世人的天德；自古以來，孝子能感動天地。如果有福有德或能改過向善的人，自會福至心靈生出智慧化解災難，也是這個道理。

文王夜夢飛熊／台南善化慶濟宮／石雕壁飾／2016年攝

# 武吉拜師

武吉一擔柴沒放下，文王一行，文武百官經過城下。一群人原本爭看榜文，又聽仁君到來，轉向爭看鑾駕。忽然間，武吉的扁擔脫鉤，「啪」一聲打死人，被文王「劃地為牢」關了起來，並於三日後行刑。

武吉想到老母親在家沒人能告訴她，會擔心。要求上大夫散宜生幫忙，向仁君文王告假，讓他回去安頓母親之後再來領死。文王念他孝心，准了。

武吉回到家裡跟母親哭訴前因後果。他的母親一聽，也不跟他一齊哭，連忙問：「兒啊，那個釣魚的老人在哪裡？快帶為娘前去求他救命。」

「娘，他只是一個不會釣魚

的老人，會什麼？」

「年輕人不懂事，真正又大又好的稻穗是不會向天招搖的，快帶我去，遲了仙人離開河邊，你的命就不保了！」

武吉帶著母親來到河邊。姜子牙一看，「怎麼今天多了個老婦人上台？也罷。我跟武吉有師徒之緣，日後武王伐紂也要他幫忙。」*

姜子牙幫忙武吉延壽；同時也是要由武吉居中牽線，才能讓明君賢臣相會。

*眉批：武吉拜師已經是很罕見了，這件剪黏又特別加上一個婦人跟著武吉。金唐殿水車堵這件作品，想是匠司巧心安排，故而說書人特別加以發揮。

武吉拜師帶老母 / 佳里金唐殿 / 剪黏 / 2016 年攝

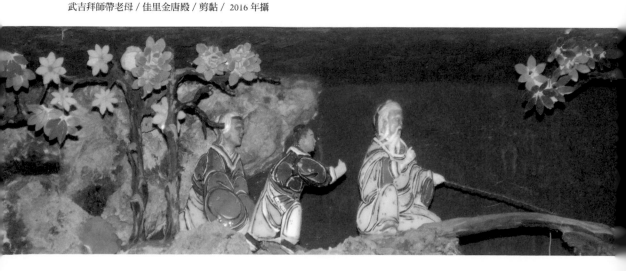

# 靈珠子下凡

闡教教主元始天尊，因為神仙一千五百年大劫，姜子牙受命封神的日子漸漸接近，就把講教事宜暫時停止，命令教下眾門徒回山靜修以候天時，接受天地考驗。

太乙真人接到一件任務，元始天尊要他把洞中靈珠子送到凡間投胎，日後姜子牙興兵伐紂之時可為先鋒。

陳塘關總兵李靖，曾經拜西崑崙度厄真人為師，因為身上仍有人間福報，仙道難成，師父放他下山輔佐紂王，官居總兵。李靖和夫人殷氏已經生了兩個兒子，老大金吒，老二木吒。先後被文殊廣法天尊和普賢真人帶去教養。第三胎在殷夫人腹中將近三年六個月還不出來，李靖和殷

夫人擔心得不得了，害怕萬一懷了什麼妖怪危禍李家就慘了。

李靖在書房等待，聽到丫鬟奴婢們大喊：「妖精！夫人生了一個妖精，快來人啊！」李靖一聽，拿著寶劍往臥室衝去，只見一顆肉球在房中滾來滾去，滿室香味撲鼻。

李靖舉起寶劍向肉球砍去，從肉球中跳出一名嬰兒，在房中跑來跑去。李靖把嬰兒抱在懷裡，看他右手套了一個金鐲，身上裹著一條紅綾，李靖笑呵呵看著小孩說：「這麼可愛怎麼會是妖怪？」

第二天，太乙真人自己來了，向李靖道賀。真人問李靖：「小孩幾時落地？」

「丑時。」

「不妙！」

「是養不起來嗎？」

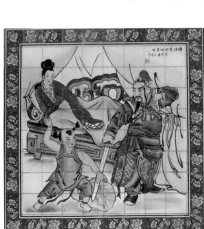

哪吒出世／西螺七座長山宮／磁磚壁飾／2010 年

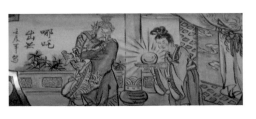

哪吒出世／新北市中和廣濟宮／彩繪／2015 年攝

哪吒拜師／嘉義太保新舊埤保安宮／石雕壁飾／2017 年攝

「也不是，這個小孩在這個時辰降生，犯了一千七百個殺戒。你為人父母者，要小心扶養。七歲之前不要讓他離開家裡，也不能讓他踏水，不然怕會替你們帶來一些麻煩。」李靖想再問，道人卻只問他，「取名了沒？」

「還沒。」李靖回。於是太乙真人替小孩取名哪吒，收在自己門下。告訴李靖，日後不管有什麼事情，貧道全部包了，還請總兵大人寬心。

## 哪吒大鬧東海

李哪吒沒讓他師父失望。

七歲那年夏天到河邊洗澡，震歪了水晶宮，殺了巡海夜叉李良，抽了龍王三太子的龍筋。東海龍王到家裡興師問罪。李哪吒不識人情禮數，拿了龍筋向龍伯伯請

罪，氣得龍王對李靖嗆聲，要聯名四海龍王到玉帝駕前告狀。

李靖罵李哪吒荒唐，夫人責怪小兒不孝。李哪吒一時靈光乍現對父母說：「兒本是靈珠投胎，是我沉不住氣傷殺水族，有什麼事我自己承擔，讓我去跟師父商量，馬上回來領罰，絕不連累父母家人。」說完，李哪吒駕土遁消失在父母眼前。

李哪吒見了太乙真人，說起前因後果。真人叫他脫去上衣，在他前胸後背各畫了一道符咒，又叫他穿好衣服。命李哪吒趕快到南天門前攔住龍王，「好好跟他賠不是，無論如何，不要讓他向玉帝告狀。」

李哪吒大喊：「弟子知道了。」便往南天門而去。

哪吒鬧東海 / 台東聖文殿魯班公廟 / 彩繪 / 2013 年攝

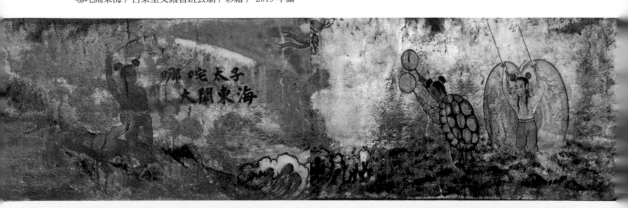

# 哪吒請罪

李哪吒來到南天門阻止龍王告狀，把他的龍鱗揭了四、五十片，又怕他作怪將其變成一條小泥鰍放在袖子裡，帶回陳塘關見父親。李哪吒回到家裡立刻跟父親李靖表功：「龍王伯父已經不告狀了！」說完便把龍王放出來。

龍王變成人身看到李靖，怒氣沖沖地對李靖說：「你生了個好兒子！」說完把脅下被揭了鱗片的傷痕現給李靖看。李靖一看，整個人嚇呆了，李哪吒看到父親臉色一陣青一陣白，知道闖禍了，低頭不敢看他父親。

此時龍王看到李哪吒氣焰低落，趁勢破口大罵：「李靖，你聽參吧！＊我到玉帝駕前告你。」

說完，化為一陣清風消失不見。

李靖氣得渾身發抖，話都講不出來。

李哪吒這時靈珠子本性湧出，跪在地上說：「爹、娘，我不是凡夫俗子，也不是你們冤親債主。我本是奉玉虛宮教主之命，下凡的靈珠子，日後協助明君征伐無道的先鋒官。今日惹禍連累雙親，是孩兒不該；不管怎樣，我師父會幫忙化去災厄，希望爹娘不必掛心。」李靖一聽也沒了主張。殷氏夫人看丈夫似有怨懟之心，喊了聲：「吒兒，還不進後堂洗刷一番，在此惹人生氣嗎？」

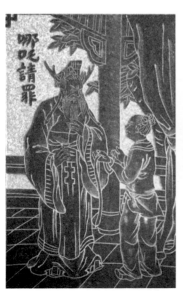

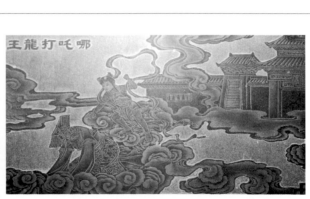

哪吒打龍王／嘉義太保新舊埤保安宮／石雕壁飾／2017 年攝

哪吒請罪／四湖參天宮／石雕壁飾／2014 年攝

# 哪吒靈赫翠屏山

四海龍王上天庭告狀。李哪吒哭了，他向母親辭別，對父親賠罪。自願剔骨還父割肉還母，以向龍王賠罪；小哪吒，死了。他的魂魄上乾元山金光洞找他的師父太乙真人。*

真人告訴他，回家去請求母親幫他蓋廟，塑金身，享受人間香火三年自然還回一身有用的軀體。

李哪吒在殷夫人夢中哭哭啼啼，要求母親蓋一座行宮給他，讓他得些人間的香火，不必讓他的魂魄四處遊蕩無依。一夜不允，次夜又來，三次不成，四夜再來。李靖不答應。殷夫人只好

＊按：當中還有一段〈太乙真人收石磯〉請見《聽！台灣廟宇說故事》。

私底下拿出私房錢，祕密命人去辦這件事。

半年後，翠屏山變成一處人山人海的朝山聖地。人人傳說神明靈感，千求千應，萬求萬靈。前往朝拜的人，把一條山徑小路，走成人來人往的朝聖大道。樂得四處遊藝的江湖人士，和跑四方討生活的人，也聚在山路兩旁。賣香燭金帛及糕點貢品諸多行業也聞香而來。*

＊眉批：有置入性行銷的嫌疑哦，但我們賣的都是良心商品，不是黑心貨。

to be continued ▼

哪吒托夢／雲林台西五條港安西府／石雕壁飾／2014年攝

屏翠山哪吒神威大展／高雄左營蓮池潭龍虎塔九曲橋／石雕壁飾／2016年攝

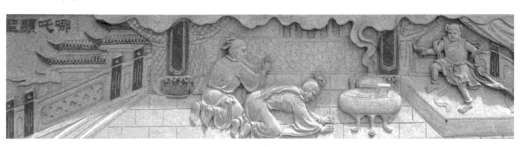

# 哪吒行宮被焚

一日，李靖帶兵經過翠屏山下，看熙熙攘攘、三五成群的遊客經過。問從人：「這裡發現什麼名勝古蹟？怎麼本來人煙罕至的翠屏山，變得這麼熱鬧？」

從人向過往百姓探問，人們都說半年前山上忽然間蓋起了一座行宮，裡面的神明多有靈驗，不管是牛馬不見了，還是家裡的豬不吃不睡；只要經神明指示，當醫則醫，該尋則尋，無不應驗。連久病不起經醫師宣告不治的，只要經過神明聖示，都救得回來。

兒子陪母燒香，媳婦伴公婆，兄弟相偕，夫妻相邀到行宮向神明祈求，都獲得保佑，真是香火遠播，無人不知。

李靖一聽感到好奇。請將官把兵隊帶回營去。自己帶了幾名隨從跟大家上山。

來到翠屏山上，看到一座新穎的行宮，額上四個金字「哪吒行宮」。不看還好，到廟裡一看，活生生一座泥塑的金身，宛若三子重生。只差口不能言，腳不能動。「這還得了！在世慘父母，死後還要作弄他人。」李靖怒氣難平，「來人啊！把這個不肖子的金身給我打碎，放火燒掉這座哪吒行宮。」

前來燒香的百姓，不知道主神和這個總兵爺是什麼關係，有老一點的上前攔阻、勸解，年輕的握拳頭就想與李靖拚命。有個書生樣子的人站出來說：「官也不能干礙民俗；此神百求百靈，專治朝庭無能奸佞；世道如此紛亂，多虧有此正神大道安撫民心。豈可讓你們這些昏庸無能的

李靖毀哪吒金身／高雄左營龍虎塔九曲橋／石雕壁飾／2016 年攝

官吏，胡做妄為！」說得李靖啞口無言。

這時隨從站出來說話：「眾位鄉親，事情是這樣的，這位就是咱們朝廷的總兵爺，奉命駐守在陳塘關。此神就是他的三子名叫李哪吒。因為在生之時，闖下滔天大禍，牽連父母，差一點被玉帝大皇給繳了命去。哪吒自知罪過，剔骨還父割肉還母。各位鄉親，此是實話，大家不必在此干預他們父子的家事，請回、請回。」

眾人一聽心裡不免犯疑，但是因為李靖是這裡的總兵大人，大家也不敢冒犯他。「走走，走！人家父子的仇隙，咱外人也管不得。」眾人才散去。

李靖看到眾人如此維護哪吒，已經氣得昏了理智。眾人一離開，拿起一旁的金瓜槌，朝李

哪吒泥塑的金身打去，一座泥塑金妝的哪吒像，變成一堆土方。

李靖擊碎金身，氣猶未息，連兩旁的差吏一併推倒。又命人放了一把火，把一座美輪美奐的哪吒行宮，燒得乾乾淨淨才帶人離開。

李哪吒回來的時候，那煙還在傾倒焦黑的樑柱之間冒著。從殘磚斷瓦覆蓋的供桌底下，爬出幾個鬼差，向主公哭訴整個經過。

「李靖，欠你的我都還了。井河無犯。你氣量如此之小，此仇不報枉為人？」

「爺，您不是人了？」
「我受了半年的香火，人身已現，怎麼不是人。」

李哪吒
神話相傳哪吒腳踏風火輪，手持兵器，乾坤圈、火尖槍、混天綾，為陳塘關總兵李靖的第三個兒子。

李靖
《封神演義》中，哪吒因大鬧東海與父李靖反目成仇，反後李靖得玲瓏寶塔收服哪吒。

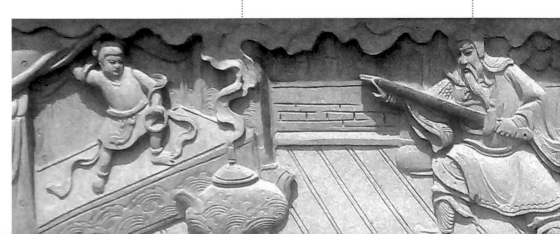

# 哪吒蓮花化身

李哪吒傷心，散了眾鬼卒差護法之後，離開屏翠山。一條靈魂飄飄盪盪經過陳塘關的家，哪吒不想回去。「宇宙之間天不收，地不納，人間非吾之所屬，何處是吾之歸處？」一條魂魄幽幽，竟然來到乾元山金光洞前。太乙真人正在洞中靜坐，忽然間心頭一震，掐指神功一算，便對道童說：「徒兒，快到洞前將你師兄魂魄招進。」

「領法旨。」

「哪吒，你認得我嗎？」太乙真人問道。

「師尊，認得。」

「你不在翠屏山享受人間香火，四處飄盪，為什麼呢？」

「師父也，我，我，我苦

啊！」哪吒把父親李靖毀廟壞身的事說了一遍。

太乙真人聽完心想：「李靖，你也太執拗了。哪吒已還父母精血骨肉，只求個人間香火，和你也沒瓜葛，為什麼還要侵犯祂呢？再說，祂並不戲要信徒、作亂凡間；一切從善而行，你真是過分了！」

太乙真人在心裡想過了一遍，便對李哪吒說：「事到如今，你師叔姜子牙，不久就要替天宣教化，替地報功勳，討伐無道商紂。再耗下去，你來不及擔當大任。」轉身對身旁的道童交代事情，「童兒，到蓮池中摘來荷葉蓮花，為師要替哪吒蓮花化身。」

童子到蓮池中摘來荷葉、蓮花。太乙真人把花瓣摘下，排成上中下，再將葉梗折成三百骨

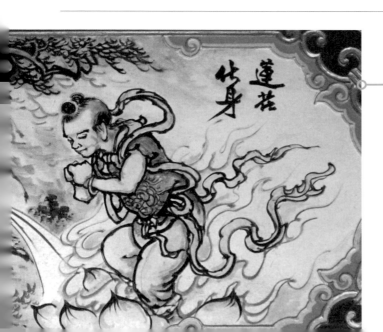
蓮花化身

節；荷葉，按天、地、人排好之後，太乙真人將一粒金丹放在中間。

即時催動先天靈功，離龍、坎虎，綽住李哪吒魂魄，望蓮花荷葉排成的人形一推，喝聲：「李哪吒不復回人形，更候何時！」霎時金光四射，光芒之中，跳起一個人來，傅粉面，唇塗硃，眼運精光，身長一丈六尺，蓮花化身的李哪吒重生。

哪吒拜倒在地：「師父在上，此仇弟子難以干休！」

「跟我到桃園裡來。」太乙真人傳授火尖鎗給哪吒；哪吒鎗法練成，就要下山報仇。「等等，為師再賜你風火二輪。」太乙真人又傳授靈符祕訣，又給豹皮囊，囊中有乾坤圈、混天綾、三角金磚。「你往陳塘關去走走

吧！」

李哪吒拜謝師父，提著火尖鎗跳上風火輪，衝下山去要找李靖算帳。

蓮花化身 / 北港武德宮 / 洪平順
1997 作品 / 彩繪 / 2006 年攝

# 黃飛虎反金城

紂王在御花園牡丹亭大擺宴席，眾人從早上吃到中午，個個已經酒足飯飽，遂向紂王辭駕，準備回家。紂王為了與眾大臣們博感情，又擺下酒席，從中午吃到晚上二更還沒結束。

黃飛虎和大臣來到太湖石下小解。忽然間起了一陣妖霧，霧中狐狸現出原形，捉宮女躲進太湖石後面。眼尖的黃飛虎發現妖物，狐狸精也看到黃飛虎，放下宮女轉頭撲向黃飛虎，一時手無寸鐵，黃飛虎掰下一枝欄杆向狐狸擊去。狐狸閃避，蓄勢準備再撲黃飛虎。

「北海神鷹、北海神鷹！快快放出北海神鷹！」北海神鷹乃由北海進貢而來，專抓狐狸。

從人一聽黃飛虎大喊北海神鷹，連忙放出。只見北海神鷹兩眼如電，雙爪似鋼鉤往狐狸罩上；狐狸不敵，被抓了一道傷口鑽進太湖石下的洞穴去了。第二天黃飛虎請旨挖掘，裡面成堆的枯骨疊成一座小山一樣。

新春元旦，每年新正初一，嫁入皇宮的娘娘們，都有省親的機會，娘家那邊的女眷能進宮和親人見面；一年一次的「姑嫂會」，是這些娘娘們的福利。黃飛虎的妻子賈氏，準備見黃飛虎的妹妹西宮黃妃娘娘，這件事被妲己知道。妲己自從被北海神鷹撕破漂亮的臉龐之後，每天都在尋找機會報仇。

這天，妲己聽到宮人與黃飛虎的妻子在問路，便把賈夫人騙到正宮裡去。黃妃從早等到過午

還不見人影。宮女來報，賈夫人被皇后接去正宮。「不妙，禍事到了！」當黃妃趕到時，賈夫人已經命喪蠆盆。

黃妃一見妲己坐在紂王身邊嬌言嗲語，一時性起指著妲己大罵，盛怒之下揪住妲己的頭髮往桌上撞去。妲己看紂王在場不敢發威抵抗，紂王遂近前調解，黃妃一記拳頭不小心落在紂王臉上，把紂王打出氣來：「連我也敢打，不要命了！」說完便捉起黃妃往摘星樓下摔去，可憐姑嫂兩人同時香消玉殞，魂歸離恨天。

消息傳回黃飛虎府中。天祿、天爵、天祥三兄弟哭得死去活來。黃飛虎也沒了主張。弟弟飛彪、飛豹，還有四個結義弟兄、黃明、周紀、龍環、吳謙，七嘴八舌個個指著皇宮大罵：「君不正臣投外國，大哥，咱們反了！」說完大家提刀帶劍，往外準備上馬去找紂王報仇。

「你們在幹什麼？反商至少也找個地方商量一下，就這樣冒然說反就反，豈不害我一家七代忠良盡毀一旦；我們家死了一個婦道人家，與你們何干？」黃飛虎氣急大罵，連反應快的黃明也被說得講不話來。

過了一柱香的時間，黃明嘻嘻哈哈地邀了周紀、龍環、吳謙，重擺宴席大吃大喝起來，好像什麼事都沒發生一樣。

黃飛虎越看火越大，卻又因剛才口快，講了那些話，不好發作，淡淡的說：「你們這又是在做什麼？」

「大哥，你家死人，是你

to be continued ▼

黃飛虎反金城／崙背崙前順天宮／剪黏／2006年攝

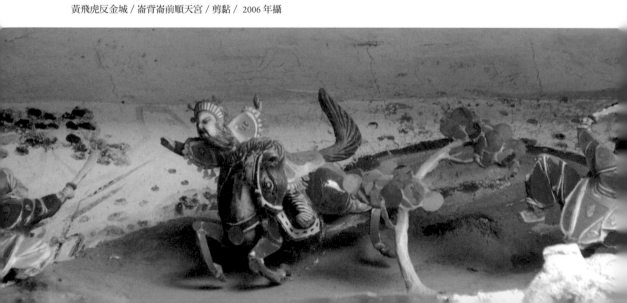

們家的事…今天是元旦，新的一年，我們家又沒死人，幹嘛哭著臉『扮孝男』…來來，兄弟喝酒，喝酒！」周紀也參了一腳，四將你一言我一語戲鬧了起來。

「氣死我了，來人啊，反出朝歌！」

周紀心想：「黃飛虎這個反，是被他們將勢就計說反的，萬一他日來個反悔，和紂王認起親來，倒楣的還是我們這些外人，不如……」周紀想了又想，對黃飛虎說道：「大哥，這次前往西岐借兵來朝歌城，為嫂嫂、娘娘報仇路還長著。依小弟愚想，不如今天就和無道昏君決個高下，至少讓他有所警惕。你意下如何？」此時黃飛虎心亂情迷，隨口答應。

紂王聽到黃飛虎反關來到午門挑戰，全身披掛，帶了御林軍，自己上了逍遙馬與黃飛虎大戰。

戰了幾回合，紂王不敵逃回皇宮，周紀提議追趕，黃飛虎說：「不必了，趕快出關。」就這樣黃飛虎反出五關。從此與商紂敵對。

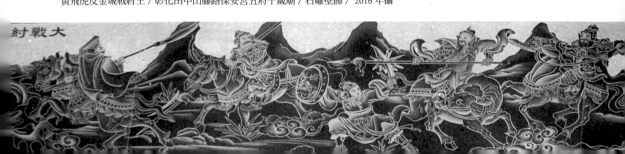

黃飛虎反金城戰紂王／彰化田中山腳路保安宮五府千歲廟／石雕壁飾／2016 年攝

# 黃天化潼關救父

黃飛虎反出五關，聞太師隨後追趕，幸好有青峰山紫陽洞清虛道德真君出手相救，施用妙法隱去人馬蹤跡，騙走聞太師。

黃飛虎到臨潼關，守將張鳳不敵，派部下蕭銀出陣，想以偷襲的戰術射殺黃飛虎等人。蕭銀本是黃飛虎的部將，感念昔日恩情祕密與黃飛虎通風報訊，反而幫助他過關，報答恩情。

眾人繼續前進，到了潼關。探子馬回報，守城的人是陳桐。陳桐，也是黃飛虎以前的部將，因犯軍紀必須斬首，經眾將討保饒恕了他，後來調任他方，沒想到竟然在這裡相遇。陳桐出關討戰卻不敵，放出旁門左道暗器「飛龍鏢」，黃飛虎跌落五色神

牛，眾將搶回時已經死了。

眾人哭哭啼啼準備料理黃飛虎後事。忽然間有一名道童來到營前，說是為了救將軍而來，他從花藍中拿出一顆丹藥，用了山澗水化開，救活黃飛虎。

「仙人何處而來？」

「爹爹，我是你的大兒子天化，三歲那年被道德真君帶上山去習道，今日特來與父會面，幫助父帥出關。」父子兄弟分別訴說前情，在場眾將無不悲喜交加。然而黃天化尋望四周，「娘親呢？父帥，您也太過絕情，怎麼眾人逃命，單留我母在朝歌，若有危險，一介婦道人家怎麼應付得了虎狼欺迫？」

「你母親已被狐狸精妲己害死，就連最疼你的姑姑也命喪紂王之手死在摘星樓下了。」

「啊！娘親，阿姑！」說完

to be continued ▼

黃天化潼關救父 / 新竹城隍廟 / 彩繪 / 2016 年攝

**黃天化**
黃飛虎的兒子，死後被封為「管領三山正神炳靈公」。

**黃飛虎**
因妻子遭到商紂王逼死，率部反叛紂王，出走離開朝歌。

**陳桐**
潼關守將，使用獨門暗器「飛龍鏢」，先勝後敗。

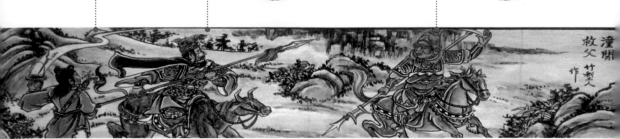

黃天化當場昏死。在眾人推拿急救之後，黃天化甦醒過來，咬牙切齒痛罵一頓。

抽出背後的莫邪神劍殺了陳桐，後回山上繼續修練。

眾人斬關落鎖出了潼關，經過穿雲關受黃飛虎的妻夫人陰魂指點，除去陳桐的兄長陳梧，避了一場禍事，繼續往界牌關而來。

界牌關守將黃滾，正是黃飛虎的父親。一見兒子到來，氣得大罵：「你不忠不孝不仁不義！我們一家七代為國盡忠，豈是為了一個女子就反朝庭！」說得黃飛虎無聲無語。幸有黃明一班結拜弟兄，用計誘詐老將軍，才過了關，朝汜水關推進。

來到汜水關遇到韓榮麾下的余化，幸好李哪吒前來相救。一家三代才平安到達西岐，見過姜子牙，黃飛虎受封開國武成王。

# 黃飛虎三代
# 同赴西岐城

陳桐又來討戰。黃飛虎前一仗落敗，這時不免心虛。黃天化知道黃天虎的擔心，便說：「父親，您放心出陣，有孩兒在此，萬無一失。」黃飛虎這才仗了膽，上五色神牛出陣應戰。

兩人一馬一牛去衝撞，陳桐見勢無法取勝，照舊祭出飛龍鏢，黃飛虎見狀放出黃天化的花籃收鏢；陳桐的鏢都放完，卻見對手依然好好的騎在五色神牛之上，只好催馬再與飛虎交戰。

黃天化看到這裡，跳出陣前大喊：「陳桐不死，我父難安！」

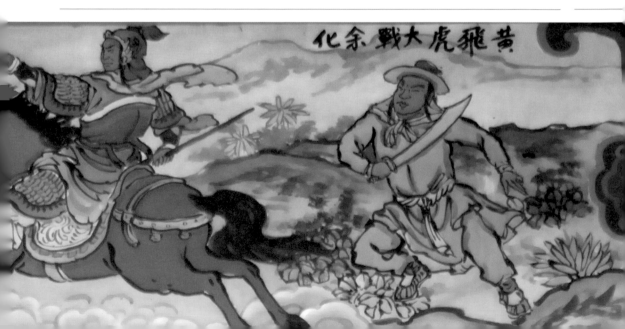

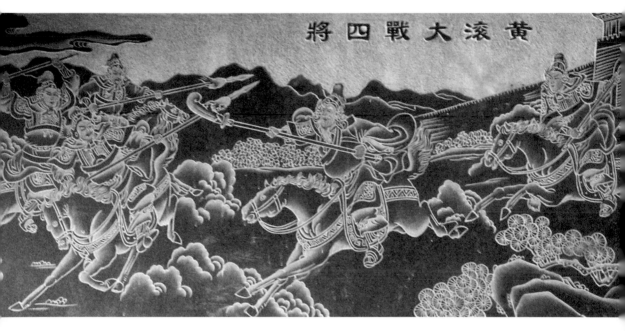

黃滾戰四將 / 元長西莊善德宮 / 石雕壁飾 / 2013 年攝

黃飛虎戰余化 / 嘉義東石先天宮 / 彩繪 / 2014 年攝

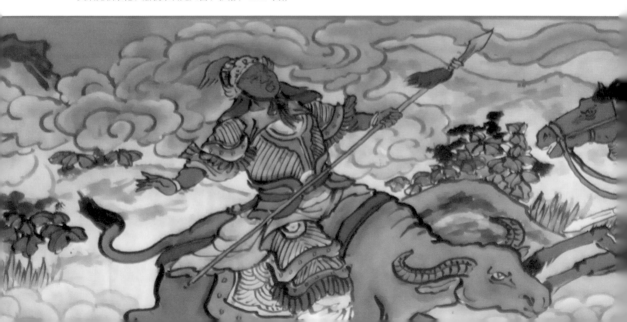

## 聞仲西征
## 遇十絕陣後逃

聞太師忠心紂王，卻因紂王無道殘害文武大臣，聞太師奉旨領兵出朝歌，征伐西岐，「以無道伐有道」。

聞太師從金鰲島，聘請辛天君等十位道友，在西岐城外擺設十絕陣，十絕陣先勝後敗。聞太師在十絕陣被破六陣之後，去羅浮山請出趙公明（民間的武財神）相助。趙公明向三位小妹借法寶金蛟剪和姜子牙一決雌雄。

誰知道仍然不敵姜子牙聞教門人道法之高超。趙公明被陸壓以釘頭七箭書射殺，魂歸封神台。趙公明三個妹妹雲霄、瓊霄、碧霄為兄報仇，罷出「九曲黃河陣」沒想到還是不敵老子和元始

天尊道法之高明。

聞太師看到一班道友為他而死。紅砂陣中的武王又被南極仙翁所救，到這個時候，十絕陣全破。姜子牙領兵，利用夜間劫營。把聞太師殺得落荒而逃，往桃花山而去。*

聞太師伐西岐／雲林北港武德宮五路財神廟／剪黏／2006 年攝

聞太師收辛環／台南仁德大甲慈濟宮／陳秋山畫作／彩繪／2016 年攝

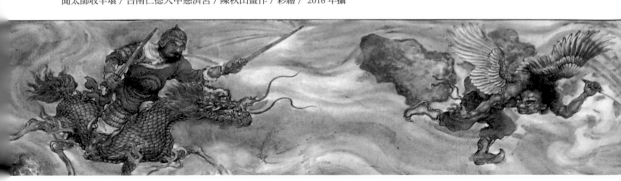

to be continued ▼

露天機。

籤詩，常見凶中一點吉，吉中也有一些提醒；和好的心理醫師一樣。

能力強的解籤人，除了按照籤文戲齣，傳達神明的意思之外，也是一個好的心靈導師。解籤人會依籤詩的意思，提供向上的鼓勵給求籤人。好籤，提醒人們要居安思危。下下籤，也有神明慈悲，只要一心向善，慈悲的神明不會見死不救。

如果「運籤」出的是〈聞太師走上絕龍嶺〉那才是大凶，但是它也只是提醒當事者，「原本想做的事情，可能是方向錯了，最好懸崖勒馬，不然再往前可能會遭受失敗。」但是能跟求籤人說：「穩死的。」嗎？那樣應該就不能算是一個厲害的解籤人了。

南鯤鯓代天府這支國運籤，要怎麼解呢？寫作者不是職業的解籤人，更不是研究籤詩的專家，不敢多言，只能以故事和在民間廟宇看到的「裝飾戲文」跟大家閒聊幾句。

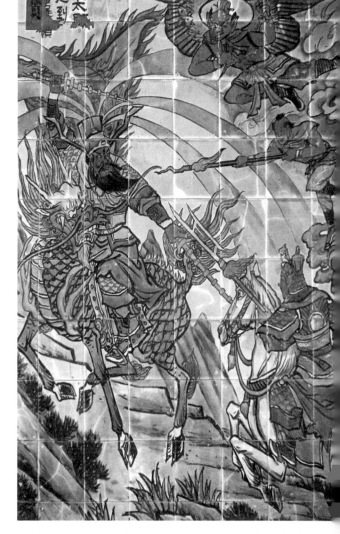

聞太師走上絕龍嶺 / 麥寮玉安宮 / 許報祿作品 / 磁磚壁飾 / 2013 年攝

*眉批：
民俗中有求神問籤的風俗，籤詩旁邊有時會出現民間故事，讓解籤人幫助求籤的人，瞭解神明的指示。如果按照籤的指示，必須該停就停，不能把主角的結局，當做神明的指示。民間信仰神明所出示的籤詩，一般以事情和季節為基準點。它不像一般流年，把人的一生都排出來。

另外，神明的籤詩雖有預示未來的意思，但是不會出現讓人絕望的批示；那會造成求籤者被暗示性的催眠效果。雖然說求籤者神明有未卜先知的能力，但是祂們不會淺

九曲黃河陣 / 竹南后厝龍鳳宮 / 木雕 / 2015 年攝

# 趙公明下山

黑虎趙公明下山幫助聞太師。姜子牙與眾家闡教門人受到趙公明定海珠打擊，紛紛落馬。

燃燈道人大戰趙公明，敗陣而逃，趙公明追趕燃燈道人，誰知道失去定海珠，遂前往三仙島，想跟三個親妹妹借法寶，再來討回定海珠。

三仙島住著雲霄、瓊霄、碧霄三姐妹。雲霄一聽大哥趙公明，居然違反碧遊宮師尊通天教主教喻，前去西岐慘遭失敗；現又聽大哥要借法寶前去爭戰，不免心中多有疑慮。然而趙公明的二妹瓊霄卻有意出借法寶「金蛟剪」，只是礙於大姐面目不好擅做主張。

趙公明借不到寶貝，心中

懷怨離開，才走了幾步，遇到菡芝仙子將他勸住，一同折返三仙島。雲霄勉強借出金蛟剪，並好言相勸，希望大哥能先禮後兵，不要傷了兩教的和氣。

原來闡教、截教、道教全源自鴻鈞老祖，姜子牙和太乙真人等拜在闡教元始天尊門下，聞仲、趙公明兄妹都是截教通天教主所傳，另有太上老君的道教，怎麼說也算同宗派門。因為眾仙犯了一千五百人大劫，三教共議封神榜，各門下停止講教，約束門人沒事不要往西岐沾染紅塵，好避去劫數。

今日趙公明不聽教主警訓，私自下山，雲霄看大哥受挫心裡也過意不去，只能婉言相勸。趙公明嘴裡說好，心中卻不肯輕易放過燃燈道人和姜子牙等人。

**姜子牙**
小說中姜子牙奉元始天尊之命下山幫助周文王，隨身帶有法寶打神鞭及杏黃旗。

**楊戩**
封神演義中的無敵戰將。有玄天七十二變，還有一隻哮天犬會幫他咬人。

**哪吒**
隨身法寶武器非常多，有風火輪、乾坤圈、混天綾、九龍神火罩、豹皮囊等。

**趙公明**
又稱玄壇元帥，以鐵鞭為武器，神虎為座騎。

**趙公明部下**
趙公明有四大部將，招寶天尊蕭升、納珍天尊曹寶、招財使者陳九公、利市仙官姚少司。

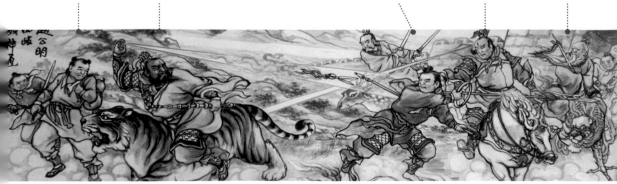

趙公明西岐顯神通／水林蕃薯寮順天宮／彩繪

to be continued ▼

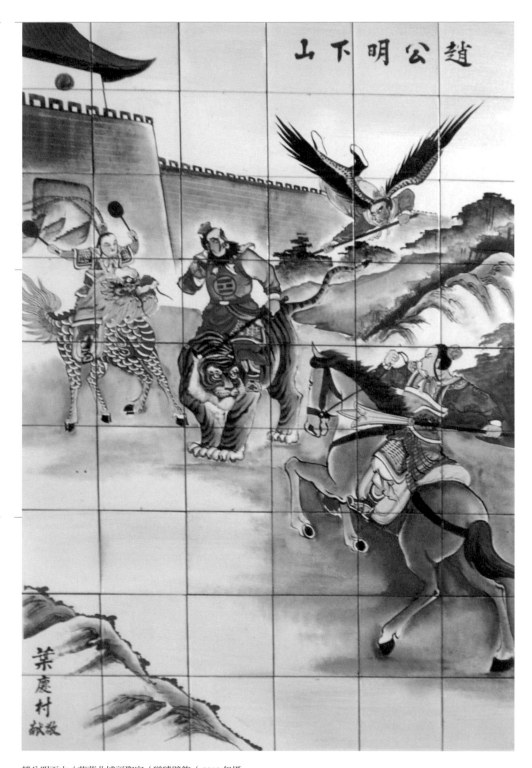

趙公明下山 / 花蓮北埔福聖宮 / 磁磚壁飾 / 2013 年攝

## 陸壓道人箭射
## 趙公明草人替身

借到寶貝之後，趙公明回到商湯大營見過聞太師。第二天又來向西周討戰，指名燃燈道人出戰；燃燈道人騎著仙鹿來到陣前，趙公明開口索討定海珠，雙方一言不合，趙公明祭起金蛟剪，燃燈道人抬頭一看，喊了一聲：「不好了！」遂棄了仙鹿借土遁逃走，那隻仙鹿被金蛟剪一剪兩段；但定海珠也沒因此而取回。

燃燈道人回到蘆蓬中，眾人迎進。正當眾位道友慌亂的時候，有人通報，有名自稱陸壓道人的道長求見。陸壓道人拿出一卷書，名為《釘頭七箭書》，交代姜子牙如此如此、這般這般。

照陸壓道人交代的方法，姜子牙扎了一個草人，畫了一張符紙，寫上趙公明元辰在此，開始作法；連拜二十天，把一個活生生的趙公明拜成一個活死人，整天只知道睡，也不管任何事情。這讓聞太師看了又是傷心又是無奈。

第二十一日到來，陸壓來到法台。用一支桑弓和三支柳箭，射殺趙公明。等到三霄來到成湯大營時，看到的是大哥一具冰冷的身軀。雲霄心裡怨誰呢？沒人知道。瓊霄忍不住心中悲憤咬牙切齒說：「姜子牙！吾兄趙公明和你有什麼深仇大恨，讓你如此對他，不殺你姜尚，為兄復仇誓

姜子牙遂命令南宮适和武吉前去山上，尋找一塊空地建築一座土台。

三吒戰公明／北投代天府／磁磚壁飾／2013 年攝

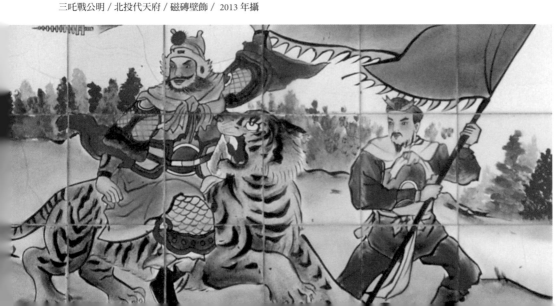

三霄擺出「九曲黃河陣」，用混元金斗把闡教門人楊戩、金吒、木吒、赤精、廣成子、文殊廣法天尊、普賢真人、慈航道人、清虛道德真君、太乙真人、靈寶太法師、懼留孫、黃龍真人等都困在黃河陣中。

等到道教元始天尊和老子前來破陣，眾人才脫離災厄；但已被削去頂上三花。幸好個個都是有德之士，才免於輪迴之苦。

三霄，最後不但不能替趙公明報仇，就連自己也魂歸封神台。

不為人。」

陸壓道人射公明 / 台西崙豐進安府 / 石雕壁飾 / 2016 年攝

# 父子是冤家

紂王親生二位太子，死裡逢生。二太子殷洪被太華山雲霄洞赤精子所救，東宮殿下大太子殷郊由九仙山桃源洞廣成子救出。經過數年鳳鳴岐山，仁君出在西岐。三教共簽封神榜，等待日後興周滅紂順應天時。

殷洪、殷郊雖各分東西，但是思念母親之情不時在心中盤旋，想起可憐的母親姜皇后受奸人所害，父親紂王無道，連下聖旨，將母親挖目、炮烙雙手逼供，最後慘死西宮；倆兄弟每天都在想著報仇血恨這件事。

殷洪受師父赤精子教導之下，學有滿身技藝。一日赤精子召來殷洪，告訴他：「你師叔姜子牙，不久就要興兵伐紂，替天

行道拯救天下蒼生。你下山去幫忙他，也可替你母親報仇。」赤精子把洞中珍寶都傳給殷洪，好讓他幫助武王討伐無道。

殷洪領了師父的命令走出洞準備離開，卻又被師父叫了回去，「徒兒，不是為師要你子拭其父，這也是天命難違的事情，如果不是你父無道，也不致讓你流落在外。然而父子終是天性，師父將一洞寶貝都交給你，萬一哪天你忽然變卦反悔，與西周對敵，做出有違師命的事，那就難辦了；你起個誓，堅定心志吧！」

「師父在上，弟子若有違背師命，願四肢化成灰燼。」說完赤精子目送殷洪離去。殷洪來到半路，遇到申公豹，經申公豹一番言語，殷洪把西周的旗號改成

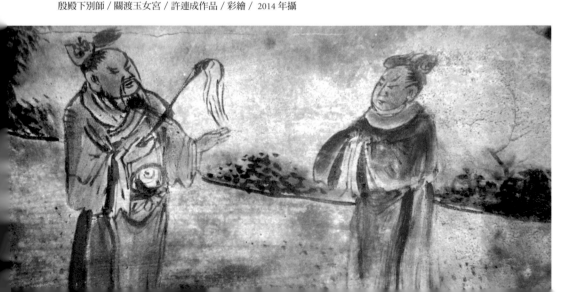

殷殿下別師 / 關渡玉女宮 / 許連成作品 / 彩繪 / 2014 年攝

商。

太極圖中，千變萬化，想什麼就出現什麼，殷洪像發狂發瘋一樣，一下子喜氣洋洋好像個小孩子依偎在母親的懷抱撒嬌；一下子又像遇上仇人一樣亂砍亂舞。赤精子淚流滿面不忍心把太極捲起。一旁的慈航道人大喊：「道友，不要誤了殷洪入封神台的時刻！」赤精子才將捲起太極圖抖開，一條年輕的性命就這麼化成灰燼，魂投封神台而去。

## 殷郊殷洪
## 悲慘的一生

不久之後，殷郊知道小弟殷洪被姜子牙殺害的事，一心一意要捉拿姜子牙為弟報仇。來到西岐遇上昔日的救命恩人黃飛虎，兩人相見說起陳年往事。但他只記得黃飛虎的救命之因，卻忘了向他詢問當年西宮黃娘娘的遭遇。

黃飛虎先是自慚於反商投周，面對東宮殿下不幸的遭遇──而他的父親，紂王依然殘暴不仁。現在叫兒子回頭殺自己的親生父親，說什麼也講不出口，只能默默接受殷郊報答他當年的救命之恩，回西周大營。「黃將軍，小王放你回去，他日陣前相逢還請稍事迴避，以免兩相尷尬。」

後來廣成子為了收服殷郊，對殷郊發起了強烈的攻擊，殷郊果然沒讓師父失望，殷郊竟然真的用廣成子傳給他的翻天印來對付自己！廣成子自己也抵擋不了翻天印的厲害；最後在西王母那裡借到聚仙旗，西方接引道人借來青蓮寶色旗，八景宮玄都洞處

太極圖 / 屏東車城福安宮 / 2014 年攝

借到離地焰光旗，加上玉虛宮的杏黃旗，才止住翻天印驚人的威力。

犁頭山上，殷郊三頭六臂，卻被犁頭尖，了結悲慘的一生；殷太子的魂魄不投封神台，卻飄向朝歌皇宮。紂王正與狐狸精妲己飲酒作樂，朦朧中，殷郊三頭六臂出現在紂王面前，「父皇，吾是你的大太子殷郊，吾母被你身邊這隻狐狸精所害，我倆兄弟也被你迫逃他方，如果你能念吾母子與你緣分一場，請將這隻狐狸精處死，替我們報仇。從此修補朝政，親賢臣遠小人；否則，姜子牙不久將踏破城池，到時商湯六百年的基業盡毀汝手。時辰不早，兒去也。」

殷郊大顯神通／雲林西螺新街廣福宮／彩繪

犁鋤殷郊／高雄左營蓮池潭龍虎塔九曲橋／石雕壁飾／2016 年攝

# 紂王與狐狸精

紂王寵愛狐狸精妲己，對她的言語百依百順。對內，妲己和費仲聯手鏟除異己，嫁禍害死姜皇后。

色慾薰心真的會讓人耳目全盲嗎？紂王擁有至高無上的權力，狐狸精左右了紂王，等於主宰了一個國家的命運；但狐狸精畢竟是女媧娘娘指示之下，才來到朝歌的，而女媧娘娘卻是被紂王激怒，才搖動聚妖幡找來的狐狸精，到底誰才是一個國家的主宰？什麼才是決定一個人的行為？天地、人神、鬼怪？還是心志？

## 暴紂十罪

姜子牙帶領眾家門人，協助武王聚集八百諸候於孟津，舉發紂王十大罪狀「暴紂十罪」。大軍來到城下安營紮寨，紂王上敵樓一看，果然陣容堅實，回宮與文武大臣商議退敵之策，怎耐有心有力的，死者死、逃者逃，剩下幾個堅守崗位，卻也難以支撐大局。

總督兵馬大將軍魯仁傑，領旨出戰。李哪吒登風火輪提火尖鎗、楊戩拿三尖兩刃刀，騎白馬；雷震子、韋護、金吒、木吒、李靖、南宮适、武吉等人，和魯仁傑展開一場大戰。

狐狸精妲己、九頭雉雞精胡喜媚、玉石琵琶精王貴人和紂王請旨，打算夜襲姜子牙大營，替紂王分憂。只是天命歸周，姜子牙營堅兵強。三妖忙了一夜，依然徒勞無功。紂王看到這種情勢，仍然眷顧三個美人，要他們

to be continued ▼

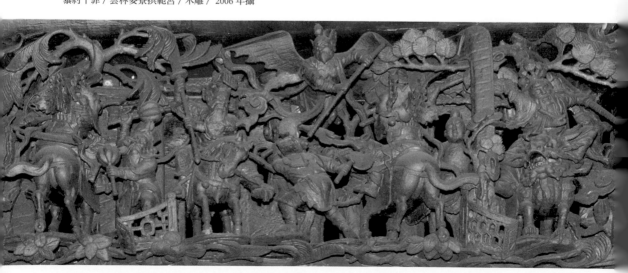

暴紂十罪 / 雲林麥寮拱範宮 / 木雕 / 2006 年攝

各奔前程，不必跟他一同受死。

三妖商量，本就是奉女媧娘娘的意思，前來敗掉紂王江山，滅絕商湯氣數，「今天功德圓滿，各歸本位回去吧。」

姜子牙被三妖劫營，差一點就被她們逃跑了。「楊戩、韋護、雷震子，你們三人領我束帖，前去捉拿三妖回來！」三將追趕三妖途中，女媧娘娘出現，攔住三妖。

## 火燒摘星樓

狐狸精向女媧娘娘邀功。

女媧娘娘卻說：「你們過大於功，不是我『出爾反爾』。上天有好生之德，妳們一心修練，不就是想要一個人身，求個修成正果嗎？我只是沒料到你們徒具人形，卻只有人性邪惡的一面，少了仁心。」

「楊戩。」

「在！」

「捉回去，交由你師叔姜子牙發落，不必顧慮我的面子。」

「領法旨！」

紂王看著姜子牙即將入城，命令宦官朱昇，從摘星樓下放火。紂王走上摘星樓上，一步一嘆：「姜皇后、西宮娘娘黃妃、兩位太子、比干、梅伯，更多無辜被害死於非命的冤魂……紛紛前來索命。蒼天！寡人自作自受，各位，我來了，列祖列宗，我來了。」

宦官朱昇在樓下放置柴草，點起了一把火，不久火舌四竄。

武王和姜子牙與天下眾諸侯遠望宮中，只看到摘星樓上似有一人向天朝拜。隨著火光煙霧漸濃，人消失了，樓也倒了。而朱昇早早投身火中以身相殉。

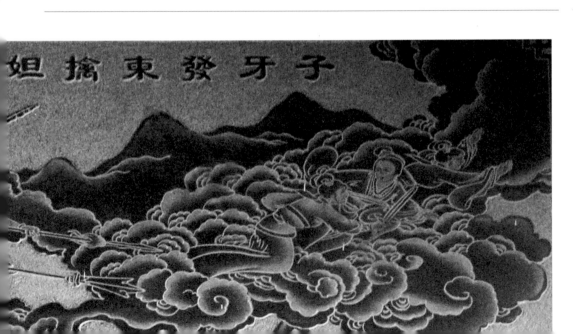

子牙火燒琵琶精 / 鹿港護安宮 / 彩繪 / 2013 年攝

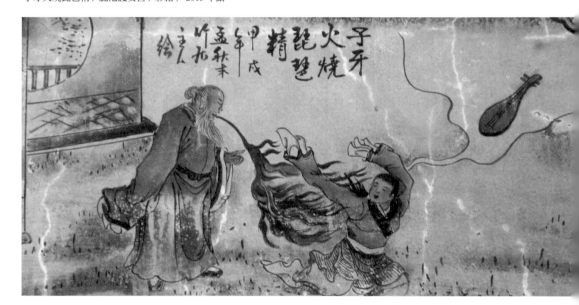

姜子牙發東擒妲己 / 元長西莊善德宮 / 石雕壁飾 / 2013 年攝

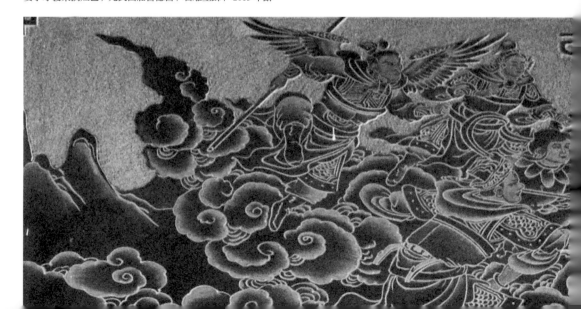

# 子牙下山功果圓滿

姜子牙七十二歲下崑崙山，經過一番波折，輔助文王治理西周。武王坐位職掌山河。

自崑崙山背封神榜下山建築封神台，收納遭劫的大羅神仙，代天宣教化，替地報功勳，受武王金台拜相，領兵為民伐罪，征討商紂無道君。原配妻馬氏無福享受，後再嫁張三為妻；聽到人們談起前夫姜尚光宗耀祖，嘆自己無福享受，自縊身亡，死後被封為掃把星。

姜子牙到老才走運，但也不是那麼順遂。背封神榜下山時，忘了南極仙翁的叮嚀，回應同門師兄申公豹的叫喚，差一點被奪去封神榜，幸好有仙翁緊急救回，但也引起申公豹懷恨在心，到處找人攻打西岐，造成人神共赴劫難。但也因為這樣補足天上地下三百六十五部正神之數。

姜子牙一生遭逢多少災厄？在西岐有七死三災；十絕陣中，被「落魂陣」陣主姚天君拜得魂遊崑崙，幸好都有貴人相助，才逢凶化吉。姜子牙收二位徒弟，一個就是武吉，另一個是龍鬚虎。都是得力的助手，只是要跟其他闡教門徒來比，平凡許多。

姜子牙帶領天下四鎮八百諸侯，會於孟津；攻破朝歌城，使紂王自焚於摘星樓，武王鹿台散財於天下，分封領土給眾諸侯。到這個地方，姜子牙晚年算來也是多彩多姿。後姜子牙回到西岐，封神台上分封死於戰役之中，或因紂王無道的殘害之下的亡魂。

子牙下山／新北市中和廣濟宮／彩繪／ 2015 年攝

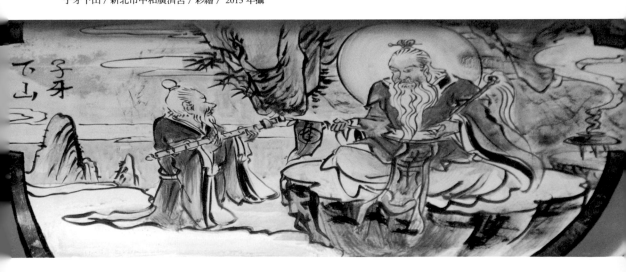

民間有個傳說，說姜子牙封完諸部正神之後，自己沒封到，只好自封為石頭公，民俗中有些地方會在路沖或比較容易發生意外的地方，用石頭刻上或是寫上：「姜子牙在此，百無禁忌」符紙。據說就能壓制所有邪穢，獲得平安。

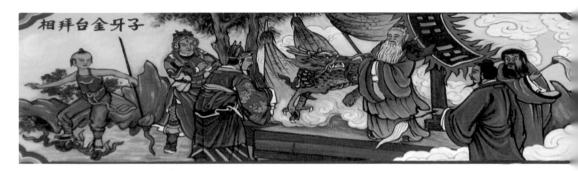

子牙魂遊崑崙山／斗南石龜感化堂新舊廟／石雕壁飾／2015年

子牙金台拜相／台南南廠保安宮／彩繪／2016年攝

子牙封神／高雄左營蓮池潭龍虎塔九曲橋／石雕壁飾／2016年攝

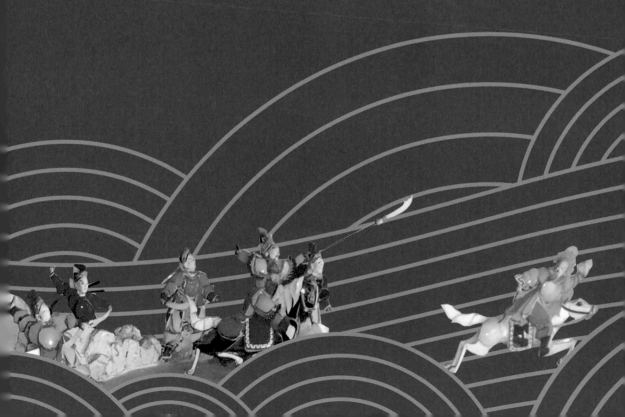

《三國演義》的故事大家比較熟悉的「虎牢關三英戰呂布」、「三請孔明」、「古城會——關公倒拖刀斬蔡陽」、「長坂坡——趙子龍救阿斗」等等，一般讀者不必經人指點就能看懂。

在本書裡，針對三國的故事，除了保持原有的經典場面之外，特別打破一圖一文的結構，採取連環圖的形式把幾段故事寫在同一篇文章裡面。有些雖只是過場戲，但是對劇情的發展卻有畫龍點睛的妙用。有的雖然圖意明顯，卻只是章顯某個角色的個性而已；如孔明與周瑜立軍令狀；或者關公華容道無功而返，自綑自縛被兵士拉著，準備走上刑場的畫面……

這次寫作者透過文字說故事，劉、關、張依然是舞台主角，不過多撥了一些篇幅給曹操父子，除此之外，孫權也有一些敍述，讓這群英雄豪傑多一分人性的描寫。然後是翩翩君子一派瀟灑的孔明登場，這次把他感性的一面，稍加描述了一下。讓這些分布於台灣各地宮廟的裝飾作品，變成更具故事情節的連環圖畫書，期望能夠帶領讀者朋友一個不同以往的閱讀趣味。

# 初試啼聲——桃園
## 三結義大破黃巾賊

劉備、關羽、張飛三人一見面，就好像認識很久的好朋友，三人志趣相投，在桃子園祭拜天地，結為異姓兄弟。

他們看到朝庭被奸臣和宦官把持；好的官吏留不住，壞的只要有機會，就利用各種理由對百姓敲詐，搞的官逼民反。天下各地諸侯一方面要應付朝庭，一方面還要對付反亂的盜賊。三人商量之後，帶著五百個自動加入的鄉勇一起去從軍。

當時大反天下的黃巾賊，靠著張角兄弟會使用符咒，移星換斗、灑豆成兵，聚集了很多人追隨。參加的人，想起那些魚肉鄉民的貪官汙吏，更是恨不得將眼

前的官兵砍殺乾淨；殺貪官不必賠命還能升級。亂世之中，當賊，要比當官強多了。面對這樣秩序已亂的世道人心，官兵當然吃虧。

黃巾賊張角、張寶、張梁，以法術調動天地神兵助戰，打得官軍落花流水。劉備聽鄉民說，不管天兵神將還是陰兵鬼卒都怕汙穢的東西。他命人準備「銅針黑狗血」等等汙穢之物應戰。等待對方祭法作亂漫天起霧、狂風大作之時，把那些汙物向天空潑去，不管天兵天將還是妖魔鬼怪，就會消失無蹤破掉妖法。大家依計行事，終於大破黃巾賊！

各路兵馬討賊有功，陸續收到派任的通告，但是劉關張三人卻沒人理會。三人在街上閒逛，遇到正直的忠臣張鈞。劉備主動

表明戰功；張鈞義氣十足，上書請皇上授命有功人等。張鈞想得單純，他覺得在十常侍（挾持皇帝的十個太監）裡面，不至於連一個正直忠心的人都沒有，只是礙於情勢，沒辦法有所做為而已。

劉備有官做，張鈞卻沒命活；張鈞被宦官害死，劉備被派到安喜縣當一個小官。

## 張飛怒鞭督郵

安喜縣驛館前，來了一位官員，他是朝庭派來的督查官員——督郵。劉備走出城外迎接督郵，督郵在馬上用馬鞭微微點指，卻沒下馬就往驛館去了。

有差吏說，督郵等不到劉備的孝敬，準備把他列入淘汰的官員名冊之中。

桃園結義 / 花蓮北埔福聖宮 / 宜蘭景陽磁磚繪製
/ 2013 年攝

**關羽**
黃巾之亂時劉備在鄉
里募集義勇軍，關羽
與張飛三人結拜，抵
禦黃巾賊。

**黃巾賊**
中國東漢末年，鉅鹿
人張角帶著其弟張
寶、張梁，以「蒼天
已死，黃天當立」為
口號起事作亂。

三英戰黃巾揚名 / 雲林四湖
參天宮 / 陳益周作 / 石雕
/ 2014 年攝

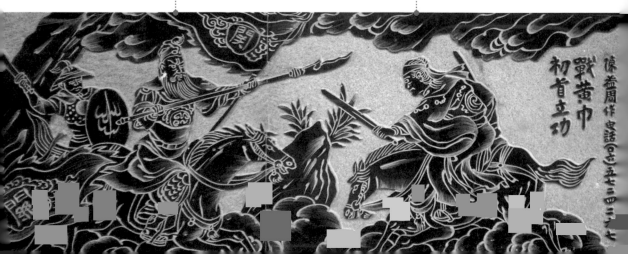

「安喜縣裡是什麼情況你們都看到了。我怎麼有能力去孝敬他呢？」「不是沒有，而是送上門的都被老爺擋回去了。」

「你們以前的上司就是這樣讓你們辦事的？」

「小的不敢，小的不敢，請老爺恕罪。」

劉備氣得快說不出話來。頓了一下的劉備對從人說：「這些話最好不要讓你三爺聽到，不然你一百顆腦袋都不夠。念你侍母至孝，退下去。督郵那邊，我自會處理。」

這時張飛推門而入，大聲喝斥說：「如果不是你老母救了你，一千個頭，你三爺我，照常把你砍下來，退下！」

張飛喝了幾杯酒，來到驛館。把督郵的衣服脫光，再把他綁在樹上，扯下柳條就往他身上抽去，「你再貪，你們再貪，一個人貪不來，還會夥同同僚一起貪。你三爺不抽死你這些貪官汙吏，怎消我心頭之恨！」張飛抽斷十幾根柳條後，劉備才知道此事，隨即趕來制止。

「三弟，住手。」劉備把官印掛在督郵的脖子上。

「劉備的官不是用錢買來的，沒錢孝敬您。」

事後劉備辭官，帶著關公和張飛離開安喜縣。

督郵
督郵手握淘汰地方官吏的權力，因為沒有得到好處，打算免去劉備職位。

關羽
在家鄉為民除害殺了人逃亡離開家鄉；認識劉、張兩人，三人結為異姓兄弟。

張飛
家裡賣酒殺豬，劉關張三人結拜的時候，他最有錢。

劉備
劉備，和關、張結拜之前，織草鞋和草席求利安家。

張飛鞭郵／三峽紫薇天后宮／石雕／產地中國大陸／2010 年攝

# 個性矛盾的曹操

曹操字孟德。本姓夏侯，他父親曹嵩是太監曹騰的養子，所以改姓曹。

曹操還有一個小字，叫阿瞞，也叫吉利。曹操年輕的時候，對於運動和各項歌舞都很有心得，但不喜歡種田，他叔叔看到曹操遊蕩虛華，曾經教訓過他，父親曹嵩聽弟弟說起兒子的行為，訓斥曹操不要那麼貪玩，該做點正經事。曹操知道是叔叔告的狀，記恨著他。

有一天，曹操看叔叔遠遠走來，故意倒在地上裝成癲癇的樣子。他叔叔看到姪子抽搐中風的樣子，跑去告訴曹嵩。曹嵩趕到的時候，看到曹操什麼事都沒有。

「聽你叔叔說你中風，你倒好好的，是怎麼回事？」

「沒有啊，因為我叔叔不喜歡我，就對您說我的壞話。」

他叔叔被兄弟唸了幾句，說阿瞞這麼認真在讀書，不像你說的那般。他叔叔氣得從此不再管曹操的事。

長大以後，曹操在朝庭擔任一個小官。董卓欺壓少帝的時候，自告奮勇前去刺殺董卓；而後，事跡敗露，幸虧靠著機智騙到一匹駿馬，逃命去了。

## 捉放曹

曹操逃到半路，被中牟縣縣官陳宮捉住。陳宮發現曹操與眾不同，兩人深談。陳宮不止放了曹操，官也不做了，跟著曹操一起逃亡。

孟德獻刀 / 台南學甲區頭港鎮安宮 / 2007 年蘇天福（墨香）作品 / 彩繪 / 2014 年攝

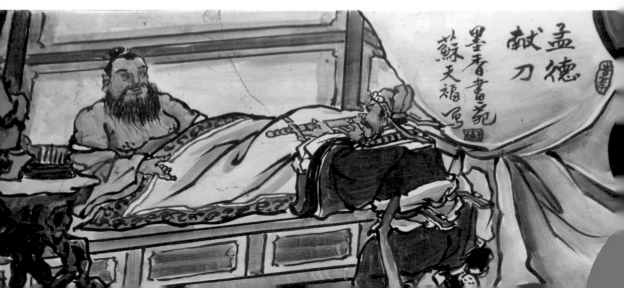

兩人來到成皋，看天色已晚。曹操說：「前面有我世交的伯父住在那裡，叫呂伯奢，我們去借住一晚，順便問一下家中的消息。」

兩個人受到呂伯奢熱情招待。「兩位，家裡沒酒，我到西村打點酒回來，咱叔姪好好喝一杯。」說完呂伯奢走進後院牽出驢子，提了酒壺對他們笑了笑，「我去去馬上回來，你們天黑路不熟，不要亂走。」

兩人在屋裡閒坐，不久聽到磨刀的聲音；又聽到有人說，先綁起來才好做事。兩人一聽嚇壞了。曹操拿著刀往裡面找去，見人就殺，陳宮跟在後面。兩人走到廚房看到一頭豬被綁住在角落，一鍋熱水正好滾了在冒泡。唉！錯殺好人了。逃吧！

兩人來到半路，遇到呂伯奢，曹操怕事跡敗露，連他也殺掉。

「剛才是誤殺，現在卻是為了什麼？」

「他不死，等一下回去之後，一定報官來追殺我們。寧可我負天下人，不可天下人負我。」陳宮聽完不再說話。兩人在下一個地方落腳休息，半夜陳宮離開曹操走了。

## 白門樓

陳宮去投靠呂布，卻在白門樓呂布兵敗被曹操所擒。

「綁太緊了，很難受。」呂布說。

「縛虎怎能不緊？」曹操又接著問陳宮，「你怎麼說？」

陳宮回答曹操：「你心術不正，故棄之。」

陳宮捉放曹 / 高雄左營龍虎塔九曲橋 / 石雕 / 產地中國大陸 / 2016 年攝

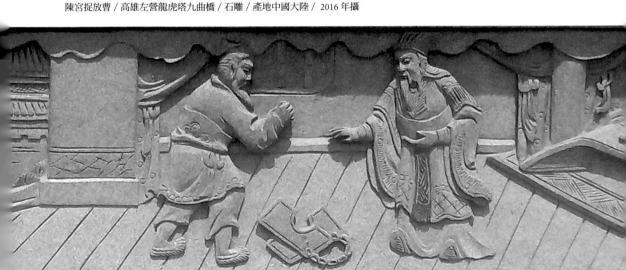

「我心術不正，你又怎會去扶他呂布？」

「呂布雖無謀，卻不像你那麼奸詐。」陳宮沒向曹操求饒，曹操百般勸降不得，處死陳宮。

呂布看到劉備在現場，請劉備為自己求情。劉備卻說：「孟公不要忘了呂布的義父丁建陽、董卓的下場。」

「最是不能相信的是你大耳兒劉備！」呂布氣得大罵。

雖然陳宮被處死。但陳宮的家屬卻受到曹操刻意的保護而未受傷害。

to be continued ▼

**呂布**
被美稱為「人中呂布，馬中赤兔」的呂布，在小說中卻是個有勇無謀的戰將。

**劉備**
有人說劉備的江山是哭來的，但小說家卻以蜀漢為中心，將劉備美化了。

**曹操**
曹操，許劭說他「治世之能臣，亂世之奸雄」。

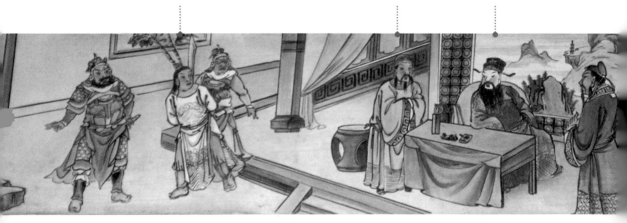

白門樓／南鯤鯓代天府／1980 年重畫／彩繪／2011 年攝

# 曹操的父愛和其他

曹操雖然在戲劇中，被人以負面的大奸臣所熟悉。但是正史和文人筆下，對於聰明的小孩，也不吝嗇給予讚美，像他對曹沖賞；另外，他的黃鬚兒曹彰那得天獨厚的神力，能扛起幾十個大漢合力都抬不起的大鐘，會鼓勵他多讀點書，增進自己的知識。

曹彰在攻打東遼獲勝之後，把功勞歸於部下，不居功的作法，也讓曹操很高興。

對於身旁的人，只要是真心跟隨他的，常不吝惜以官位和金錢加以賞賜。他對典韋為了保護他而犧牲性命，曹操更是不假情意的在祭拜時大嘆，自己的兒子死了都沒這麼傷心。

# 絕妙好辭

曹操對待比他聰明的人，卻又有些矛盾。

在一次行軍的時候路過曹娥碑，碑文後面寫著：「黃絹、幼婦、外孫、虀臼」。

他對一旁的楊修說：「你看得懂那八個字的意思嗎？」楊修點點頭，曹操又說：「你先莫講，讓我想想。」軍隊走了三十里路，曹操才大嘆：「絕妙好辭！」

楊修解釋說：「黃絹是有色的絲為『絕』，幼婦指的是少女『妙』，外孫是女兒生的兒子『好』，虀臼就是椿，受辛辣的器物『受辛為辭』。所以是『絕妙好辭』。」

曹操聽完後，便道：「我的智慧慢了你三十里啊。」

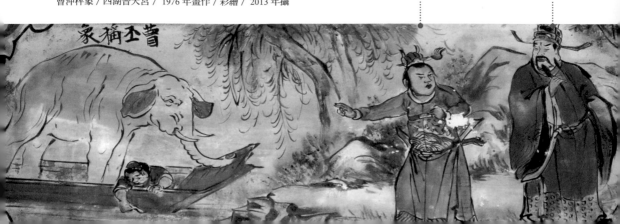

曹沖秤象／四湖普天宮／1976年畫作／彩繪／2013年攝

**曹操**

孫權送給曹操一頭大象，曹操想知道大象的重量，曹沖想出大象與石頭分別放進船裡，對比水位得出重量之法。

**曹沖**

孫權讚譽曹操之子曹沖為神童，早逝（本圖文字誤寫為曹不，應為曹沖才對）。

# 望梅止渴

曹操在小說裡，對關羽好得讓部下眼紅。上馬金下馬銀，三日一小宴，五日一大宴。更在關公斬了顏良、文醜，掛印封金離開前去尋找兄弟追到灞橋，親自奉上黃金錦袍為關公送行。華容道上，用春秋大義向關雲長討到人情，保住一條命。等到日後關公兵敗麥城，被孫權斬首，孫權害怕劉備前來復仇，把頭送到洛陽，想嫁禍給曹操，可是曹操卻用諸侯大禮埋葬了他。

至於他的急智反應還有「望梅止渴」的故事。有一次曹操帶領軍隊出征，眾兵士途中沒水可喝，眼看著軍心渙散就快出事了。曹操前後左右看了一回，看見兩旁種有梅林，跟大家說，兩

望梅止渴 / 雲林北港武德宮 / 石雕壁飾 / 2016 年攝

旁種植梅樹，翠梅當青，前方應該有水可喝，大家再忍耐一下。大家看到梅子，嘴裡分泌出唾液，口渴的難受，稍獲緩和。眾人互相打氣，真的拖到有水的地方才解除危機。

曹植的文學成就也很高，與曹植、曹丕被後人美稱「三曹」，他的《短歌行》就算不能吟誦全篇，最少還能唸出：「對酒當歌，人生幾何？譬如朝露，去日苦多。慨當以慷，憂思難忘。何以解憂？唯有杜康。」

曹彰負鐘 / 景美集應廟 / 2004 年重畫 / 彩繪 / 2011 年攝

捋鬚看髮 / 台中萬和宮 / 2001 年畫作 / 彩繪 / 2009 年攝

# 白馬坡立功答曹操

關羽奉命守下邳，曹操前來攻打。關羽寡不敵眾被圍在一座土山上。不久，舊友張遼前來，勸關羽投降。張遼原是呂布手下，呂布白門樓兵敗向曹操求情，被張遼喝斥：「大丈夫死就死有什麼好說的！」曹操下令要斬，關羽開口向曹操求情，曹操饒了張遼的性命。關羽經過張遼分析利害關係之後，跟曹操約法三章：一、降漢不降曹；二、皇叔俸祿不得取消，要給兩位嫂嫂做安家費；三、他日得到劉備下落，不論千山萬水也會前去團圓。三件事情缺一，不降。

正所謂英雄相惜，前日關羽救張遼免死，今日張遼報答人情，助關羽仁義周全。曹操接受

條件，親自出轅門迎見關羽。當天移師回許都。中間關羽「秉燭達旦、夜觀《春秋》」，保持君臣叔嫂男女之禮，讓曹操更加敬重關羽的為人。

白馬坡前，袁紹大軍前來攻打，曹軍眾將不敵顏良。眾將對曹操禮遇遇關羽早有不滿，看到這個緊要關頭，丞相卻還不肯讓他出戰，埋怨曹操偏心。曹操不得已請人召來關羽出陣。關羽出戰，不過三五回合就把顏良的首級取下，回營繳令。曹營將士從此不敢再對曹操生出怨言。

曹操看到關羽袍舊馬瘦。送了一襲新亮的錦袍給他，又向皇帝請封關羽為漢壽亭侯。再把呂布的座騎胭脂赤兔馬送給關羽。關羽得到赤兔馬竟然跪謝丞相大恩，讓曹操意外，於是問了關

轅門見曹／基隆慶安宮／石雕壁飾／2015 年攝

曹操贈馬／雲林東勢月眉月興宮／1991 年林泰山作品／彩繪／2012 年攝

**赤兔馬**
根據小說描述，赤兔馬前世是項羽的座騎烏雕馬，項羽自刎，馬亦追隨其主而亡，一夜閻羅司馬重湘判牠投胎與關羽重逢，再次為主效力。

**關羽**
人在曹營心在漢，曹操雖然對他百般禮遇，但是他對結義之情，卻未動分毫。

**曹操**
曹操因為關羽斬殺顏良深得其心，將原為呂布坐騎赤兔馬贈與關公。

羽：「想不到一匹馬強過百兩黃金？」

關羽說：「有了這匹快馬，來日要找兄弟會更方便。」

曹操一聽，「君侯果然義氣干雲，雖是異姓兄弟，卻勝過同胞情誼！」對關羽的敬愛又高數層。

顏良被殺，文醜請戰，袁紹答應。關羽白馬坡二次出戰，青龍偃月刀下又添一條亡魂。當夜，關羽接到劉備的親筆信，「白馬坡建功，諒必曹公能使兄弟前程燦爛。請弟不用為了桃園小事而自損前程。」

關羽落淚向送信人說：「請你回去向劉皇叔回報，千災萬險，關某一定保護二位嫂嫂前去團圓，請皇叔放寬胸懷。」（這個送信的人民間故事說是孫乾，

但小說卻是陳震）

第二天，關羽前去相府向曹操告辭，但是曹操閉門謝客，一連幾天都這樣，最後關羽「封金掛印」不告而別。

曹操拒見挽留關公 / 褒忠田洋合安宮 / 石雕壁飾 / 2012 年攝

白馬坡斬顏良 / 金門金城外武廟 / 2004 年周森銓承作 / 彩繪 / 2013 年攝

孫乾報信 / 台西崙豐進安府 / 石雕壁飾 / 2016 年攝

## 關羽送信

曹操知道關羽離去，徐晃、張遼和關羽交情不錯，眾將也對關羽頗為信服。只有蔡陽不服氣，執意追回關羽。但曹操卻說：「我已答應雲長，今天他按照約定做事，我怎能失信於他。彼此各為其主，我深深敬重你追上去請他暫留片刻，待我與他送行，另有黃金錦袍送他，留情一線以候他日相見之誼。」

張遼追上，關羽讓部下保護二位嫂嫂的車駕先行，自己橫馬跨橋等候曹操。等到曹操到來，關羽只取戰袍，向曹操拱手道別，調轉馬頭追尋一行人馬離

去。關羽來到一處莊院，遇到莊主胡華。胡華知道關羽和兩位夫人，邀入莊中款待，臨別胡華有一封家書，要關羽經過滎陽時，交給他兒子胡班。

## 護嫂過五關

關羽來到五關當中的第一關——東嶺關，關主孔秀向關羽索取丞相文憑。關羽心想：「唉！怎麼沒向丞相要一張通關文憑，今日卻得硬闖？」回答孔秀說：「關某臨行匆匆，忘了向丞相要張牒文。」

「如此，請將軍入關稍待，等關將軍向丞相取來，再予放行。」

「莫是留難關某？」

「職責所在，請將軍見諒。」

曹操又告訴張遼，「雲長封金掛印，財帛不能動其心、爵祿不足移其志，這樣的人，我深深敬重。

「既是如此，請孔將軍莫要

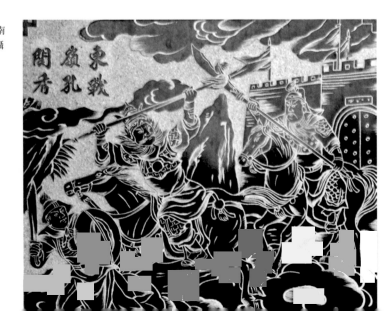

東嶺關戰孔秀／元長子茂南天宮／石雕壁飾／2014 年攝

見怪，看刀。」

孔秀大戰關羽，可惜不是對手，三五回合就命喪青龍刀下。關羽殺了孔秀，對關中部將說明「關某只要過關，無意傷眾人性命。」兵士退下。關羽帶領車隊繼續朝下一關前進。

第二關——洛陽城，洛陽守將韓福和部將孟坦不放，被關羽一刀一個，送他們去和孔秀作伴。關羽此時受暗箭所傷。

第三關——沂水關。把關守將卞喜知道無法抵抗關羽。用計騙關羽住進鎮國寺。埋伏殺手想在宴席之中舉杯為號，殺掉關羽獻功。寺中主持普淨和關羽同鄉，找了機會警示關羽。宴席中，預先躲在壁櫥裡的殺手被關羽識破。卞喜見事機敗露，使用流星鎚攻擊關羽，關羽就近奪過一

把大刀抵抗，卞喜不是關羽的對手，遶著廂廊跑給關羽追。關羽提氣追上，一刀砍了卞喜。普淨看到關羽逃過死劫，在鎮國寺和關羽道別雲遊而去。

第四關——滎陽城，滎陽太守王植，和洛陽守將韓福是親家；聽說關羽殺了韓福，想替韓福報仇。王植將關羽一行人安置在驛館裡面，叫部下胡班準備乾草火種，打算夜燒驛館。胡班對關羽的名聲早就聽說了，三戰呂布、溫酒斬華雄、白馬坡戰役等，只是未曾見過這名英雄。

他忙完太守交代的事後，來到驛館問了守門的兵士：「關軍可是在這裡面？」

「他在大廳看書。」

胡班貼近窗戶往裡面一探，果然如傳聞中的威武，忍不住嘆

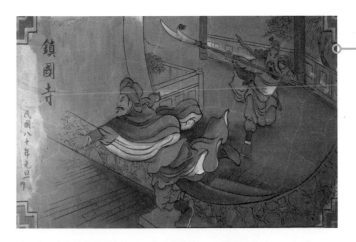

鎮國寺／台南善化慶安宮／1991年文凱彩繪 ・李勝雄畫作／2011年攝

**鑑賞**
**鎮國寺關公追殺卞喜**

像這樣以透視法表現的作品，在民間裝飾藝術中不多見，圓形的門框，讓內外產生空間感。把反派的卞喜，畫的比較大，身為主角的關雲長反而小了。因為如此，讓劇情畫面產生張力。由遠處追來的關公好像再一個彎就能追上卞喜。

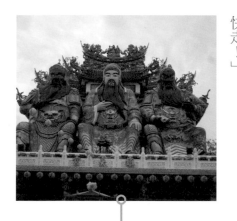

「誰！」關羽察覺門外有人而大喊。

胡班嚇了一跳，趕忙回聲：

「某胡班，景仰將軍威名特來拜見。」

「胡班，嗯，你有家書在此，你父託我帶來給你的。」

胡班看過家書，連忙說：

「將軍，此處不宜久留，太守已經撒下天羅地網要對你不利。快走！我去偷開城門，將軍快走、快走！」

## 廟宇
### 嘉義鎮天宮

嘉義鎮天宮主祀五聖恩主，民國五十三年建廟。廟前拜亭樑枋繪有關於主神之一關聖帝君傳奇故事；難得特為主神構思的藝術作品。屋頂飾有大型塑像，將劉備、關公、張飛的形象座鎮轄境，增其文化藝術及信仰之宏偉氣魄。

鎮國寺斬卞喜 / 嘉義鎮天宮 / 2013 年攝

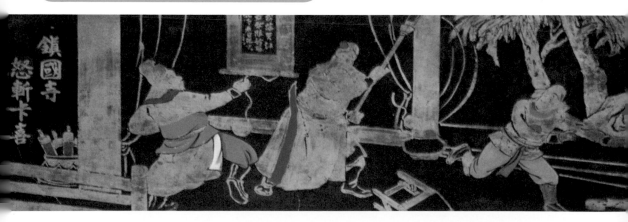

殺王植退敵軍 / 嘉義鎮天宮 / 2013 年攝

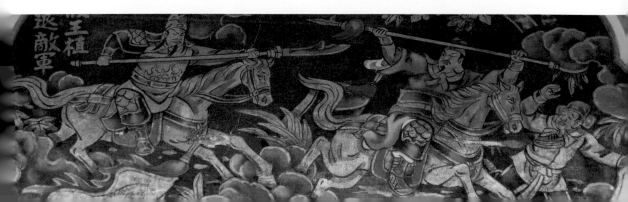

# 關羽感心曹丞相

關羽保嫂尋兄，車隊來到滑州地界。守將劉延獲報，帶領數十騎兵出城迎接。關羽請劉延幫忙找船渡河。劉延怕被責問不敢答應也不敢阻攔，保住自己一條性命。

關羽一行來到第五關——黃河，被秦琪以無通關文書拒絕入關，關羽怒斬秦琪。曹軍兵士不敢阻擋，還幫忙關羽渡過黃河。

後人有詩歌誦關羽過關斬將千里尋兄義氣：「掛印封金辭漢相，尋兄遙望遠途還。馬騎赤兔行千里、刀偃青龍出五關。忠義慨然沖宇宙、英雄從此震江山。獨行斬將應無敵，今古留題翰墨間。」

關羽在馬上自歎：「吾非欲沿途殺人，奈事不得已也。曹公知之，必以我為負恩之人矣。」

忽然間，迎面來了一支兵馬，原來是孫乾，孫乾告訴關羽，劉皇叔已經離開袁紹到汝南去了。因為白馬坡事件，劉皇叔差點被袁紹斬殺，幸好化險為夷，關羽依言不往河北，改投汝南。

# 追兵古城會

夏侯惇帶兵追殺前來，可是隨後都有曹操派人帶了通關文書阻止夏侯惇，夏侯惇只問：「丞相知道關羽殺人嗎？」來使說不知。夏侯惇數次與關羽交鋒；正在兩人打得難分難解之際，又來了一位使者。兩人停手一看，居然是張遼。

「雲長、元讓，暫且停戰！聽某一言。」張遼說：「奉丞相鈞旨，因聞知雲長斬關殺將，

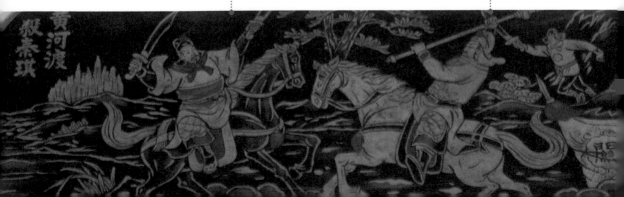

**關羽**
關羽護送甘、糜二嫂經過黃河渡口受阻，怒斬秦琪。

**秦琪**
秦琪鎮守黃河渡口，為蔡陽的外甥。為了要阻殺關公向曹操表功，無奈技不如人，死在青龍偃月刀下。

黃河渡口殺秦琪／嘉義鎮天宮／2013 年攝

恐於路有阻，特差我傳諭各處關隘，任便放行。」

但是夏侯惇卻說：「秦琪是蔡陽外甥。他將秦琪託付於我，今被關某所殺，怎可放伊干休？」

張遼回：「我見蔡將軍，自有分解。既然是丞相大度，要叫雲長離去，將軍不可拂逆丞相之意。」夏侯惇這才收兵與張遼回去。

關羽前往汝南中途，在臥牛山收了周倉投靠。

來到古城被張飛誤解投降曹軍，此時蔡陽追到要為外甥秦琪報仇，魂斷青龍刀下，張飛這才明白關羽面委屈求全千里尋兄，跪在關羽面前痛哭失聲，請求二哥原諒。不久桃園三結義再次團圓。

喜事再加一椿，不久關平也來拜關羽為義父。趙子龍也來。至此劉備的左右臂已齊全，就等一個軍師替他運籌帷幄。

古城思兄 / 斗南石龜感化堂 / 石雕壁飾 / 2015 年攝

收周倉 / 嘉義溪口慈善宮 / 1982 年西螺蔣國振・溪口金龍石店雕刻 / 石雕壁飾 / 2015 年攝

to be continued ▼

收關平 / 嘉義鎮天宮 / 彩繪 / 2013 年攝

趙子龍臥牛山會三結義
/ 澎湖保定宮 / 磁磚畫
/ 2013 年攝

# 龍困淺灘

劉備到處寄人籬下。山賊匪寇又不想當，但是正式的官職，被敗壞朝政和貪婪的太監（十常侍）、官吏把持。呂布、曹操、袁紹等處劉備都待過，只是一山豈容二虎？每個地方都待不久，就被局勢所迫，四處流浪。

劉備，註定要當一個老闆的；但他連一塊基地都沒有。不得已，只好去投靠荊州的劉表。劉表和他同宗，兩人尚談得來。

劉表曾對他傾訴心事，因為長子劉琦是前妻所生，為人雖賢，可是較柔弱，怕將來無法接下祖宗基業。而少子劉琮為夫人蔡氏所生，年紀雖小，卻果毅聰明；他想廢長立幼，又怕礙於禮法難服眾議；想立長子，又擔心

兵權都在蔡氏家族手中，怕日後造成難以收拾的局面，因此難下決定，而詢問劉備的意思。

劉備心直口快，話語之中不帶任何的防備，說了幾句不中聽的話，而這些話被蔡夫人偷聽去了。劉備事後悔悟多言惹禍，向劉表請令，甘願去守新野，和他們一家保持距離；避免介入人家的家務事而受牽連。

劉備在新野。但是蔡夫人和蔡瑁卻不死心，瞞著劉表要害劉備。蔡瑁假借劉表的意思，請劉備到襄陽議事。然後在館舍周圍埋伏兵馬。宴席中看到趙子龍護駕，蔡瑁不敢輕舉妄動。劉備藉著上廁所的理由離席，好人伊籍見機把蔡瑁的陰謀告訴劉備，告訴他城外東、南、北三處，都有軍馬把守，趕快從西門逃走。

蔡夫人隔屏聽密語／金門官澳龍鳳宮
／ 2013 年攝

# 躍馬過溪

劉備沒辦法通知趙子龍，逕自騎著馬往西門奔去。騎馬下檀溪時，馬居然失蹄陷在泥裡。正當緊急的時候，劉備說：「馬也，馬也，人家都說你會敗主害死主人，今天，如果我註定有命，你就幫我脫離險境，為你洗去污名吧！」說完，那馬忽然急躍三丈，負著劉備奔過檀溪。蔡瑁追到時劉備已過河，只能射幾支箭聊表心意。

劉備讓馬跑了一程之後，放開韁繩，讓馬自己決定方向前進。

「此去前途又茫茫，何處才是我立足之地？」正當劉備無心無緒，在馬上沉思，被一陣牧笛聲拉回現實。

劉備躍馬過檀溪／雲林林內濟公堂／林茂盛作品／剪粘／2006 年攝

**劉、關、張**
兄弟三人拜訪水鏡先生。西螺廣福宮中，畫師賴秋水讓他們在半路相遇，和小說的情形略有差異，但感覺更為雅逸。

**水鏡先生**
水鏡，複姓司馬，名徽，字德操，潁川人，水鏡先生是他的道號。

三顧之遇水鏡先生／雲林西螺老大媽廣福宮／彩繪／2006 年攝

牧童問：「客人是劉皇叔嗎？」

劉備被嚇了一跳，但立刻恢復鎮靜，問起牧童：「小哥怎知在下是劉玄德？」

「是這樣的，我家主人常跟我提起大人的事情，因此知道。」

牧童說他的師父，人稱水鏡先生，非常敬佩皇叔的義氣。就帶劉備入莊和水鏡先生見面。水鏡先生和劉備談了很久，把兩名隱士給說了出來。

趙子龍不久找到劉備，兩人一起回新野城。沒多久一個自稱單福的儒生前來拜訪，兩人相談甚歡，劉備以為他就是水鏡先生說的兩位不出世的能士賢人，但單福卻又推說不是。然而單福的才華，已經讓劉備萬分佩服，就把單福留在身邊。

可惜沒多久，單福接到母親的家書，這時才說他本名是徐庶字元直。推薦臥龍崗的臥龍先生給劉備之後，離開前去許都找他的母親。〈徐母罵曹〉就在這段故事裡面。

徐庶走馬薦諸葛 / 景美集應廟 / 石雕 / 2011 年攝

徐庶別劉備 / 彰化市南瑤宮 / 剪粘 / 2015 年攝

# 孔明的智慧

劉備帶著關羽和張飛歷經三次才見到諸葛亮孔明先生。

在茅廬中，孔明跟劉備分析天下局勢。

「你雖然身為帝冑擁有皇室血統，被皇上尊為皇叔。但是身為皇族宗親，只要不在權力核心之內，如果又無財勢，很快就會湮沒在人海之間。」

劉備聽著，垂頭不語；想起自己寄人籬下，不知道何時才能擁有自己的一片天，不禁嘆了口氣。

孔明接著又說：「今天群雄割據。曹操挾天子以令諸侯。他至少還是正式的朝庭宰相。儘管他欺凌聖上，但沒了皇帝這張王牌，他跟黃巾賊沒兩樣。今天全國的差官軍隊，都必須仰賴他才能過活，那是一個體制。你走到哪裡都將受到他的制肘。而江東孫權，他據有魚米之鄉的江南，就算朝庭不給軍糧俸祿，他也可以自給自足；只有你什麼都沒有。」

「先生，那我要怎樣才能施展抱負拯救蒼生於水火，匡扶漢室江山呢？」

「曹操依恃天時，孫權位居東吳占著地利，劉使君你可居人和；仰仗人和，才有施展的本錢。」孔明把荊州劉表不久人世，未來可做為根據地的事說了一遍。劉備又與孔明深情懇談，終於感動諸葛先生，答應下山為他效犬馬之勞。正是「未出茅廬，天下定三分」。

在新野城，劉表派人來請，

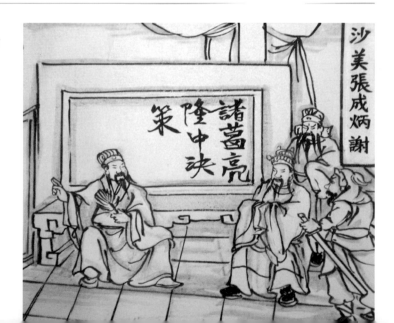

隆中對 / 金門官澳龍鳳宮
/ 2013 年攝

孔明與劉備同往。驛館中，劉表對劉備為先前蔡瑁的事情再三致歉。劉備卻說，那是下人的事，與蔡將軍無關。劉備又表示自己身體情況不好，萬一不測，希望劉備能接任荊州做為荊州之主，可是劉備推辭了。孔明對劉備的仁慈再三嘆服。

劉琦一見劉備立即下跪哭喊救命：「繼母不能容我，恐有生命之危！」

「這是你們的家務事，我外人怎好說話？」劉備怕被捲入嫡庶政鬥故而推辭。

這時的孔明竟然面露微笑，劉備轉向孔明問計。孔明卻說：

「這是公子的家內事，我又是外人，主公都不說話，我怎能多言呢？」

劉備看這個情形沒再說話，

就送劉琦出門。在庭中，劉備在劉琦的耳邊說：「明日如此如此，軍師必有良言以告，賢姪好好把握。」說完便送出劉琦回家。

## 劉琦守江夏

第二天，劉備請孔明代替自己前去向公子回禮。孔明來到劉琦府中，劉琦又說起繼母想害他的事情，孔明遂而推辭，並向公子告辭。劉琦只好說：「有冊古書，要請先生賜教。」孔明不便拒絕，跟著劉琦登上閣樓。

等到孔明和公子上樓，劉琦命人抽去梯子，關上門窗。跪在地上懇求孔明救命。劉琦求教良策，「先生恐有洩漏，不肯出言；今日上不至天，下不至地，出君之口，入琦之耳，可以賜教。」孔明說：「『疏不間親』，

劉琦守江夏／三峽紫薇天后宮／石雕壁飾／2010 年攝

亮何能為公子謀？」

「先生果然不肯救琦的性命，與其被人害死，不如現在就死在先生面前還能保個全屍。」

說完拔起牆上掛著的寶劍就要自刎。

孔明急忙制止：「已有良策！」孔明把春秋時晉國「申生在內而死，重耳出奔而生」的故事對劉琦說了，又說道：「江夏是公子可以避禍的地方，跟令尊好好研議，只要到得了江夏，你應該就能安全了。」

金門官澳龍鳳宮 / 2013 年攝

**廟宇**
**金門官澳龍鳳宮**

官澳龍鳳宮，供奉天上聖母，同祀廣澤尊王。本廟為縣定古蹟。廟裡壁畫原為烈嶼人林天助大師的作品。2010 年重修，2013年完成。本書裡出現的圖片為重修之後所拍。不小心紀錄政府在修繕古蹟對於裝飾藝術的輕率，作品中錯字屢現。據稱會請畫師更正，不知後來改正過來沒？

## 孔明扶劉備

荊州劉表再三要讓位給劉備，但是劉備怕受人議論而不敢接受。身為軍師的孔明雖然無奈，也不敢強迫劉備接受。

劉表臨終之前想見大公子劉琦。但是蔡夫人和蔡瑁卻不讓劉琦入城探視，把他逼回江夏。等到劉表一死，又假傳遺詔立自己的兒子劉琮即位，接掌荊州。還不派人向劉備、劉琦報喪。

曹操聽說劉表的死訊，出兵準備攻打荊州。蔡夫人和蔡瑁自知難以抵擋曹操大軍，寫下降書獻上荊州向曹操投降。此時在新野的劉備，意外得到荊州已被蔡夫人和蔡瑁獻給曹操的消息。軍師孔明在這種強勢拿下荊州。曹操大軍壓境，劉備又不肯

進退兩難的情況之下，只能替主公求個全身而退。孔明請劉備放棄新野，把軍隊移駐樊城。新野城中的百姓卻不肯留下來，寧願跟隨劉皇叔逃難。劉備不得已帶領百姓進駐樊城，把新野城空出來，讓孔明調兵遣將，準備抵擋曹操大軍。

曹操命令曹仁、曹洪引軍十萬為前隊，許褚引三千鐵甲軍開路，浩浩蕩蕩，殺奔新野而來。

曹軍在不久前，曾被孔明在博望坡燒過一次。這次來到新野城，心裡難免有所警戒，可是魔高一尺道高一丈。孔明用兵如神，曹軍還是大敗而逃。

**孔明**於城上運籌帷幄。

曹操挾著大軍來襲，孔明只有少少的幾員大將和數萬兵馬。孔明又不肯拋下百姓逃跑，就這樣「闖雞拖木屐，拖一步，算一步」。

十數萬的百姓跟著劉備沿途躲避曹軍追殺。劉備攜民渡江，連老婆、小孩也和逃難的百姓混在一塊，趙子龍奉命保護，這當中發生了趙子龍當陽血戰救主。

## 孔明獻計策

孔明調度眾將邊打邊跑；劉備不取襄陽，孔明建議可到江陵暫且安頓軍民，讓大家稍做喘息再圖大計。但是計劃永遠趕不上

孔明火燒新野城 / 台南南廠保安宮 / 葉進祿剪黏 /2010 年攝

變化，曹操又追了上來，幸好有劉琦水軍救援，才保住陣腳。

劉琦感謝劉備、孔明之前的幫助，加上考慮大局情勢，請劉備先在江夏住下來，再圖未來。孔明望著劉備，劉備欣然接受。就這麼劉備暫居江夏和劉琦一同抵抗曹操大軍。

東吳孫權聽說，劉備被曹操追殺逃到江夏，假藉劉表之死，派魯肅前去吊喪。孔明知道那只不過是想來打探消息而已。故布疑陣，就等魯肅主動開口相邀，好利用機會策動蜀吳聯軍，共同抵抗曹操大軍。

孔明入東吳「舌戰群儒」、「智激周瑜」。一連串驚心動魄的殺機環繞在孔明的四周，孔明都能鎮靜以對。連那十萬支箭，也都優雅自在的「向曹操借箭」。

坡望博

孔明博望坡服將／雲林虎尾埒內拱雲宮／石雕壁飾／2015 年攝

**劉備**
劉備三顧草廬請出孔明作為軍師。

**趙子龍戰
夏侯惇**
夏侯惇隨曹操征討呂布時曾被流矢傷及左目，小說中則描寫為「夏侯吞眼」劇情。

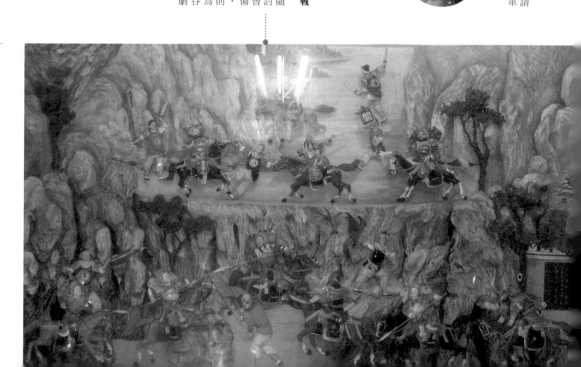

# 孔明神算

孔明入東吳說服孫權聯手抗曹。周瑜對於孔明凡事洞燭機先，什麼事情都瞞不過他感到深具威脅，處處想辦法要害死孔明。先前為了破曹大計需要箭矢，和孔明立下軍令狀，揚言約定的時間內交不出來就要受軍令處置。誰知孔明利用江上大霧，騙到曹操，草人借箭成功，把十萬支箭獻給周瑜，周瑜無計可施。

另一方面，龐統用計讓曹操把戰船用鐵鍊鎖成連環船，周瑜和黃蓋使用苦肉計詐降，準備前去放火。正當周瑜志得意滿等待大功到手的時候，抬頭仰天歡喝之時，看見軍旗咧咧作響。啊！西北冷風正強勁吹著，這個

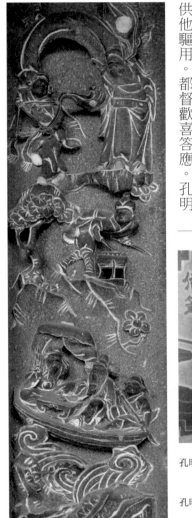

時候放火豈不燒到自己的戰船。

「唉！天亡我周瑜！」周瑜氣得昏倒在地。

孔明聽到魯肅前來求救，說起都督周瑜病倒。孔明前去探望，「都督是不是為了萬事皆備，只欠東風啊？」周瑜再也逞不得強，用沒元氣的身體對孔明點了點頭，孔明接著說：「我能向天借到東風，助都督成事。」

周瑜一聽身體好了一大半。請孔明借東風。孔明請周瑜在江邊搭起土壇，再撥五百名兵士供他驅用。都督歡喜答應。孔明

孔明借箭／宜蘭南方澳南天宮／石雕壁飾／2015 年攝

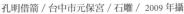

孔明借箭／台中市元保宮／石雕／2009 年攝

離開之後，周瑜心下一冷：「這個孔明活著，對本都督是一大威脅。」暗地吩咐部下，「等待東風一起，立即殺掉孔明！永絕後患！」

孔明在法台上步罡踏斗，連作三天法術。但天上還是吹著西北風。傍晚時分，忽然風停。不久後，東南風先是徐徐吹拂，沒多久轉驟吹起猛烈的狂風。周瑜密令的兵士來到土壇，但孔明早已離去多時。東南風起，曹操命人解開鐵鍊，已經來不及。黃蓋帶領水師，火船火箭齊發。赤壁崗下火光衝天，周瑜火燒連環船，曹操百萬雄師一敗塗地。

孔明在營中調兵遣將，先派出趙子龍去烏林埋伏，等候炊煙升起，好劫殺曹操的殘兵敗將。又派張飛到葫蘆谷等待曹操。關

羽看孔明陸續發出令箭，卻沒委任自己出兵，心裡不大舒服。忍不住向軍師埋怨。

「不是不能信任將軍的能力，只是這件任務太重要，怕關將軍無法勝任，所以山人不敢讓將軍出陣。」孔明說。

關羽再三問孔明：「是什麼任務，讓軍師不敢用關某？」

「曹操兵敗，必經華容道。」孔明說接著說：「將軍曾受曹操大恩，怕將軍縱曹操，到時赤壁之功盡付流水，眾人辛苦一場豈不是功虧一簣。」

關羽再三表示，與曹操的恩義已經在白馬坡斬了顏良、文醜報答過了，和曹操的人情，早就來清去明兩無相欠。「今朝，關某若不能完成重任，願受軍令處置，毫無怨言，願立軍令狀。軍

孔明借東風／台南慶安宮／彩繪／2011 年攝

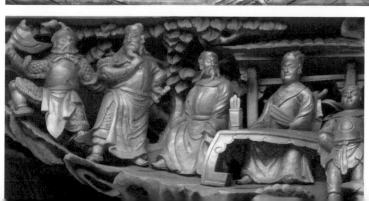

立軍令狀／林氏宗廟／木雕／2009 年攝

中無戲言，將軍請三思。」關某
心意已決，請軍師准許。

關羽領令出陣，卻無功而
返。

孔明出營寨迎接眾將建功回
營。只有關羽空手而回。「來人！
將關羽拿下，升白虎大帳軍法審
斷！」

關羽幸有劉備討保才留下一
命。而孔明，早知曹操命不該絕，
故意讓關羽前往華容道報答曹操
大恩，留芳千古。

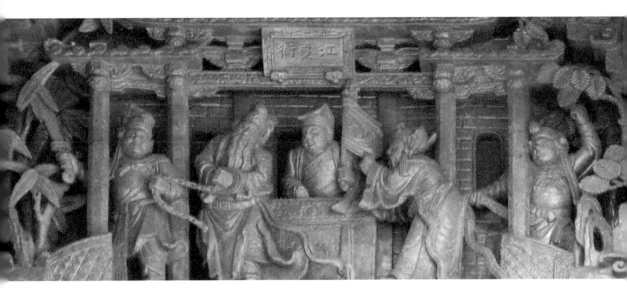

劉備講情／三峽祖師廟／木雕／ 2013 年攝

關公華容道空手而回／花蓮廣安宮／ 2013 年攝

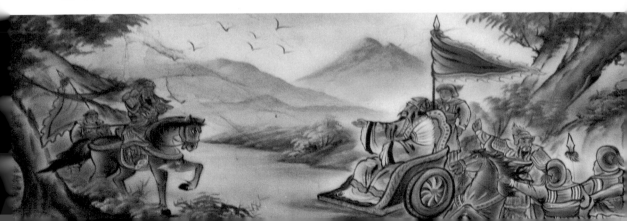

# 孔明為主定乾坤

赤壁大戰東吳大獲全勝。周瑜聽說劉備對荊襄二郡有垂涎之意，親自前去打探動靜。孔明、劉備親自迎接。

周瑜問劉備：「東吳費盡錢糧兵馬火燒赤壁。但南郡、桂陽等依然被曹操奪去。不知劉皇叔對此，有何打算？」

劉備照孔明教他的話，回答周瑜：「聽說都督準備攻取南郡，劉備特來相助，如果都督不要，劉備才會行動。」

「如果我拿不下來，任由劉皇叔取之，周某無二言。」雙方在孔明和魯肅見證之下，達成約定。

劉備送走周瑜、魯肅之後，對孔明說：「雖然剛才這麼跟周

瑜說了，我想想，好像也不怎麼妥當；萬一城池真的被東吳拿去，到時我要去住哪裡呢？」

孔明聽完哈哈大笑：「主公，先前亮勸你取下荊州，主公不聽，今天卻想要了？之前是同宗景升（劉表字景升）所有，今日被曹操所奪，又是不同狀況。主公，你放心讓周瑜去廝殺，早晚讓主公在南郡城中高坐。」

周瑜回東吳不久，果然帶兵攻打南郡。等到周瑜追殺曹軍退兵之後返回南郡城下，抬頭望向城去，趙子龍已在城上，周瑜大怒下令攻城，被城上亂箭逼退。

再派人前往荊州探聽，發現荊州被張飛拿下；襄陽也被關羽奪了。周瑜一聽大叫一聲，舊傷復發昏倒在地。正是⋯幾郡城池無我分，一場辛苦為誰忙？

取南郡 / 台南市東嶽殿 / 木雕 / 2010 年攝

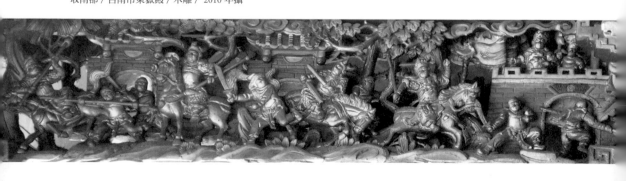

魯肅奉周瑜之命，前去向劉備論理，孔明大開城門迎接。魯肅再三向劉備討取人情：「皇叔被曹操追殺，若無東吳幫忙，今天恐怕皇叔已成孤魂，這荊州九郡，按理應該歸屬東吳所有，請皇叔明理處置才好。」

孔明接口說：「子敬也是明理的人。荊襄等郡並不是東吳的領土，所謂物歸原主，九郡本是劉景升的基業，叔父幫忙姪子治理，也是合情合理的事，有什麼不對？」

魯肅不服：「那也要劉公子在，才是主人，今天……」

「子敬欲見劉世子否？」

「然。孔明命人請出劉琦。」

這時劉琦被人從屏風後扶出「恕琦無禮，病體在身不能全禮。」

魯肅一見劉琦嚇了一跳。

劉琦入內室。魯肅向劉備說：「若公子不在，須將荊州還我東吳才合情理。」

孔明聽完，嘴角微動，「子敬，人說汝正直仁慈，原來也是如此無情之人。哪有人如此咒人生死的？唉！」

魯肅一聽，臉一紅講不出話來。卻又礙於職責勉強開口：「萬一，萬一……」

「子敬，公子在一日守一日，若不在，再做商議。」

「若公子不在，須將城池還與東吳。」

到了這個時候，劉備才算有個棲身之地。

趙子龍征取桂陽，桂陽太守本來就有意投降劉備，但軍校尉陳應、鮑龍仗著力大，自願出戰。兩人被趙子龍打敗。趙範與趙子

孔明巧辭魯子敬／南投市藍田書院／彩繪／2014年攝

劉琦
被僕人攙扶從門後出現。

魯肅
在畫面的正中央，拱手作揖。

龍結拜。趙範擺宴慶祝。宴席中，趙範請他守寡的嫂嫂出來敬酒，想把她許配給趙子龍，卻被拒絕。「我們兩人結拜就如同兄弟，你怎能陷兄弟於不義呢？」趙子龍說完怕趙範變心，把趙範綁起來，再請孔明與劉備前來接收。

孔明和劉備知道這件事，都勸趙子龍。不料趙子龍說：「天下女子不少，可是怕恐名譽不立；男子漢大丈夫何患無妻。」劉備衷心嘆服：「子龍真丈夫也！」遂釋趙範，仍令為趙桂陽太守，並重賞趙雲。

取桂陽 / 彰化田中順天宮 / 王錫河作品 / 彩繪 / 2016 年攝

**孔明**
孔明持羽扇和魯肅陳述人情義理。

**劉備**
在孔明背後，恭謹的向客人致意。

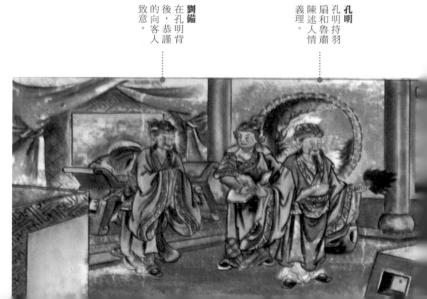

# 孫權用計奪荊州

碧眼兒孫權，字仲謀。父親孫堅，兄長孫策；坐領江東，事母至孝。孫權繼承父兄遺志，守住江東一帶。文有張昭，武有周瑜、黃蓋等大將。又廣開賢路，命顧雍、張紘延接四方賓客。以是，文臣武將備齊。文治武功辦得有聲有色。

在處理人事方面也有其獨到之處。凌統和甘寧有殺父之仇，孫權知道以後，勸過兩人：「彼日各為其主，不免各盡職分。今天同僚共事都是一家人。盼能以仲謀為顧，莫再爭事。」

凌統叩頭大哭：「不共戴天之仇，豈容不報？」孫權和眾人再三勸解，凌統只是怒目，瞪著甘寧。孫權即日命令甘寧帶兵五千，戰船一百隻前去夏口，把兩人分開。

孔明過江，當起說客，舌戰群儒。孫權看到文臣武將為了抗曹之事，爭得面紅耳赤互不相讓。和孔明談說之後，孔明說出破曹之計，又有周瑜定音。看到眾人依然不肯為謀相讓。抽出寶劍往案上一砍，再有降曹之音，如同此案。」這段就是砍案決戰的由來。

赤壁之後，劉備借荊州占荊州不還。周瑜獻計，借用孫尚香招婿的名義，騙劉備過江。等劉備到東吳，再找機會逼他還返荊州。孫權同意，命令呂範過江做媒。劉備和孔明商量之後，派趙子龍帶五百名兵士一同過江。

此時孫權被吳國太質問：「怎麼，我要嫁女兒我都不知道？如果不是親家喬國老前來道賀，我還被矇在鼓裡？」孫權沒想到祕密進行的計謀居然露餡。

他又不敢欺瞞母親，只好老實說。

「他老婆是江東二喬之一的小喬，怎麼自己不『賣某做大舅』，偏要我的女兒當香餌？你妹妹的終身大事，我不容你們當做兒戲。」孫權被母親訓了一頓，不敢回嘴。私下卻命令呂範、賈華在甘露寺暗伏刀斧手在周圍，舉杯為號。打算在宴席中，只要國太看不上劉備，就殺掉他。

# 劉備孫權雙破石

甘露寺中，吳國太看到劉備龍姿鳳質，對這個女婿打從心裡喜愛。可是就在劉備和子龍講過話後，跪在地上哀求國太饒命：「若殺劉備，就此請誅。」吳國太不解，找孫權來問。

吳國太罵孫權，孫權責問呂範，呂範推給賈華。一群人全都

下去領便當，散了。

劉備吃過宴席之後，走出方丈室，看到一顆大石，向趙子龍借青釭劍（在當陽救主時出現過，原是曹操的寶劍），站在大石前面，暗自禱告：「若能平安回到荊州成就大業，一刀兩半。」祝禱後用力揮砍，登時火星四射，大石裂成兩半。

後面的孫權看到，便問劉備：「劉皇叔那麼恨這顆大石？」

劉備回：「剛才向天問卦：若能破曹興漢，一石兩斷，果然上天不負赤誠，替劉備安了心。」

孫權嗯啊應了之後，「我也來問問，孫權若能破曹，亦斷此石。」心中卻暗暗祝禱：「若能再得荊州興旺東吳，砍石為二。」劍落石開，那塊石頭變成十字石。

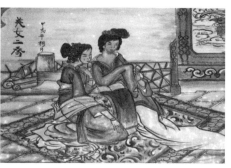

砍案決戰 / 基隆奠濟宮 / 彩繪 / 2015 年攝

劉備孫權雙破石 / 土城大安晉安宮 / 石雕壁飾 / 2013 年攝

取荊州 / 雲林台西鄉安西府 / 石雕

美女二喬 / 蒜桐孩沙里福天宮 / 彩繪

# 曹操斬黃奎馬騰

李傕、郭汜之亂，獻帝流落民間多受苦難。原以為曹操奉命平李傕、郭汜之亂後能為漢獻帝用心，誰知去了虎豹之厄，卻引狼入室。

曹操挾天子以令諸侯。各路諸侯有的自顧不暇，有的趁勢坐大，真心為漢室江山謀畫的，卻沒力對抗曹操的勢力。直到三國鼎立之勢初成，才見一線曙光。

此時劉備羽翼雖未長齊，但赤壁之後，劉備招兵買馬，積草屯糧；又有臥龍——諸葛孔明就已讓曹操吃了大虧，現在又加入一個龐統，更讓曹操坐立難安，想前去征伐，又怕西涼馬騰乘機而入。荀攸建議，不如降詔，把馬騰召到許昌，先除掉他。再南征劉備自然沒有後顧之憂。

馬騰接到詔書之後，留下長子馬超留守西涼。帶著兩個兒子馬休和馬鐵，以及姪子馬岱，領西涼兵五千，進入許昌。

曹操聽說馬騰已到，喚門下侍郎黃奎安撫。黃奎奉命來到馬騰營中，兩人分賓主坐下，說起往事。忽然間黃奎藉著酒意大罵曹賊。馬騰怕曹操用計，再三試探。黃奎這時竟然說起「衣帶詔」的往事。馬騰這才相信黃奎果然是真心的。兩人密約明日見曹時，找到機會就要為國除奸。

黃奎回家時恨意未消，臉上顏色不好。他的妻子問他，黃奎只回：「沒事。不必擔心。」

黃奎的小妾李春香，和黃奎的妻舅苗澤私通，苗澤想進一

**郭汜**
原與李傕聯手進攻長安，夾攻漢獻帝。漢獻帝封李傕為揚武將軍，郭汜則受封為揚烈將軍。

**李傕**
李傕原為董卓部下，董卓死後，李傕死眾，並聯合郭汜等將領進攻長安，打敗呂布。

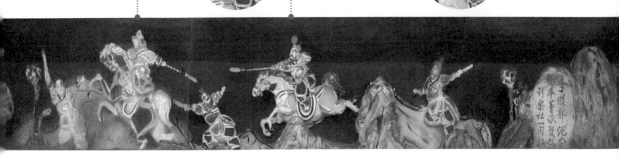

李傕郭汜大交兵／嘉義市白沙王廟／剪粘／2014 年攝

步，卻找不到機會。李春香也是一塊肉掛在眼前，卻被綁住手腳只能吞口水乾瞪眼。她對黃奎和大夫人的對話感到奇怪，便問起苗澤，苗澤只告訴他：「只要問他『人家都說「劉皇叔仁德」，曹操奸雄，為什麼呢？』你看他說什麼再做打算。」

當夜黃奎來到春香房中。經不起溫柔的枕邊絃一搖，把所有的心事和計劃一一道出。春香再告訴苗澤，苗澤立即報知曹操。次日黃奎、馬騰都被綁到曹操面前，經過黃奎、苗澤對質之後，馬騰大罵黃奎：「豎儒誤我大事！我不能為國殺賊，乃天意也！」

隨後，黃奎、馬騰被斬。黃奎一家也被斬於市曹。苗澤說他不要封賞，只要李春香為妻。曹

操笑說：「你為了一個婦人，害死你姐夫一家，留你這樣一個不義的人做什麼用！」把苗澤和李春香斬了。

斬黃奎馬騰／雲林麥寮拱範宮／1932年匠師黃連吉代表／木雕／2006年攝

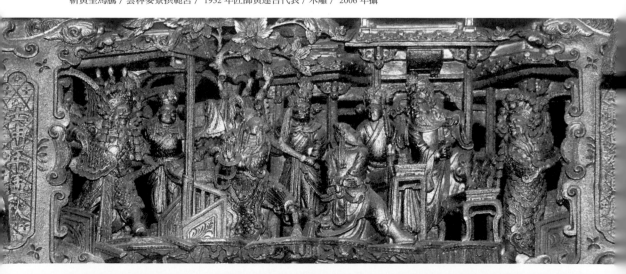

# 曹丕殺人不用刀

曹操死後曹丕即位繼承魏王、丞相、冀州牧。曹丕看弟弟曹彰帶劍回來，便問他：「你是回來奔喪，還是回來爭位的？」曹彰道：「回來奔喪的。」兄弟兩人隨即抱頭痛哭。曹彰把兵權交還曹丕，哭祭父親之後，曹丕令曹彰回鄢陵，曹彰拜謝而去。

關羽水淹七軍大敗曹兵，龐德不降被斬，于禁跪降。等到關羽大意失荊州，兵走麥城被呂蒙所捉，荊州被東吳所獲，于禁回曹，卻被同僚排擠。連曹丕也對他不很禮遇。

曹操死後，曹丕命令于禁督造曹操的陵墓，于禁奉命到達，卻看到牆上畫著〈關羽水淹七軍〉。畫裡，關羽儼然端座，龐德憤怒不屈，另一人拜伏在地有哀求的表情。于禁看了，心裡很不是滋味：「原來我在主公的心裡，竟然是一個這樣的人。」

不久于禁就死了。有人說他是氣死的，也有人說他是羞愧而死。後有人以詩嘆：「三十年來說舊交，可憐臨難不忠曹。知人未向心中識，畫虎今從骨裡描。」

曹植字子建，曹操在時，曾多次在公開場合讚許曹植。而一些文人對曹植也多有好感。相傳，當年攻打袁紹之後，曹丕趁機把袁紹的媳婦甄氏（袁熙的老婆）納為己有，剛好弟弟曹植也喜歡甄氏。有人說曹丕因為曹植曾寫過〈洛神賦〉給甄氏，而對他產生敵意，打翻那桶酸醋？

只是民間故事和小說戲曲愛用這些情愛的事情做文章。這也不得不注意的。可是經過戲曲的渲染，讓〈七步詩〉更為流傳，

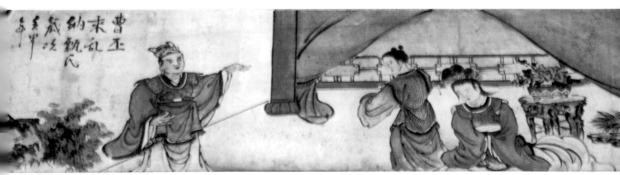

曹丕乘亂納甄氏／茅港尾天后宮／彩繪／2014 年攝

小說裡還把曹丕的一個文官華歆，寫成想除掉曹植的佞臣。這些就先不管了，且看民間故事裡是怎麼說這個故事。華歆向曹丕說：「子建自小就有文才，兼有一班名流在他身邊替他出主意，最好能及早防患，避免日後坐大生亂。」曹丕聽了，立即召弟弟曹植入宮。

他的母親卞氏知道之後，哭著對曹丕說：「你弟弟只是喜歡喝酒，酒後幾句輕狂的話，有必要為這些小事就要他的性命？我的黃鬚兒曹彰已經死了，你還不放過子建嗎？」

曹丕回母親：「正是要戒掉子建酗酒的毛病，母親放心。」

華歆再三告誡曹丕，不可輕放了曹植，但曹丕卻應了聲：「母親不許。為人子不能違逆老人家的意思。」

「如此一來。你只能以他的文才做文章了。」華歆說。

「待曹植入見後，曹丕隨即開口：「子建，聽人家說你很聰明，才高八斗。今天，你如果能在七步之內就兄弟兩人的情誼，寫出一篇文章，就表示你不是浪得虛名，否則就不要怪為兄了。」

子建心中淒楚萬分，心想：「我無害虎心，虎卻有傷人意。罷了！罷了！」一步，兩步，三步地走下去。華歆數著曹植的步伐，不料曹植不假思索，即口一首曰：

「煮豆燃豆萁，豆在釜中泣；本是同根生，相煎何太急。」

曹丕一聽，淚就流了下來，走下丹墀抱住曹植，兩人痛哭。他們的母親也從內室出來，三人抱在一起，群臣無不被他們深情感動垂淚。

七步成章 / 四湖參天宮 / 彩繪 / 2014 年攝

# 孔明的遺憾

孔明運籌帷幄，幫劉備取得漢中做為根據地，和魏國的曹氏和江東的孫權鼎足而三。

關羽大意失荊州被呂蒙所敗，劉備為弟報仇不成，被陸遜營燒八百里，白帝城託孤。劉備臨終向孔明言說：「幼主能扶則扶，若不能成器，軍師就取而代之。」

孔明一聽，跪在地上：「臣鞠躬盡粹死而後已，必盡心扶助新君。」

孔明用兵神出鬼沒，尤其是奇門遁甲更是變化莫測，令人難以捉摸。白帝城後，孔明帶兵回漢中。東吳陸遜帶兵追殺，誤入八陣圖；陸遜被困看似亂石實則具備八卦相生相剋奇妙變化的

力量，身困八陣圖。幸好在孔明的丈人帶路之下，才脫險帶兵回營。自此蜀漢、東吳和平相處。

孔明再對南方的孟獲用兵。雖然遭遇籐甲兵和瀘水阻擋。最後仍然用「假獅」大破木鹿大王的野獸大軍，「假獅破真獅」七擒孟獲。

北伐中原，在街亭被馬謖壞了大事，孔明揮淚斬馬謖。事後，自己向幼主請罪，自貶三級。之後二進出師表；但是天時已到，畢竟他在未出臥龍崗之時，就預測了，如果不是因為先主三顧茅廬，他盡可守在田野之中躬耕渡日。

他拚著老命，替他開闢一番大業，和的天命，替他開闢一番大業，六出祈山拖老命；最後，還是拗不過天，身殉五丈原。但是，孔

孔明揮淚斬馬謖／褒忠合安宮／彩繪／2016 年攝

祈山伐魏／屏東武廟／彩繪／2011 年攝

明依然在死後嚇退司馬懿，計除
魏延。

且道是「念三顧情虔意誠，
以六出捨命忠貞。善五虎大將威
猛，使七擒以德服人。」

後來魏國（曹操死後，曹
丕稱帝改國號為魏）鍾會帶兵攻
打漢中，兵到定軍山。曹軍幾次
看到雲霧中，兵馬向自家軍隊衝
殺，等到接近時，卻又消失不見。
鍾會找來當地的百姓相問：「這
裡有什麼忠臣烈士的宮廟嗎？」
百姓說沒有，「但有一座諸
葛武侯的墳墓。」軍中謀士向鍾
會建議，應該前去祭拜一番，看
看能不能解除困境。鍾會命人宰
殺牛馬，以太牢之禮祭祀孔明。

當夜，鍾會在夢中看到一個
身穿儒服，面若冠玉的文士來到
面前。鍾會問他：「你是何人？

怎深夜到訪，何事見教？」
「白天才見過面，怎麼立刻
就忘了。」那人說。
鍾會稱過一句，「先生，請
賜教。」
「雖然天命所歸。但兩漢百
姓若遭塗炭，豈不可憐。希望將
軍能安民如子。不要傷害漢中的
老百姓。」說完那人便轉身離去。

隔日鍾會命令軍隊，在前軍
揚起一方白旗，上面寫著「保國
安民」；並下令，所到之處如妄
殺一人者，償命。於是漢中人民，
都出城拜迎。鍾會一一撫慰，軍
民百姓秋毫無犯。

後諝「一心顧念漢宗民，
天意順于魏國真，非是忠心有二
意；單為黎民入將心。」

定軍山孔明顯聖／北港朝天宮／彩繪／2014 年攝

大唐

天威傳奇

唐朝的傳奇不亞於三國演義和封神。隋唐瓦崗寨十八條好漢，是陪伴不少年輕人長大的英雄人物；薛仁貴征東也是大家所熟悉；薛丁山、樊梨花、羅通、秦懷玉，也是在秦叔寶和尉遲恭之後，常被觀眾聽眾熟知的。

薛仁貴攻打摩天嶺，三箭定天山；薛丁山射白虎；三休樊梨花。對同樣的角色，在不同的文學或戲曲藝術領域，各自擁有熱情支持的讀者與戲迷。

之前寫過的摩天嶺，這回只一筆帶過。本次針對兒女情長多了一些介紹，算起來屬於文戲較多。從薛仁貴做苦工換三餐，到受奸臣張士貴的欺負；最後在軍師徐茂公神算之下，飛馬渡海趕回長安解危。等於還給苦命的職場英雄一個公道。

本節所介紹的主角不多，但是每個主角都有一定的厚度，勉強能當作他們的小傳，就算單獨抽出也能講出一個題旨。如為移忠作孝的秦懷玉殺四門；為情受苦的樊梨花；羅通為弟不惜抗旨悔婚；仁貴惜情將結拜大哥王允奉為上賓。這些故事都試圖想傳達給讀者朋友知道，咱們民間藝術館裡，還是個充滿溫情的所在。

# 白袍將薛仁貴出世

白虎星下凡投胎，一次前世為羅成，羅成叫關被拒，事後困死於汙泥河，死後元神投胎薛仁貴。

薛仁貴本名薛禮，仁貴是伊的號。*

薛仁貴原也是富戶之家。但他從小就不會講話，爹娘很不喜歡他。到十五歲時，有一天睡夢中，看到一頭金睛白額猛虎向他撲來，急中大叫：「不好了！」從此開了虎口講話。

誰知白虎開口最是兇惡，薛仁貴的父母不久就死掉了，有人說是薛仁貴剋死雙親，也有人說：「未曾註生先註死，生死天定，怎能怪力亂神？再說怎麼會有小孩剋父母死？」這事難有定論，就不講了。

自從父母死後，薛仁貴不擅持家，因他好武又義氣，請了名師教導文武學識，又廣交好漢英雄，家業沒兩三年就花光了，難以度日，便跑去向親伯父求援，被他伯父攆走。誰會可憐一個敗家的子孫呢？薛仁貴一時想不開，跑去無人的荒山上打算上吊自殺。幸好貴人出現，將他救了下來。

救他的人叫王茂生，長仁貴幾歲，兩人結拜成異姓兄弟。

王茂生和妻子兩人勤儉度日還過得去，現在多了一個結拜兄弟，薛仁貴又能吃，一頓飯一斗白米才填個肚角；王茂生夫婦兩人商量：「也不是怕小叔吃垮了家，

*眉批：台語說的號名，實際上是把兩件事當一件在講。古時候的人，取了名後，會多取一個號或字，原理就是在此。

## 飯量奇多力大無窮

但這樣下去也不是辦法，不如幫他找個差事做做，也算替他謀個自力更生。」

王茂生與薛仁貴商量，仁貴也覺得有理。就這樣薛仁貴被介紹到附近柳員外的工地幫工。但是只管吃飯，沒工錢。仁貴對他自己食量大也覺得不好意思。他只求一個不餓肚子的工作，錢的事他倒不在意。

同是因為吃飯的問題，把名聲養大了。大家都認識他；但是仁貴能吃也能做，別的工人七八個才扛得起的木材，他一個可以抱三根。

婚頭浮現，薛仁貴和妻子柳金花，老天作媒。讓千金小姐下嫁羅漢腳薛仁貴，可是仁貴的岳

丈卻嫌棄他，仁貴只好帶著妻子去破窯居住。男兒志在四方，薛仁貴和妻子商量，說他要去吃糧當兵。妻子答應。

臨行之前妻子跟他說已有孕在身，要薛仁貴先替小孩取個名字。仁貴指著家前那座丁山說：「若生男丁就叫丁山，女生的話，隨妻子的意思。」說完就出門去了。

薛仁貴兩次投軍都被主考官張士貴趕出門。投軍不遇，前途茫茫，想來想去只好怨命，「也許富貴功名與我無望，可憐妻子跟我受苦。唉！喝個醉死罷了！」薛仁貴把自己灌醉，跑到山裡又想自殺。*

* 眉批：這個人真奇怪，動不動就想不開，趕快派太白金星去救他吧！來不及了。已經……啥！沒啦。請看下去。

薛仁貴微時 / 東港東福殿城隍廟 / 陳秋山作品 / 彩繪 / 2013 年攝

# 薛仁貴打虎
# 救程咬金

薛仁貴上山想解開腰帶上吊，卻因為喝得太醉了，連丟腰帶的力氣都沒有，倒在樹下的大石上睡著了。睡夢中聽到有人大喊：「救命！有老虎！有老虎！」仁貴聽到老虎趕忙跳起來，睜大眼睛一看，瞧見一位老人跑給一隻老虎追。薛仁貴一個箭步衝上去，捉住老虎的尾巴，用力一拖，老虎被甩出一丈外跌個昏頭轉向。仁貴再衝過去揮拳往老虎打去。

「少年也，老虎死掉了啦！別浪費力氣，省下來去殺敵人建立功勞。」

「投軍？建立功勞？仁貴這時才把投軍不遇的經過，跟老人講

起。

「一切包在我身上，這支令箭拿著，那個小奸臣張士貴不敢拒絕你。快去，快去，不然報名截止就不妙了。」老人說。

薛仁貴第三次投軍，被張士貴編入伙頭軍裡面，並要他以本名薛禮入伍。

程咬金遇虎／澎湖城隍廟／彩繪／2013 年攝

薛仁貴打虎救程咬金／台南善化慶安宮／彩繪／2011 年攝

# 張士貴的私心

大唐天子李世民，聽從軍師徐茂公之言御駕親征，帶領十萬大軍浩浩蕩蕩出發。

先鋒官張士貴將薛仁貴編在月字號伙頭軍裡面。再三告誡他：「你身犯重罪，一定不能讓人家知道你的真名，不然我就保護不了你了。」薛仁貴信以為真，從此用本名薛禮隱藏在大軍之中。

大軍來到天蓋山，遭遇山賊攔路。張士貴原本只是想讓皇上找不到薛仁貴，好讓自己女婿有機會建立大功，誰知道他的女婿何宗憲連一個山賊董達也打不過，薛仁貴看他們打仗像在遊戲，忍不住提槍向張士貴請令出戰。張士貴根本不看好他，「就你們這群燒飯煮菜的也行？好

# 薛仁貴活捉董達

吧，喜歡就去試試，不要說我不保護你們。」

薛仁貴出陣，沒幾下就把山寨主董達活捉回來，回營把山賊放下來，才發現人被他挾死，張士貴和何宗憲翁婿兩人一看，嚇呆了。

張士貴看到這個情形，心裡有了盤算。「女婿，白袍將；薛禮，白袍將。妙哉！」張士貴順勢把董達的盔甲和馬匹送給薛仁貴，再哄他說，會把他的大功記在功勞簿上，然後隨便賞了一點東西叫他們繼續回伙營裡，「沒事不要出來亂闖，才不會被皇帝發現，危害生命。」

統兵大元帥尉遲恭獲報，先鋒官張士貴的女婿白袍將何宗憲，建立頭功。

薛仁貴活捉董達／北投代天府
／磁磚壁飾／2013 年攝

「就憑那個黃酸仔？山寨有什麼功好記的；真正踏上征東路上建了功勞再說吧。」說得張士貴無言可對。

## 薛仁貴地穴探龍

大軍過了天蓋山，忽然間探子回報：「方才山搖地動，地上裂開一個大洞，深不可測。請令定奪。」張士貴想了想，與其留個尾巴擾亂心情，乾脆讓薛仁貴去探地穴，最好一去不回頭，永絕後患！就派薛仁貴下去探勘那個深不見底的黑洞，薛仁貴一班弟兄看大哥一下地洞好久都沒聲息，大軍繼續前進，他們自願留下來等待。

薛仁貴進入地穴，探到底，走出竹林。向四下張望，忽然間聽到一聲巨響。仁貴循聲認路，

看到一條龍被鐵鍊鎖住，那條龍忽然開口講人話：「薛仁貴，我和你三世怨仇，如果放了我，從此一筆勾消。」薛仁貴想了想，冤家宜解不宜結，三世的仇若能一下就解決，也是好事一件。走上去把鐵鍊拉斷。

鐵鍊一除，那龍翻轉幾圈後大笑：「哈哈哈哈！你這隻笨虎，被我騙了，有種來東海找你爸吧！」

「喂！臭龍！我爸去蘇州賣鴨蛋了啦！」

薛仁貴在地底吃了九牛二虎的饅頭、包子；又遇到九天玄女傳授無字天書才回到地面上。大軍早已離去多日，只有結拜弟兄喜極而泣歡迎他回來。

之後，三箭定天山⋯⋯等關關寨寨，不管薛仁貴立了什麼功勞，全都被何宗憲冒名搶去。

薛仁貴三箭定天山 / 雲林褒忠馬鳴山
鎮安宮 / 2014 年攝

薛仁貴三箭定天山 / 北投代天府 / 磁磚壁飾
/ 2013 年攝

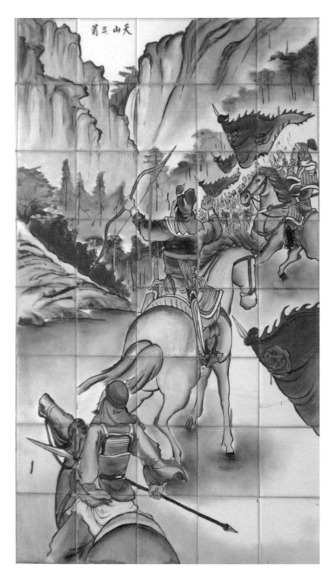

## 廟宇
### 北投代天府

北投代天府位於台北市北投區豐年路，為主祀五府千歲之民間信仰的公廟。該建物興建於 1974 年，位於台北市北投區。

廟裡使用的裝飾作品，以北投力固磁磚在 1979 年燒製的作品為多。題材有以台北市大龍峒保安宮正殿潘麗水的壁畫為範本，臨摹以釉彩表現。見證民間藝術的互相交陪的現象。有些當然也是磁磚工廠特聘畫師擬稿再轉寫在白色的磁磚，入窯燒製而成。

# 張士貴反長安

唐太宗李世民聽軍師徐茂公說明，說應夢賢臣已在營中，卻不肯指點讓他們君臣相見。

先鋒官張士貴騙薛仁貴犯有欺君之罪，是自己冒著死罪，替他矇騙元帥尉遲恭，薛仁貴為此感謝先鋒官大恩大德，對他所求，言聽計從。

軍師為了安皇上的心，要求尉遲元帥在海灘上擺出龍門陣，證明應夢賢臣的確已經跟隨大軍來到。

真的是「頂司管下司，鋤頭管畚箕」（俚語，意思一級管一級）。皇帝要元帥擺陣，尉遲元帥擺不來，命命先鋒官張士貴；誰料張士貴也不曉得龍門陣，便和兒子、女婿討論了起來，何宗

憲左思右想：「岳父，我想元帥也不曾擺的，故此要岳父擺了。不如就將一字長蛇陣擺了，裝了四足，當做龍門陣如何？」

張士貴不知死活，父子女婿六人竟到海灘，一隊隊擺了一字長蛇陣，裝出四足五爪，略略像龍模樣，呈給皇上看，卻被一眼識破。之後才趕緊找薛仁貴幫忙。仁貴焚香祝禱，打開無字天書，請先鋒官給他七萬兵士，由他指揮調度。

李世民從將台上遠遠看著應夢賢臣，安心拔營征東遼。張士貴賞了薛仁貴十斤肉、五罐酒，和他一班兄弟痛快飲用。功勞簿上照例記在張家子婿身上。

爾後，大軍上了戰船。皇上暈船，兵士也吐得亂七八糟。薛

張士貴反長安 / 嘉義大林安霞宮 / 木雕 / 2014 年攝

李世民落爛田 / 屏東東港德隆宮 / 彩繪 / 2015 年攝

仁貴依無字天書指示，請皇上手書「免朝」投入海中，龍王一退，又恢復風平浪靜。

薛仁貴對張士貴百依百順。

張士貴不管遇到什麼事情，第一個想到的就是薛仁貴。時間久了，同袍紛紛替仁貴抱不平，薛仁貴卻沒怨過，一直以為張士貴是處處在保護他，他才能在軍中混下去。直到李世民被青龍神蓋

## 鑑賞
### 「薛仁貴救駕」的裝飾藝術表現

很多廟宇的裝飾藝術都有表現這個故事，一般都讓皇帝李世民穿黃袍戴冠，騎著馬站在水裡頭，緊張的左右張望。駿馬前後，有時會出現一個鬼樣的夜叉拉住馬匹。表現馬陷爛泥中無法奔跑的意思；後面有一員青臉的番邦大將向前作勢砍殺。白袍將從遠方騎馬前來救駕。落款題名有李世民落海灘、應夢賢臣救駕等等。

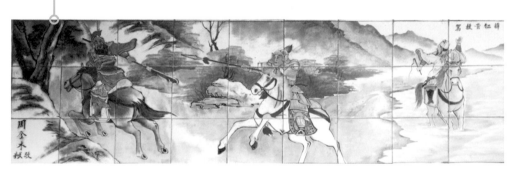

薛仁貴救駕 / 花蓮北埔福聖宮 / 2013 年攝

薛仁貴救駕 / 台南八吉境關帝廳 / 2012 年攝

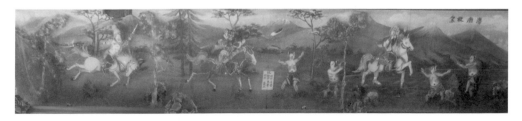

海灘救駕 / 朴子安福宮 / 剪黏

蘇文追殺，馬落爛泥危急時刻，白袍將救駕，君臣才正式見面（而這也造成日後薛仁貴被李道宗陷害，差點人頭落地），並拆破張士貴的假面具。

## 白玉關摩天嶺

皇上駕前，尉遲恭與張士貴為了白袍將軍是誰，爭論不休。

徐茂公想到一個辦法分黑白。他向皇上奏稟，現在有白玉關和摩天嶺兩座關隘，就讓張士貴和薛仁貴拈頭鬮子為定，先破關的，一路東征的功勞就歸其所有。

軍師把籤做好放在筒中，薛仁貴伸出手來準備抽取，卻被軍師喝止：「小軍怎可無禮！讓先鋒官張士貴先抽。」張抽出打開一看「摩天嶺」。軍師見狀，又道：「剩下這支不用抽了，就是

白玉關。」

皇上此時開了金口：「先鋒官張總兵下去領兵建立功勞吧。」

徐茂公未卜先知，讓薛仁貴去攻打白玉關，取得寶馬回長安解危。薛仁貴帶了皇上信函、龍披（風衣）前去攻打白玉關，白玉關一下子就被他攻破，還得到跨海龍駒寶馬，依照徐茂公的指示，經過三天三夜不眠不休地趕路，回到長安，把張士貴父子女婿六人全送進監牢。然後，薛仁貴又騎寶馬歸隊，攻打摩天嶺。

白玉關／台北市保安宮正殿水車堵／2015年攝

## 仁貴回家

薛仁貴在三江越虎城和青龍神蓋蘇文大戰，取了蓋蘇文首級。大唐貞觀皇帝李世民接受東遼國降書降表，打得勝鼓班師回朝。

回到長安城隨即將張士貴與四子一婿按國法處置。張士貴與李道宗皇叔有舊，被李道宗保奏留下一子，張志豹延續張家香火，其餘發配邊外為民。為了這件事，李道宗和尉遲恭與薛仁貴結下深仇大恨。日後薛仁貴被李道宗誣陷，尉遲恭為救義子仁貴連命都賠上了*。這話暫且擱著，回頭說說薛仁貴衣錦還鄉的事情。

## 丁山射雁

薛仁貴離家十二年，當他踏上丁山山腳下向四下張望，當年與妻子手植的一株小樹，也長成枝葉茂盛的大樹了。正當沉醉往日時光之際，忽然看到一個少年帶著弓箭仰天射箭，竟可一箭雙雕，功夫很好。

薛仁貴回家 / 學甲慈濟宮 / 木雕 / 2013 年攝

*眉批：但正史上李道宗卻不是這個樣子，這些只是戲劇的渲染。

突然一陣狂風吹過，樹林裡竄出一隻獨角怪獸，張開血盆大口，張牙舞爪，撲向獵雁少年。倉卒間，薛仁貴取出震天弓，一箭射出，只聽得這少年一聲慘叫，人已倒在地上，獨角怪獸也不見了。

白虎星不但剋父剋母，今天連自己的兒子也難逃一劫，薛仁貴誤傷的是親子薛丁山。幸好有王敖老祖派出腳力金睛老虎，叼回去山裡教養，日後下山救駕，一家團圓。

薛仁貴回家見過妻子柳金花，述說前塵往事，又把在丁山下誤射少年一事，托盤而出。

「『有子有子命，無子天註定』，追悔無益，還是趕快準備收拾，拾回岳父家向老人家報喜，回王府當妳的誥命夫人吧。」

「你們男人真的很沒良心，

孩子是我十月懷胎生下來的，你們說得好像很輕鬆一樣？死就死了！我可憐的兒子啊！」仁貴再三安慰才勸了下來，夫妻倆和女兒金蓮梳洗一番，回去見過岳父家，又忙了幾天才住進王府。

## 仁貴報恩

結拜兄弟王茂生聽到小弟仁貴回家，夫妻倆都替他高興。夫妻倆看著很多族親去送禮都被仁貴拒絕，可王茂生的家門前卻邁進了平遼王薛千歲。

「王爺，怎麼讓你自己過來呢？」

「大哥、大嫂！沒兩位大恩人，薛禮老早就死在那棵樹上了。別人攀緣富貴，我不想和他們交往。可是大哥、大嫂對仁貴有重生大恩，無論如何，萬望大哥、大嫂在小弟寒舍落成之日，

薛仁貴誤射丁山仙人救走／新北市新店劉家祖廟／彩繪／2007年攝

丁山射雁／台南佳里金唐殿／剪黏／2010年攝

一定要來，兩位不到，為弟就不開席。」

待薛仁貴離去後，王茂生夫妻倆便討論了起來。

「老爺啊，這怎麼辦？今天小叔王府落成，咱無半項做賀禮，怎麼去給他請啊？」

「有了，你把兩隻空的酒缸洗淨，裡面裝上清水，再用紅布蓋上，我們挑去當賀禮。當天賀禮一定很多，肯定仁貴……」

「呵呵呵……好主意，好主意！咱倆就以水代酒前往祝賀！」

宴席之日，薛仁貴把王茂生接到首席向大家介紹：「說起兩位……，今天不論如何，一定要痛飲三百杯！來人，將大哥送來的好酒挑過來！」

「千歲，王爺，不要啦！這

這這……」王茂生趕緊推辭。

「大哥，不要稱我王爺，還是像以前一樣，呼我小名仁貴。」

「哈哈哈！」王茂生夫妻倆一臉尷尬笑容。

「嗯？這酒、這酒？」程咬金端起酒杯，先是聞了聞，又啜了一口說，「這是水嘛！」

哈哈哈！『誠意吃水甜』，人情義重，吃水也清涼！」這時薛仁貴開口了……「哈哈哈！『誠意吃水甜』，人情義重，吃水也清涼！」

王茂生夫婦兩人害羞得臉都紅了。

眾人齊喝：「誠意吃水甜，誠意吃水甜；人生情義重，吃水也清涼。」

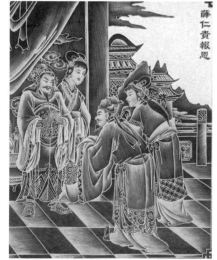

薛仁貴報恩

薛仁貴報恩 / 南投松柏嶺受天宮 / 石雕壁飾 / 2014 年攝

# 秦叔寶托金獅奪帥

大唐天子李世民坐位，年號貞觀。一日夜裡夢見自己被一個青臉番將追殺逃到海灘上，馬蹄失陷汙泥，正當危急時刻，被一名白袍小將打跑番將，解除危機。正當李世民問他姓名時，白袍小將騎著馬往龍口消失。空中留下一首詩。第二天醒來，五更的應夢賢臣已經降世，準備替皇上安邦定國。」

早朝經軍師徐茂公解夢：「陛下的應夢賢臣已經降世，準備替皇上安邦定國。」

皇帝下令廣召天下義士，一起為國效勞。兵馬召集了，但總兵大元帥一直由秦叔寶擔當，現在秦叔寶年紀大了，皇上李世民不好意思把元帥換人。而尉遲恭也想當元帥，遂開口：「門口的石獅，舉得起來的就當元帥。如

果輸了，自己願當副帥。」說完走到石獅旁邊，將石獅舉起走了幾步又走回來放下。

秦叔寶看了，心裡也想：「這個大老粗怎麼統領將帥，他舉得起石獅，難道我就舉不起來嗎？」便向皇帝表明，願意和尉遲將軍比力氣。說完向石獅走去，撩袍，蹲下，提氣，雙手握住石獅的前腳和尾巴……

「我的力氣都跑去哪裡了？……唉！」秦叔寶使出全力，勉強把石獅舉起，才走兩步，頭一暈，口一甜。「嘔！噗！」口吐鮮血，石獅落地。震得眾人的心都冷了。

「二哥，愛卿。秦叔寶內傷，兵符由尉遲恭接掌。」

征東大軍一路往遼東出發。應夢賢臣也在隊裡面，只是時機未到，無法相見。

大軍來到三江越虎城，被番兵重重包圍。蓋蘇文勇不可當，徐茂公稟奏奉皇上，請皇上派一個福將回京討救兵，程咬金雀屏中選。經過程咬金機智又有福星高照，讓他安全回到京城，請太子設擂台聚將，準備前往救援。也在這時，傷重在家治療的秦叔寶魂歸離恨天，一命嗚呼哀哉。

秦懷玉重孝在身沒參加比武。等軍隊出發了，秦懷玉夜裡夢見父親秦叔寶告訴他。為人臣者應以國事為重，應該移孝作忠，前去救駕。秦懷玉問過母親，母親說她也夢到秦叔寶要兒子前去救駕。

## 界牌關秦懷玉
## 殺四門立功

秦懷玉身穿孝服，帶著一支軍隊隨後追趕。來到三江越虎城

時，先衝破番兵的包圍，遭遇層層番兵的殺鬥。薛仁貴有九天玄女祕賜的法寶可擋，但是秦懷玉沒這東西。

正當秦懷玉衝殺四門之後，蓋蘇文祭起飛刀準備收拾他的性命，緊急之中，懷玉從懷裡抽出「哭喪棒」，頓時黑氣衝天，把十二柄飛刀化得無影無蹤，蓋蘇文一看大驚失色，急拍馬鞭逃命而去。

秦懷玉入城拜見皇上以及徐茂公，元帥尉遲恭自己不好意思，不敢作聲。

秦懷玉殺四門，實因尉遲恭私心報小仇的伎倆，懷玉卻不怨他，說道：「沒想到這支哭喪棒這麼好用，居然能破番將的妖法十二口飛刀，把它收在庫房裡面，以後也許還用得到。」

徐茂公一聽，馬上阻止秦懷玉說：「我的爺啊！你當是那根掛著白布的幡產生的妙用嗎？不是的，那是你父英靈為主盡忠，在保護你。哭喪棒快快拿去外頭見天的地方化掉，讓你父親回歸本位，或去投胎或去他原來的仙班列席，豈可讓他魂牽陽世，難以安寧。」

秦懷玉聽完，依依不捨地把哭喪棒連同經衣紙錢燒化；秦叔寶這才回歸本位，不再眷戀塵世。

秦懷玉殺四門/台北市北投福德宮/1979 年作品/2008 年攝

托金獅奪帥/台南護庇宮/葉進益作/剪粘/2009 年攝

to be continued ▼

# 梨花初會薛丁山

二路元帥薛丁山領兵來到寒江關。守將樊洪派出樊龍、樊虎出城抵擋，兵敗受傷而回。樊洪命人請出小姐樊梨花。

黎山老母門徒樊梨花自幼受師尊教導，學有移山倒海之仙家妙法。下山之時，黎山老母向樊梨花說：「此番回鄉，將遇上宿世姻緣的夫君薛丁山，汝雙人註定這世前來了却塵緣，日後修成正果。切記，切記。」

樊梨花聽到父親呼喚，不免離開繡房來到前廳。看到兩位哥哥受重傷，急忙回房拿出仙丹救了他們。樊洪十分歡喜，對樊梨花一番詢問：「不知能否幫助父親打退唐軍？」

樊梨花聽到來者居然姓薛，心想著不知道裡面有沒有宿世冤家薛丁山？想到這層，心裡不由得怨起父親大人來；原來樊洪已把她的終身大事，許配給白虎關總兵楊藩；聽說楊藩生得十分醜陋，「那樣的醜漢，……想我師父能知過去未來，也許薛丁山才是我一生的歸宿。」*

第二天樊梨花一出陣，便指名薛丁山出來受死。

薛仁貴先後派出幾員大將都被樊梨花打敗，最好只好派丁山應戰。

樊梨花一見丁山生得唇紅齒白面若撲粉，一臉帥俏樣，忍不住嘴角淺笑。「番邦賤婢，看什麼看，看槍！」雙刀一揮，把薛

*按：薛丁山被師父救上山經過數年，因薛仁貴和皇上被困鎖陽城，丁山奉師命下山奪得救駕二路元帥出征，解危之後在營中聽令，幫助仁貴征西。

摩天嶺／台南新營通濟宮舊廟／交趾陶／2013 年攝

to be continued ▼

寒江關 / 斗六三殿宮
/ 蔡龍進畫 /

丁山戰梨花 / 太保七
娘媽廟福濟宮 / 潘麗
水原作潘岳雄重畫
/ 2013 年攝

「寒玉關」疑寒江關
丁山戰梨花之誤 / 林
內進雄宮 / 2006 年攝

寒江關 / 彰化田中山
腳路保安宮五府千歲
/ 2016 年攝

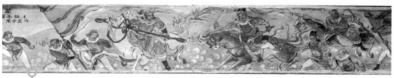

寒江關丁山戰梨花 /
雲林台西鄉安海宮
/ 2006 年攝

## 鑑賞
### 樊梨花與薛丁山

這齣戲在裝飾作品中，如果不寫上劇名，很容易和狄青大戰
八寶公主混淆。

主要角色的形象，相似度達百分之九十九。都是中原少將對
上番邦女子。男主角白白淨淨的大帥哥。女主角蛾眉淡掃英
氣逼人，同時都會仙術，都喜歡男主角。雙劍或雙刀，也不
能當做樊梨花和八寶公主的辨識物件。所以，這些作品之所
以能明確分辨，都因為作品中，有寒江關等文字出現，加上
英俊的小生。如果是長相大花的將軍，就變成樊梨花大戰她
的未婚夫五鬼星下凡的楊藩。

## 樊梨花傳情薛丁山

丁山的槍給擋掉，心裡卻歡喜得不得了。

但眾目睽睽怎好說話？樊梨花掉轉馬頭虛晃一招，說了一聲：「好厲害的槍法！」便往山裡跑去。薛丁山看敵人跑掉，拍馬直追，一直追了四五里路，卻不見樊梨花。正當準備回營的時候，樊梨花出現在眼前。

「薛將軍，奴乃黎山老母門徒，寒江關守將樊洪之女。吾師曾經提起，你我有宿世姻緣，奴家特別前來與你見面。」

「唉呀！想不到你們這裡的女生都這麼厚臉皮，竟然給自己作媒，看槍！」丁山說完，一槍惡狠狠地刺向樊梨花。兩人一來一往鬥了幾個回合。

樊梨花暗中唸動真言咒語，薛丁山被綑仙索綁住了，只好答應婚事。可是一解開束縛，立刻反悔，再次對樊梨花罵個不停。

「沒想到長得那麼好看，嘴巴卻那麼不乾淨。」樊梨花心想著：「這真的是我註定的丈夫嗎？可是，怎麼有人生得那麼英俊的？真正是氣死人！」

薛丁山再次和樊梨花大打出手；薛丁山招招逼殺，樊梨花處處留情。

「你，薛丁山，真正是去予你的緣投仔面庇蔭到。」（人俊真好。）

「番女，看槍！」不料薛丁山又被捉住了，他急忙對樊梨花大喊：「我娶妳、我娶妳！這次再騙妳，就讓我吊在半天，上不著天下不著地！」

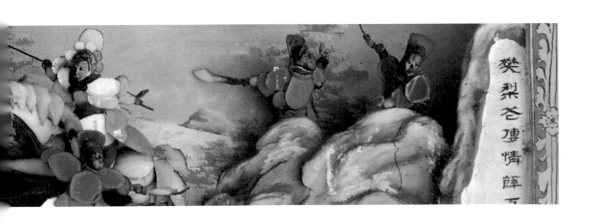

樊梨花傳情薛丁

樊梨花這回施法，移山倒海！變。

薛丁山被困在大海中的一座小島上，樊梨花卻消失不見。薛丁山見路就走，想找回營的路，見前方一位樵夫，趕緊上前詢問：「喂！樵夫大哥，請問，哪條路可以回到寒江關？」

「路哦？這裡沒路了。我們都用吊繩出入。」

「樵夫大哥，幫幫忙，把我拉上去，我回唐⋯⋯」薛丁山心想，萬一此人是番邦人士，被帶去領賞就完了，話鋒一變，「待我回去再好好報答你的大恩大德！」

「真的哦！來，把繩子綁在腰上，我好拉你上來。」說完拉起薛丁山，拉到一半時，便跑個不見蹤影了。

「喂！你這個樵夫，怎麼把我丟在這裡！來人啊！救命啊！」

這時樊梨花才現身，「敢騙我！還沒逃回營裡就反悔，讓你依自己的詛咒受點苦，看看什麼叫上不著天下不著地；先吊你三天三夜再說！」

樊梨花傳情薛丁山 / 彰化田中山腳路順天宮帝爺廟 / 剪黏 / 2016 年攝

# 梨花丁山三三六九

樊梨花放下薛丁山，薛丁山自由之後，想起方才丟了面子，忍不住惱羞成怒又罵起樊梨花，樊梨花移山倒海把他困住，再變成大唐太子前來搭救；同樣的事再三上演，最後薛丁山發許更毒的惡咒：「如果再騙樊小姐，就死在亂刀之下。」（剛好這時四大功曹正在休息吃飯沒聽到，被薛丁山逃過。）樊梨花又再次信了他。

薛丁山回營之後，對薛仁貴提起迎娶樊梨花一事。薛仁貴這次卻不像前兩次薛丁山娶寶仙童一樣生氣，以陣前通敵要將他處斬；反而接受程咬金的提議，同意薛丁山和樊梨花成親。

「丁山，這杯喜酒喝定了。」

「喝定了，程伯公仔，你嘴齒磨卡利咧。」

「怎麼講？」

「那個番婆仔厚臉皮自己做媒，我怎麼可能娶他當老婆。」

「唉！你又騙了她？」程咬金對薛丁山出爾反爾的態度感到不然。

樊梨花回城後和父親樊洪說起已與薛丁山私訂終身，父親一聽生氣開口大罵，一個箭步衝上來打算教訓女兒，沒想到卻自己絆腳跌倒，反被尖刀刺中胸膛，登時一命嗚呼哀哉。大哥樊龍二哥樊虎聽到衝進客廳和梨花激辯，隨即舞刀弄槍大打出手，兩兄弟不敵，也死在樊梨花劍下。

薛丁山梨花洞房花燭之時，薛丁山聽聞樊梨花殺害了自

程咬金說合婚事，皇上賜婚。

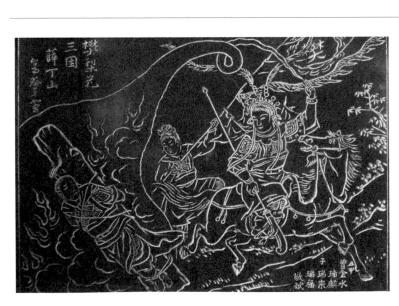

樊梨花三困薛丁山／彰化王功福海宮／蔡草如畫稿石雕／2014年攝

己的父兄，而質問起來：「妳殺了妳父兄？」

「是誤殺。」

「正殺誤殺都是殺，哪天看到比我更俊的，可能連我也難逃毒手？」薛丁山怒氣沖沖，「妳！請慢走。」

他第一次怒休樊梨花，因為樊梨花誤殺父兄。第二次因為餘怒未消；雖然樊梨花掛帥從烈熖陣中救出薛丁山，但丁山寧願被打被關，就是不肯和樊梨花成親，讓樊梨花第二次哭著回寒江關。第三次因為薛應龍的關係，又被薛丁山指著鼻子羞辱一番。

「薛丁山！這次如果不是老柱國程伯公的面子，我怎能輕易出手搭救於你。罷了。不可能再有機會救你們大唐雄師了。」

「就憑妳樊梨花，哼，哼，哈哈哈！真要有那麼一天，我願三步一跪、五步一拜，拜到寒江關請妳姑奶奶出山。」

樊梨花聽他字字帶刺，更是氣塞胸腔，「你無情莫怪我無義了。」說完便怒氣沖沖奪門而出，上馬回寒江關。

## 梨花掛帥

白虎關。薛仁貴身困白虎廟，薛丁山想起師父臨別交代的叮嚀，見白虎則避；粗心的薛丁山卻記成見白虎則射。一箭射中原受重傷的白虎星薛仁貴。

沒多久唐太宗李世民也駕崩。太子李治登基繼位，也來到西征的大軍之中。

白虎關沒樊梨花破不了。薛丁山幾次差點被斬，都被眾大臣保了下來挨軍棍抵罪。新君要

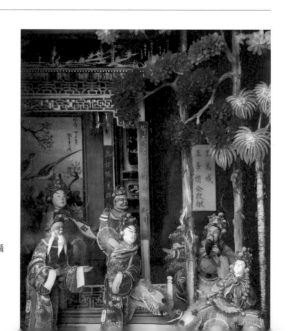

梨花掛帥／台南佳里震興宮／剪黏／王保原作／2010 年攝

他去請樊梨花，請不回來用命來抵；新君還封樊梨花爵位，永鎮寒江關。丁山一次兩次請不出來，第三次奉旨「三步一跪、五步一拜」，無論如何要把樊梨花請回來。

這一次樊梨花卻裝作已經死去。

「樊梨花死了。死了，也要把她求活。」薛丁山自此才明白兩人之間的感情，於是後悔不已。這時候樊梨花才出現，於是後新君授予元帥之職，薛丁山授帳前參軍聽命於元帥。

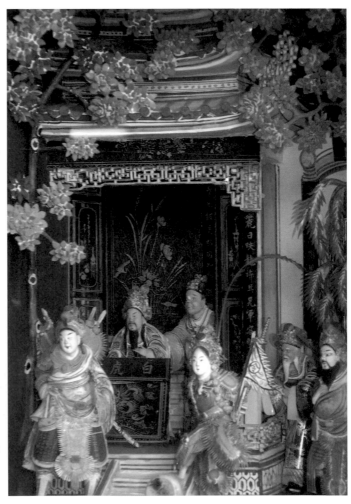

梨花掛帥／台南佳里金唐殿／2010年攝

# 梨花破敵

樊梨花掛帥領兵攻打白虎關，遇上宿世仇人楊藩，楊藩前世乃為五鬼星下凡。因為在天庭之時被玉女一笑，誤會伊人看上自己，跟在玉女之後也追下凡間投胎。在楊藩小的時候，雙方父親就替兩人訂下終身大事。也因為這層關係，樊讓梨花背上不孝不義的罪名。

白虎關前，楊藩和梨花大戰。楊藩不敵，逃回仙山請他師父幫忙。

蘇寶同有鬼頭飛刀，與鐵板道人的鐵板都厲害非常，也會五行遁法。薛丁山剛踏上征途時，靠著仙家至寶還能打敗鐵板道人。沒想到鐵板道人卻越挫越勇，在在都能捲土重來，一次比

一次厲害，從原先的十二面鐵板升級到二十四塊。

「元師，這和尚、道士，在鎖陽城，用飛鈸、鐵板都被我們破了，這次又來，肯定沒那麼好對付。」

「管他的，兵來將擋，水來土掩。」樊梨花點了陳金定、寶仙童、薛金蓮、刁月娥四員女將加上能鑽地的寶一虎和能飛天的秦漢，一共六名出陣。

蘇寶同帶領鐵板道人和飛鈸禪師，以堅定的毅力與非凡的實力，讓唐軍吃足苦頭。

金光陣中兩人又對上，楊藩現三頭六臂還是不敵樊梨花，落馬之後被薛應龍砍死，一條靈魂衝向樊梨花身上，投胎成為後來的薛剛。

薛剛長大以後，在元宵夜大

to be continued ▼

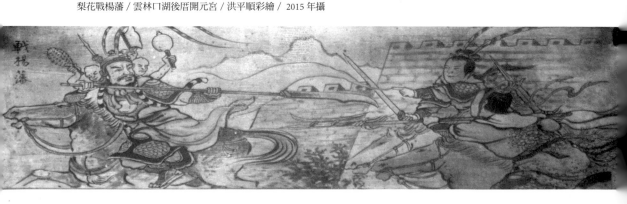

梨花戰楊藩 / 雲林口湖後厝開元宮 / 洪平順彩繪 / 2015 年攝

鬧花燈，踢死太子，驚死聖駕，害薛家一家三百餘口被武則天賜死。而薛剛一人逃走了，為日後復唐帶罪立功。

在楊藩落地的一瞬間，血光衝天，鐵板、飛鈸、飛刀全部化成灰燼。蘇寶同、鐵板道人和飛鈸禪師驚嚇不已。寶仙童等血光之氣散去之後，祭起捆仙繩，把鐵板道人和飛鈸禪師捉住，前幾次都被他們借五行遁逃去，這回謝映登臨凡請出一只葫蘆。就像陸壓道人的法寶一樣，拜了數拜再喊一聲：「請寶貝轉身。」妖人的頭就跟身體分開住了。

在民間的廟宇裝飾藝術中，鐵板道人和薛丁山偶而看得到，今特別以他為主角和大家亮亮相。

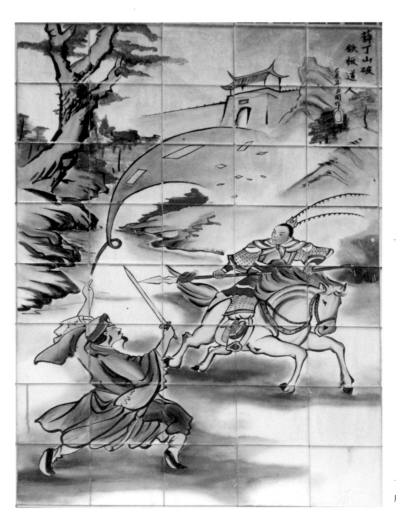

丁山破鐵板道人／北投代天府／磁磚壁飾／2013年攝

## 鑑賞
### 薛丁山大戰鐵板道人的民間藝術

薛丁山征西當中，鐵板道人就像個打不死的蟑螂，越敗越勇。而唐營總是先敗後勝。每次被薛丁山等人打敗之後，都能回山繼續修煉他的鐵板妖術。從十二面煉到二十四面。

在這些裝飾藝當中，以彩繪最容易辨識這齣鐵板道大戰薛家軍。有的出現鐵板道人大敗薛丁山，或丁山力戰鐵板道人。但以鐵板道人大破唐將為題的，感覺上比較少見。也許，以正反派的立場來說，除了真主落難的武王失陷紅砂陣、李世民落爛田之外比較罕有正方落敗的作品被安置在廟裡裝飾門面。

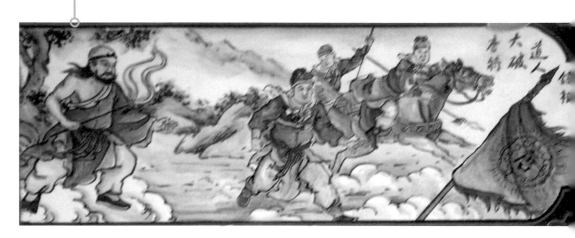

鐵板道人大破唐軍 / 新北市永和保福宮 / 彩繪 / 2015 年攝

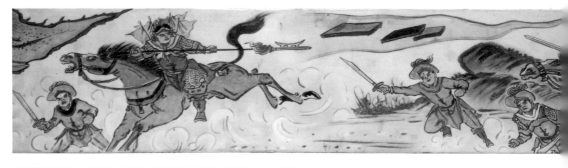

丁山戰鐵板道人 / 嘉義水上忠和村武忠宮上帝公廟 / 彩繪 / 2013 年攝

丁山力戰鐵板道人 / 雲林四湖桂山章寶宮 / 陳壽彝畫 / 彩繪 / 2014 年攝

# 羅通掃北

二路定北大元帥羅通帶領三十萬兵馬，前往木陽城救駕。

一路逢山開路、遇水搭橋，浩浩蕩蕩地來到白良關。羅通遭遇敵手，與番將鐵雷銀牙和鐵雷金牙激烈廝殺，幸有貴人相助將兩人斬殺陣前。來到野馬川，遇到守將鐵雷八寶，使用一種奇怪的兵器，名叫獨腳銅人。

羅通被獨腳銅人打得毫無招架之力，眼看就要命喪沙場，忽然間跳出一個小孩子，大喊：「番犬休得猖狂！看我雙鐧厲害！」說完一個箭步衝上去，揮動金鐧。

鐵雷八寶的戰馬立刻變成死馬，少了座騎的鐵雷動作顯得遲鈍。他人高馬大，那小孩還不到他的肚臍高，專打他兩隻腳，鐵雷八寶只能彎著腰，抵擋雙鐧的攻勢。鐵雷被舞得滿頭大汗，小孩子像越打越興奮。兩人戰了幾十回合，忽然間小孩大喊：「我不跟你玩了。看鐧！」只見他「呼」的一聲，猶如飛鶴沖天向上一跳，雙鐧一枝敲頭，一枝後背，鐵雷八寶霎那間到達了陰間去和他兩個哥哥團圓。

「弟弟，你怎麼跑出來的？不是娘用那錬子把你鎖起來了？」

「就那條紙做的錬子怎麼可能綁得住我！我是不想讓母親生氣，跟她作戲而已。好啦！都來了，讓我幫你忙吧！」

羅通得勝，帶著弟弟羅仁回營。大隊繼續往前推進，來到黃龍嶺。

屠爐公主
小說中鎮守黃龍嶺的女將，是一位精通兵法、武藝高強的奇女子。

羅通
為了救駕被東突厥的「屠爐公主」俘虜。

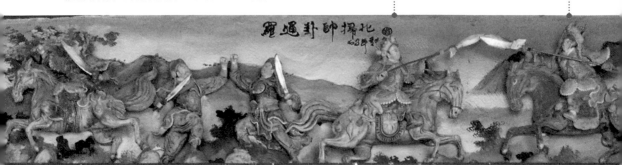

羅通掛帥掃北／崙背開山宮／交趾陶／2013年攝

黃龍嶺城中，一員女將前來討戰。指名二路元帥羅通出陣。羅仁卻討著上場，羅通看著羅仁心想：「前日能破鐵雷八寶的獨腳銅人，今日只是一名女將，應該沒什麼問題。」遂答應了羅仁請令，自己隨後壓陣。

羅仁一上陣地，看到眼前一個嬌滴滴的女將，心裡想著帶回去營裡給哥哥當老婆，開口就問：「番婆仔，你叫什麼名字？」

「我是屠爐公主。」

「屠爐姐姐，妳這麼漂亮，我帶妳回營，給我那個緣投帥哥當夫人，我叫妳阿嫂。」

「呸！小孩還在吃奶的年紀，不在家裡陪你娘親玩，到這裡找死嗎？快快回去，本宮不殺孩童，快回去換個大人出來。」

羅仁聽到屠爐公主左一句小孩，右一句囝仔，小孩子不服輸的脾氣鬧上來，一鎚就往屠爐打去。

屠爐見他一個小孩，居然能把地上打出一個大洞。不免心中著慌，連忙取出柳葉飛刀，把飛刀祭在半空中，活活斬下羅仁的四肢，小羅仁慘死當場。

羅通遠遠看到弟弟死在眼前，頓時昏死過去。

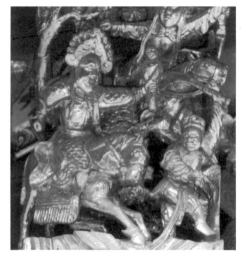

羅通戰銅人 / 台北市保安宮 / 木雕 / 2007 年攝

羅仁戰敗獨腳銅人大將 / 嘉義溪北六興宮 / 木雕 / 2006 年攝

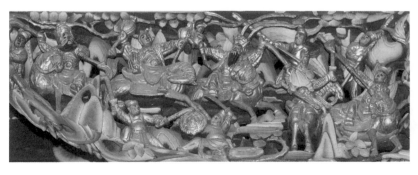

# 羅通與羅仁

羅通遠遠看到弟弟小羅仁慘死眼前，頓時昏厥過去。醒來後即向屠爐公主叫陣。

「屠爐，妳竟然向一名小孩子痛下毒手？」

「是誰讓一個小孩子上戰場的？戰場不是你死就是我活。本宮飛刀離手前，再三再四要他回去換一個大人出陣，是他先下手想取我性命，難道我不能回手保命嗎？」

「可是你斬了他，讓他屍骨不全，好狠毒的女人心啊！」

「哼！在戰場上說慈悲，羅通，你太幼稚了，看飛刀！」

屠爐公主祭起飛刀在羅通的頭頂上盤旋。

「唉！吾命休矣。」羅通用

他的槍護住上三路。可是飛刀卻只在他的頭上飛舞，並未落下砍斬。

「羅通，你也別怕，我不指揮飛刀攻擊，它不會傷害於你；你有情有義，為國盡忠。本宮原來就有意投唐，如果你願與我結成夫妻，我就撤了飛刀投降，和你前去木陽城救駕，你意下如何？」

羅通人在砧上，生死由人。他想了一下，答應屠爐公主。

「好！妳先把飛手刀丟到深澗之中，我們回營成親。」

「男人的嘴糊纍纍。你得先發個重誓，不然我不能相信於你。」

羅通心想，不如發個鈍誓，先過了眼前這關再說。

「如果我羅通沒和屠爐公主

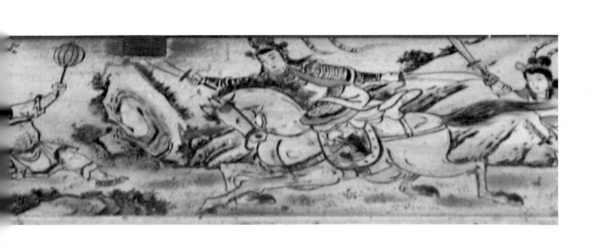

成親，就讓我越老越多歲。」

「羅通，你這騙三歲小孩
還可以，哪個不是越老越多歲？
不行！我不相信你！你再發一
個！」

「如果我羅通沒和屠爐公主
成親，就讓我死在百歲老人的手
中。」屠爐公主一聽，這才放心
不少，便把飛刀撤了，丟入深澗
之間，後放羅通回營，自己也回
去準備投唐的事情。

羅通回營之後，把前因後果
都向程咬金說了。程咬金高興得
不得了：「好久沒喝喜酒了，這
個媒人讓我當！」

羅通這才和程咬金招認：
「程伯父，我是騙她的。」

「人豈可言而無信，等破了
敵兵救駕成功之後，就辦這件親
事。」程咬金說。

羅通在屠爐公主幫助之下打
敗敵人，皇帝欽命賜婚，媒人正
是程咬金。但洞房花燭夜，羅通
反悔，怒罵屠爐公主，屠爐心灰
意冷，自殺身亡。

皇帝李世民怒不可遏，要將
羅通賜死，程咬金出班討保說：
「皇上，這羅通原本不能前來救
駕的，是老程仔向伊老母再三保
證，一定會好好保護於他，他娘
親才勉強答應。如今這個死囝仔
背信又抗旨，論理論法都難以卸
罪。可是，他死了，我對他母親
無法交代。再則他父親羅成，祖
父羅藝，就連他表叔秦叔寶（秦
叔寶和羅成是姑表兄弟）對陛
下也有世代之恩，請陛下法外量
情，饒這小子一命。」

李世民想了想，不禁感嘆：
「唉！羅通，給你美滿婚姻你不

羅仁戰屠爐公主 / 雲林褒忠馬鳴山鎮安宮 / 彩繪 / 2006年攝

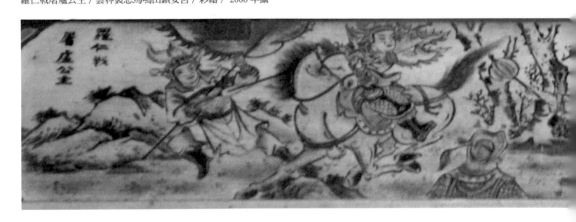

要。朕就讓你一輩子都不能結婚，當個羅漢腳到老吧。」便將羅通趕出朝庭，回去陪他母親盡孝。

羅通回家之後，程咬金也跟著來到府上。對羅夫人提起，「雖然羅通被聖上降旨終生不能娶妻。等皇上氣消了，再讓老程也去跟他說說。不然羅兄弟這條香火就斷在老程的手裡了。」

「程伯父（羅夫人稱呼程咬金），不是老身怨您；事到如今也只有請千歲多多幫襯了。」

程咬金金殿奏旨：「為了保存羅家一條血脈，又可懲罰羅通無知，不如尋個醜女與他匹配，豈不是兩全其美。」

李世民開金口：「可是天下父母心，有誰會自己跑出來說他的女兒是醜女，自願與羅通結親呢？」

左右文武官員中，個個垂首不語。忽然間史大奈出班：「啟稟皇上，如果不嫌棄小女天生痴呆又長得醜陋，微臣自願奉上嫁妝給羅元帥為妻。」

羅通娶了史大奈的女兒，洞房花燭夜。羅通想想：「負了屠爐公主，活該討一個既醜又呆的女人為妻，也是報應。」當他掀起新娘的紅色蓋頭，看到新娘的面貌，大驚：「哇！公主？屠爐公主?!」新娘子微微一笑，沒說話。

界牌關。番邦守將王百超。羅通再次披掛上陣。番邦守將王百超，九十九歲。又高又瘦，活像個陰間鬼差的白無常。

「王百超，看槍！」

「羅通，負心漢，不仁不義。今年要你照咒所行！」

二人大戰一百回合，不分勝負。羅通先被王伯超刺中，腸子都流了出來。他盤腸於腰間和敵人大戰，最後羅通將王伯超挑於槍下，兩人同歸於盡；羅通享年五十，番將王伯超高壽一百。

ending ■

木陽城羅通屠爐公主救駕 / 新竹城隍廟 / 木雕 / 2010 年攝

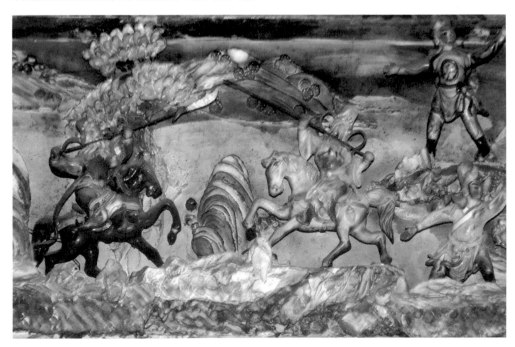

羅通戰老番又名盤腸大戰 / 台北市保安宮正殿水車堵作品 / 2015 年攝

# 西遊記 之

# 三藏西天取經

《西遊記》是民間耳熟能詳的小說故事，在常民文化的傳統禮俗、戲曲娛樂與藝術，甚至流行現代的動漫創作，都常見源自於此的影響力。〈三藏取經〉、〈三藏被火燒〉、〈紅孩兒阻路頭〉等經典故事，也成為民間廟宇裝飾藝術汲取靈感的繆思。

而《西遊記》的選角組合，除了小說作者想要傳遞的宗旨，歷程中團隊因個性的磨合，體制和天性的衝突等表現，如果從現今生活中的經驗重新思考，多少也可找出人性多元的描述與啟示，以至於民俗中的應用、籤詩旁註的戲文解釋，或裝飾藝術的安排上，竟也有了活靈活現的表現，可以說民間藝術找出了故事中人物的功能，並還給了人物造型的象徵意義。

這些民間藝術，除了藉由民俗籤詩戲文佐助其功能性之外，往往在無意間輕輕一觸一推，再經由對神明的信賴，就有了教化人心的應用、應付人們在低潮時的鼓舞和安慰之實質效用。

「看戲的人是傻子」其實即直指看官們的移情作用，悠遊故事情節之中樂不思蜀，如此，帶來的歡笑可以大快人心，感染的淚水能夠淨化情緒，這都是因為民間廟宇裝飾藝術在戲文故事的囂笑動靜之間，觸動了芸芸眾生最深處的心靈。

# 唐太宗李世民
# 遊地府借庫銀

唐太宗李世民在魏徵斬龍之後，被涇河龍王告到閻王駕前。閻羅王拗不過涇河龍王糾纏，命鬼差拘提李世民的魂魄到地府對質。而李世民在崔判官相助之下，延壽二十年。

案件審理完畢，閻羅王為避免地府十八層地獄爆滿，想讓好不容易入地府的李世民替天地宣揚因果循環之報，教化世人，請崔判官帶領李世民遊歷地府十八層地獄。參觀完畢，李世民向閻羅王說道：「為感謝閻君明鏡高懸，想送個人間土產回報，回陽後派人送來。」

閻王暗暗稱讚，心裡卻想著：「人間有東瓜（冬瓜）、

西瓜；不如編個世間沒有的『難瓜』，遂對李世民說：「地府亦無缺欠何物，如果明君找得到『南瓜』就命人送來，這個地府沒有。」*

李世民在崔判官帶領之下，遊遍十殿，來到一處，名為幽冥背陰山。看過十八層地獄，行過奈何橋，跨過陰陽河，來到枉死城。在那裡看到戰死的冤魂在追砍喊殺，就連他的兄弟也像在「玄武門」前和幾個兄弟爭吵扭打。

李世民問判官：「為什麼祂們不去投胎？」判官回他：「祂們缺少庫銀為生前做出有損陰德之事來贖罪；罪無赦智慧不開，

玄武門之變／金門官澳龍鳳宮／彩繪／2013年攝

每天必須重覆一次死前所做的事情，天天如此。」

「難道這樣子無盡無期砍殺下去？」

「是的，所以祂們看到您來，正是『一將功成萬骨枯』，那些罪惡卻被祂們歸在明君的身上，這也是祂們智昏執迷之處，望明君莫怪。」

「既然如此，可惜我身旁並無分文銀兩，不然多少施捨一二，讓祂們從此脫離沉淪之若。」

「善哉、善哉！聖上有這個心真是太好了。就在前方有個寄庫房，那裡有陽世間的相良大善人，寄庫的庫銀十百萬千，聖上可向他一借，等回陽之後再派人送還。」李世民在判官做保下，借了庫銀分派給那些陰魂鬼魄。

判官陪著李世民遊覽陰曹地府之後，送李世民來到陰陽河。李世民向判官告辭：「寡人回陽之後還能為祂們做些什麼，讓祂們不必繼續受苦？」

「仁君回陽之後，且請得道高僧高功大德，建置水陸法會，誦幾部真經超渡祂們，讓陰陽都能啟迪智慧得功果；如此就是無上至高的功德了。」說完之後，崔判官向李世民說一聲：「別了。」便往他背後一推。

李世民「哇」了一聲，還陽。

to be continued ▼

李世民遊地府 / 台東忠合宮 / 彩繪 / 2013 年攝

# 劉全進瓜

均州落第舉子劉全，揭了黃榜，自願替唐太宗送瓜入地府，答謝閻羅王之恩。

原以為陽世間沒有「難瓜」（南瓜）這種東西，沒想到在華夏地區就有南瓜！有人也稱它叫北瓜，南方人管它叫金瓜，因此唐太宗幾乎不費吹灰之力就找到它。並且貼出黃榜尋找自願送瓜到地府的欽差使者。

劉全參加科考落第，面對諸友難免自慚形穢。有一天，發現妻子翠蓮頭上的金釵不見了，問她東西哪裡去了？翠蓮告訴丈夫：「前幾天僧人前來化緣，一時拿不出銀兩濟助，不得已用金釵替丈夫做功德，給了和尚。」劉全聽完半信半疑。

某天劉全與友人以文會友，看到友人拿出一支好像是妻子的金釵向大家展現。劉全看見便問他：「金釵從哪裡買來的？」朋友開玩笑說：「是紅粉知己送的。」劉全一聽，強壓怒氣告辭，回到家裡責問妻子翠蓮；翠蓮一時想不開，跑出門找了一棵枯樹上吊自殺。

劉全一群朋友看他滿臉怒容而去，眾人才知道「禍從口出」。一群人趕到劉全家時，劉全怒火還未平熄，大家把事情說了一遍，劉全才知道禍闖大了，趕緊邀眾人幫忙尋找翠蓮，誰知道還是晚了一步，翠蓮已死去多時。

劉全萬分後悔，難過地辦了妻子的後事。經過三個月後，聽人說起朝廷高貼黃榜，要找一個不怕死的，封進寶狀元，送瓜入地府。劉全一聽，等不及縣太爺開衙門，揭了黃榜，就這樣劉全進瓜到地府。

森羅殿中。

「劉全，為何尋短入地府？」

「啟稟閻君，劉全為主進瓜尋死路來到陰曹地府？」

「孤家不是問你這個，那個報答閻君公正清明。」

「孤家不是問你這個，那個事本王曉得。孤家要問你，為何自尋死路來到陰曹地府？」

「請閻王赦罪，劉全為了向妻子賠罪認錯，閻君容稟。」見閻羅王應允，劉全將事情始末全說給閻羅王聽。

閻羅王聽完說道：「兩夫妻都是自殺而死，這種行為太不智，不值得鼓勵了。劉全，你知道自殺在地府的罪有多大嗎？」

「不知。」

「自殺的陰魂，地獄不收，天地難容。被鬼差捉到，送到地府以後，每天要重複一次自殺時的痛苦。

再說，有些人自殺，並不是為了結束自己的生命，他們有的『只

是為了懲罰身邊的人，讓他們因為自己的自殺而後悔』，並不是真的想死。他們並沒想到，旁人只是為了激勵他向上，並不是在打擊自己啊。」

劉全聽完，本來已成鬼魂的他，居然又嚇出一身冷汗，痛哭流涕的說：「如今又該怎麼辦呢？我妻子可能還在怨我啊！」

「姑念兩人無知，特賜你們還陽，你的妻子翠蓮，『借屍還魂』與你破鏡重圓。兩人回陽之後，切記把地府所見，向世人陳述本王心念，天有好生之德。要好好勸化世人珍惜生命，有事情要想辦法克服，切莫自殺，徒增家人痛苦。」

閻羅王將重任託付予劉全，「帶著你妻子的魂魄回陽去吧。退班！」

劉全進瓜／台東忠合宮東港王廟／彩繪／2013年攝

# 五指山定心猿

美猴王經過一番努力學會七十二變，筋斗雲一翻十萬八千里。在水晶宮得到如意金箍棒，大鬧一場，把四海龍王嚇壞了，遂聯名向玉皇大帝告狀。陰曹鬼差依照生死簿前去花果山拘提他的魂魄，沒想到招來惡煞——猿猴把他一族的生死註記塗得亂七八糟！閻羅王也跟在龍王背後來到天庭，告發美猴王孫悟空。

玉皇大帝接受太白金星的建議，到花果山召請他上天庭，封了個弼馬溫，讓他管理天馬。這個閒差沒當多久，猴力充沛的孫悟空不久就丟下天官職位，跑回花果山。經大家起哄，乾脆叫人做了一支大風帆，上面寫著「齊天大聖」，當起了山大王，糾集四方精怪，享受前呼後擁的樂趣。

玉帝看了龍王和閻君的奏章非常生氣，點了天兵天將前去討伐。天兵天將一陣落敗，又來一陣，最後孫悟空才被灌江口的二郎神君捉到，送去太上老君的八卦丹爐中，煉了七七四十九天，只是沒把孫悟空烤成猴子乾，還讓他煉成火眼金睛。

經過一翻波折，西天如來祖出手，果然「佛法無邊」！孫悟空再厲害，卻也翻不出如來佛的手掌心，終於把孫悟空壓在五指山下。另外取了個山名，叫兩界山。

「唉，鐵漿銅汁過日子。春去秋來五百冬。誰人不識吾齊天大聖？日升日落不見天。有誰要來跟我說話？‧好無聊哦！」

如來佛祖五指山擒大聖／台南仁德大甲慈濟宮／陳秋山作品／彩繪／2016 攝

## 鑑賞

在廟裡不容易看到佛祖收孫悟空的作品，這件是具有高度藝術精神的畫師陳秋山的作品，畫師深入藝術哲思，對傳統的文學作品又有超乎常人的見解，能針對故事的精神將角色重予詮釋。開創一條不拘泥畫譜的藝術之路。能擁有其作品的宮廟，讓人在欣賞作品之餘，對於地方又多了一層尊敬的心。

# 脫離五指山師徒會面

唐三藏，俗家名字叫陳禕，本是一名被金山寺和尚在江邊拾起的孤兒，俗名江流兒，又取名玄奘。十八年後，陳玄奘在他師父的告知下，才知道自己的身世，回去找到他的母親，報了仇後，祖孫父子三代一家終於團圓，後陳玄奘又奉了皇帝李世民的聖旨，前往西天取經。

也該是孫悟空災滿離厄之日到來。這一天陳玄奘帶了隨從來到兩界山下，聽到有人在喊：

「好無聊哦！我的師父什麼時候才會從這裡經過？有人嗎？西天取經人來了沒？」

「是誰在叫西天取經人？貧僧就是。」

「師父、師父！快救我！」

「誰是你的師父啊？」

「就是您啊。觀世音菩薩說您這兩天就會來，真的被我堵上了。」

「啊？堵我，你能動嗎？」

「啊！一高興忽然忘了我還被這座山壓著不能動哦。喂！師父，您把上面那張臭符撕去，我就能出來了。等出來之後，再跟師父行大禮，補禮數。」

玄奘心想：「看他雖然猴聲猴氣的，和我還滿投緣的。好吧，多個人做伴，西天取經也比較不會無聊。」便依照孫悟空的指示，撕掉了符咒。

「師父，您撕掉符了嗎？」

「撕掉了。」

「那您走遠一點，還有那個跟班的，不要看熱鬧，也走遠一點，老孫要出來了！喝！我自由了哈哈哈！」

## 鑑賞

孫悟空被壓在五指山下，唐三藏路過發現了他，把他從五指山下救出來，這樣的作品也少見於廟裡。嘉義城隍廟的這件作品，恰好補上孫悟空受到壓抑的空白（之前太上老君的八卦丹爐都還困不了他，卻遇上如來佛現身，讓他受苦五百年）。

五指山中定心猿 / 嘉義城隍廟 / 彩繪 / 2006 攝

# 痛起來要猴命的緊箍咒

　　唐三藏在兩界山放出被壓了五百年的孫悟空，重獲自由的齊天大聖一時間，興高采烈地四下翻躍了一陣。隨即拜師歸於空門，志氣滿滿要保護唐僧西天取經。

　　師徒兩人，一路餐風露宿。途中遇到一些虎豹豺狼，全被孫悟空收拾起來。搶匪半路攔截，也被金箍棒送去地府當遊魂了。

　　唐僧看了十分不忍，訓了孫悟空幾句，但他哪聽得了許多嘮叨，一惱，筋斗雲一翻，瞬間就消失在唐僧面前（這是第一次悟空離開唐三藏）。

　　剛開始，唐僧還在氣惱孫悟空不聽話，後來想想，自己單身

一人在深山野地，萬一虎豹豺狼來了，可怎麼是好？

　　才在發愁，忽然聽到空中有人喊：「西天取經人莫怕，我們來保護你了。」不久又有一個老婆婆出現在山路中，送來素齋給他吃，又給他一個包袱，說：「等一下悟空回來看到喜歡，你就送給他。」並且教唐三藏念了一串緊箍咒，「只要孫悟空不聽話，就把咒語唸出來，猴性自然降服。」說完，化成一道金光消失不見。這時唐僧才知道，原來是南海觀世音前來搭救。

　　唐三藏又等了一陣，那孫悟空又立在眼前，嘴裡稱罪：「請師父原諒弟子魯莽，不辭而別，讓師父擔心受怕。」

　　唐僧無奈的說：「回來就好、回來就好。」

　　孫悟空看到師父身邊多了一

個行李，瞧裡面金光閃閃，便問師父：「可以看看嗎？」

　　「可以，喜歡就送給你。」

　　悟空把衣服帽子兜攏穿上，前看後捉，又跑到水邊照水影，七調八調在那裡轉那頂織金冠。才剛調了正向，忽然間一陣束額的力量朝頭上襲來，讓那齊天大聖差點栽進水裡變落水狗。悟空兩隻猴手直捉那頂冠帽，把鑲嵌在上面的金縷紙緞全部扯碎，只剩個金箍緊緊束進頭顱。

　　「難怪！師父、您這、唸咒、我、頭痛？」

　　唐僧回答「是」的時候，孫悟空頭便不疼了。

　　「師父，您再唸一下，我要確定是您的關係。痛、痛、痛！師父，您不要再唸了啦！我聽話，我聽您的話！」

# 白龍馬收心

師徒兩人來到鷹愁澗遇到一條犯了天條的龍，把唐僧的馬給吞下肚。那龍打不過孫悟空怎竟然躲回洞裡，不管孫悟空怎麼擾亂河水怎麼開罵，不出來就是不出來。孫悟空沒辦法，只好跑去南海普陀落伽山紫竹林中，找觀音菩薩幫忙。

菩薩來到鷹愁澗喚出那條龍：「犯了錯本來就該受罰。祢本是東海龍王之子，因在水晶宮中故意燒毀明珠，被祢的父親東海龍王向玉帝告祢忤逆之罪。祢可知為人子者忤逆父母，罪可大著呢！罰祢在這裡受苦，今天有緣人來到，祢跟他一起到西天把真經取回東土，將功補過，也有修成正果的一天。」

這個大聖爺聽完，猴性一動，居然搶話應了菩薩：「菩薩，萬一是那為人父者昏庸無知，難道身為子女的也要百依百順？」

「就知道你這猴性天成，善哉。為人子者，如果父母有不對的時候，『小杖則受，大杖則逃』。倒也不必與他針鋒相對。」

「這才是我敬重的觀世音菩薩。」

這條龍，在觀音的點化之下，翻了個身變成一匹白馬，長相就跟被吞掉的馬一樣，只是高壯了些。

唐僧、悟空和龍馬拜別菩薩之後，繼續往西方取經之路前進。

to be continued ▼

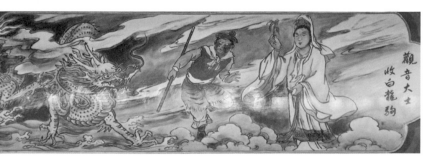

收白龍駒／屏東車城福安宮／彩繪／2014 攝

白骨精戲悟空／花蓮北埔福聖宮／磁磚壁飾／2013 攝

# 豬八戒臣服

孫悟空保護唐三藏西天取經，來到高老莊前，悟空被一個人撞上，和那個人論了一下理，對方跟他說是家裡主人要他去請厲害的道長、得道的高僧，到莊裡收妖。

悟空一聽便說：「收妖？找我師父就對了！他是當今聖上欽命西天取經的大使，誰還比他有道行？」那人一聽，像天上掉下來的禮物，直問：「這位師父要怎麼稱呼？」

「哦，他叫唐三藏，人很客氣，他一定會跟你說他不懂，您要好好順他，把他哄上莊去，他見苦必生惻隱之心，到時一定大展佛法，解決貴莊主的難題。」

唐三藏越是說他不會收妖，對方越高興，便把師徒倆請進莊裡。孫悟空又請莊主辦了素齋，先安了師父的肚子。這時孫悟空才直說：「想不到我師父真是正人君子，直言不諱，完全忘了這三天粒米未進，也不敢說一句謊話去騙一頓溫飽。」便對莊主問起他的煩惱：「莊主，有什麼事情儘管講來，俺老孫是五百年前大鬧天宮的齊天大聖，有什麼妖魔鬼怪見到了我，沒喊一聲阿公阿祖的，立刻叫他變成好兄弟仔！」

「三年前招了一個女婿，剛開始還算努力謙和，沒想到，過了不到一年，就整個變了相。來時雲霧迷漫，去時煙塵滾滾。把左右鄰居都嚇壞了，說我去招了妖精當女婿，日後一定會生個小妖精的外孫！」莊主跟孫悟空訴

苦。

「好，交給我來。」當夜，大聖爺變成莊主的女兒躲在房間裡，等妖怪回來。

半夜，忽然間聽到風聲呼呼，孫悟空也不做聲，卻只聽到一聲：「娘子，我回來了。」

「回來了，脫衣上床吧。」

「娘子，今天怎麼那麼好，以前都叫我睡地上……」

「廢話那麼多！快上來！」妖怪把衣服脫掉爬上床，雙手欲往孫悟空身上攬去，卻反被悟空環抱起來過肩摔，把他摜在地上。妖怪跌了個煎粿餅，整個人平貼在地上。

妖怪爬起來朝床上望去，想看清楚到底發生什麼事了，沒想

到又是一拳往臉上砸來。

「看你祖公的拳頭母！」打得妖怪唉唉叫，「認清楚、看明白！祖公我乃大鬧天宮的齊天大聖，何方妖逆，竟然敢在這裡擾亂安寧。」

「等等，你是齊天大聖？你不是被捉去關在五指山下了，怎麼跑出來的。」

「我出來是我本事，你管我！」

「因為你大鬧天宮，讓我們一群天兵天將也遭殃，貶的貶，降職的降職；全都是你這隻潑猴害的！等我一下，我回去洞裡拿傢伙，再跟你分個高下！」

「我大鬧天宮，他們被降職，被貶凡間落胎，又有什麼相干？真奇怪！天庭是怎麼回事？」

「天蓬大元帥來也！看你爺爺的九齒釘耙！」

雙方打得難分難解，最後還是勞動南海觀音菩薩，派惠岸行者前來點化這隻妖怪，並賜名豬悟能，又叫豬八戒，才讓天蓬元帥和孫悟空保護唐三藏到西天取經。

唐三藏師徒三人，告別高老莊莊主一家人，又繼續望西方進行。

**鑑賞**
彰化北斗奠安宮彩繪，在二樓的穿廊裡，有著不錯的表現。不論是線條用色或是人物角色的五官都恰如其分。空間的布局也富有美感。像這件悟空戰豬八戒，人物好像懸在半空，表示兩人都有飛天的本領。而倒掛的山石則有地洞的空間感。

孫悟空戰豬八戒 / 彰化北斗奠安宮 / 學甲高文章、李大陣承作 / 2003 年 / 彩繪 / 2013 攝

# 白骨夫人三戲唐三藏

孫悟空保護唐僧西天取經，中途有了豬八戒和沙僧的加入，一路上遭遇很多離奇的事情，都被孫悟空一一解決了。*

師徒四人，這天來到一條無人的山間小路，路上連一隻小鳥都沒有。聰明的孫悟空衝口一句：「『山險必有妖，嶺峻能生怪』。伙伴們，小心關照師父安全，別讓妖精侵犯了。」

才說完，豬八戒就開口了：「師兄，你說沒人，前面一個年輕的少婦跌坐在樹下，老豬去看看。」這時唐僧才開口：「果然八戒有佛心。好生關察一下，看看有什麼需要，出家人慈悲為懷。」

孫悟空展開火眼金睛一看，不得了，妖氣攏罩全身，心想：「先下手為強，慢下手遭殃！」心裡不痛快，居然說：「師父，您別讓師兄這個毛猴的障眼法騙了那名少婦。」唐僧唸起緊箍咒來，把一個齊天大聖痛得在地上打滾。

「你、你、你！天有好生之德，人豈無惻隱之心？不受教、不受教！我要好好教訓這隻凶殘的毛猴！」唐僧唸起緊箍咒來，把一個齊天大聖痛得在地上打滾。

「師父、師父！莫唸、莫唸！請聽徒弟分訴幾句。」唐僧這才停口，「說，有什麼分辯的，說來。」

「師父，她是妖精變的，讓我還原她的原形，師父一看就知道。」孫悟空施法，把那具女屍打回原形，原來是一具白骨。唐僧一看也就不再說什麼，只是略

略點頭，表示知道了。

這時豬八戒卻因色心被阻，心火未熄，看師父饒了師兄，心裡不痛快，居然說：「師父，您別讓師兄這個毛猴的障眼法騙了！他仗著滿身法力，逞兇鬥狠。明明是一名柔弱的女子，偏施法把她變成白骨。那點能奈我也做得來。騙師父還可以，別想騙我！師父，別聽他的！」

孫悟空一聽，氣得掄起棒子就往豬八戒掃去，唐僧「耳孔輕」（耳根子軟），被豬八戒一說。又看悟空出手，這下更是信以為真，再次唸起緊箍咒。把那悟空的頭勒得像葫蘆一樣。

「莫、莫、莫再唸了！師父饒我這次吧！」

「好，就且饒你這回，下次要謹慎一點。」

妖精剛剛用妖法把元神跳

出，逃過死劫，一計不成又生一計，看他們師徒吵了一陣之後，再度施法變成一個男生前來誘騙唐三藏。

妖精的詭計依然被孫行者的慧眼視破，又被打成肉餅；唐三藏更加生氣了，再度唸起緊箍咒。可憐的悟空看著師父被戲弄被欺騙，不死心的忍著痛再次勸著唐僧不要被眼前的假象矇住眼睛。豬八戒心眼越小，說起話來專挑兩人的矛盾扎去。

妖精第三次出手，這次更不計生死，不論如何要把孫悟空和唐三藏拆開，以便生吞取經人唐三藏。

但是孫悟空有了更周延的防患，看到妖精第三次變成一個老頭子，來尋找兒子媳婦。他請來土地和山神等天兵神將幫忙鎮住妖精的元神。然後，一記金箍棒

下，連哼都來不及哼一下，就結束了魂遊四方的鬼生旅程。

「大聖爺，你走吧！我不再對你唸緊箍咒了。也不必你保護我上西天取經。你我的師徒緣分到此為止。」

「師父，沒我孫悟空，你到不了西天。讓我保護您吧！」

「誰說的！就你孫猴子行，我和沙僧一個是天蓬元帥，一個是天庭的捲簾將軍，難道不如一隻石頭裡迸出來的野猴子？師父，您別信他的。有我們兩兄弟在，您放一百二十個心吧！」

「唉！事到如今，弟子也無話可說，只請師父寫下一紙貶書，放我回花果山去自在，從此以後，弟子不再奢望成仙之路。」

就這樣，孫悟空離開唐三藏，離開取經團隊，回去花果山過他齊天大聖的日子。

白骨精戲悟空 / 花蓮北埔福聖宮 / 磁磚壁飾 / 2013 攝

西遊記三打白骨精 / 雲林北港武德宮 / 2016 攝

白骨夫人三戲孫悟空 / 竹南后厝龍鳳宮 / 磁磚壁飾 / 2015 攝

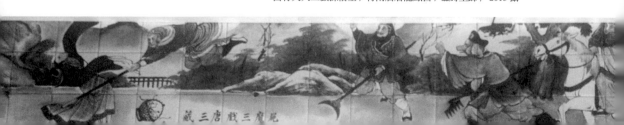

# 豬八戒智請孫悟空

孫悟空回到花果山重整家園，把一座花果山整頓得更盛從前。悟空和眾家猴兒戲耍，受眾家部族的朝拜；爾後，孫悟空發現躲藏在一旁的豬八戒，便向猴孫下令：「把那個豬大將給我『請』上來。」等豬八戒被猴子抓上前來時，孫悟空便開口：

「我還以為是哪裡的妖精魔頭呢？原來是天庭的天蓬元帥。孩子們，看座！不要待慢了這位保護大唐欽差，皇上的御弟唐三藏的護駕，豬八戒。」

「師兄，我的大師兄，別再取笑我了。我是、我是……」

「你不保護唐僧西天取經，跑到我這花果山做什麼？」

「師父想你。」

「啊？他會想我？是他寫了貶書不要我的，他怎麼可能會想我。到底怎麼回事，你明明白白說來，不然先打你幾百大棍，再把你吊起來風成豬賞！」

「師兄，什麼是豬賞？我只

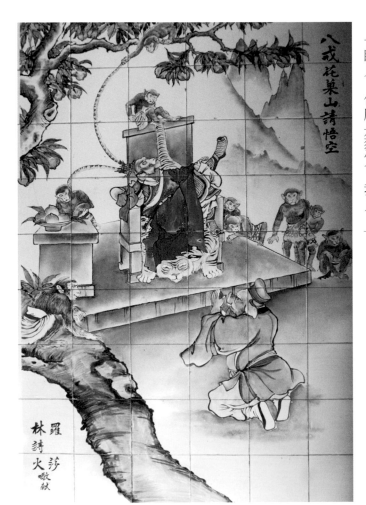

八戒花菓山請悟空

羅莎
林詩火 娘供

八戒請悟空／花蓮新城北埔福聖宮／磁磚壁飾／2013 攝

聽過宜蘭有鴨賞。」

「虧你聰明，還知道寶島宜蘭有鴨賞。廢話少說，你們師徒三人遇到什麼事？」

豬八戒就把寶象國三公主失蹤了十三年，大家被黃袍怪整得亂七八糟的事情說了一遍。

孫悟空聽完，眉頭緊皺：

「你沒跟他說，取經人的大徒弟就是當年大鬧天宮的齊天大聖嗎？」

這時的豬八戒忽然想到「請將不如激將」，苦著臉說道：「怎麼沒有，不說還好，說了還讓師父多受了些苦呢，那個黃袍老怪還說……」

「說什麼？」

「我不敢說，怕說出來，惹你生氣。」

「說，不說，你挨棍吧。」

「他說那個石猴哪有什麼本事，別說他鬧天宮地府，就算他鬧過西天如來佛的大雄寶殿，我也不怕他。」

這孫悟空別的不惱，單惱人家跟他提西天如來這件事。如來佛祖對他，只能是又無奈又不得不面對的恐怖分子。

「孩兒們，好好護守花果山，您們大王去去就來。」

「大王，去去是多久，是幾年？」

「也許三年，或許五年，等保護我的師父西天取經回來，再回來跟你們在一塊過太平日子。」

獸子，還跪在那裡幹什麼，還不帶路？」

就這樣，豬八戒請出孫悟空，重回取經隊伍，繼續朝西方推進。

### 鑑賞
#### 花蓮北埔福聖宮

花蓮新城北埔福聖宮，主祀國姓公鄭成功。在這裡的裝飾作品很豐富，有宜蘭景陽的磁磚畫相當精彩，故事包含封神演義，三國英雄故事，西遊記等等。連廟埕外圍牆上都貼滿美麗的故事磁磚。除了本身的民俗信仰空間之外，也是一處具足人文藝術歷史的民間藝術館。

# 唐三藏路過女人國

唐三藏和孫悟空在寶象國終於化開心結，言歸於好。

「師父啊，弟子也是衝撞。不能體會師父您出家人慈悲心懷，讓您受驚了。」

「徒兒悟空，為師沒體會你出身山林，又慧眼獨具，能看穿妖魔外相，看透凡人所不能見的假象。誤會你許多，你能念師徒情分，我很是感謝。」

「師父，師兄啊。您們兩位就別再謙讓了，大家都是一家人，您們說是不是啊？」豬八戒陪著笑臉。

「你閉嘴！要不是你從中挑撥唆弄，哪來那麼多的風波。如果不是白龍馬四師弟示警，師父老早就直接上西天見佛祖如來，

哪還有我們今天的重逢。

「好了啦，咱們出發吧！西天之路還遠著呢！」

師徒四人加上龍馬，一行人再度踏上取經之路。往西天前進。

一路上又經過多少磨難，都被悟空和師弟們一一克服。有什麼難關呢？有從天庭逃下凡間作亂的星宿（黃袍老妖原來是天上斗牛宮外二十八宿奎木狼）、紅孩兒和牛魔王等攔阻。許許多多妖魔鬼怪，該歸原位各復原位，該去吃齋唸佛當和尚的去當和尚（指紅孩兒）。

這天，他們來到一個地方，聽說是叫「女人國」的國境。這國家只有女生，並無一名男丁。女王聽天朝來的取經人，是位得

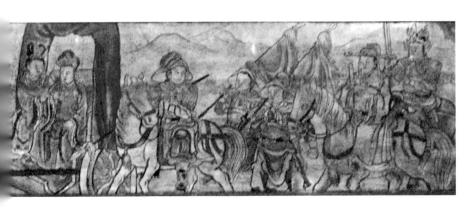

西遊記女人國／嘉義溼水順天宮／陳長庚作品／1968年畫／彩繪／2012攝

道的高僧，也是大唐天朝皇帝的御弟，就有心想與他結親，想把國家和自己託付於他。

女王派出鑾駕接見師徒四人，給他們最好的上賓大禮接待。喜了豬八戒，從此不必餐風露宿，他想像終於可以回去高老莊做他的好女婿，享受平凡的日子。可是卻憂了唐僧一人，奉旨取經未成，還有返俗的大罪過等著！

「悟空，你有什麼辦法度過這次難關呢？」

「師父，只要您配合我的意思，包您平平安安取得通關文碟。然後一起「路過」女人國。可是師父您的『襯褲』能不能保住您的元神，就要靠您自己了哦！這個徒兒可管不到那個！」

「傻悟空，你說這是什麼話

嘉義湳水順天宮 / 2012 年攝

**廟宇與畫師**

畫師陳長庚，嘉義朴子人，畫風有古意。布局與人物造型有別於常見的府城和彰化鹿港幾位名師的風格。湳水順天宮裡的裝飾作品，木雕也具備高度的藝術水準，是一座精緻又豐富的民間藝術館。廟前翠綠的草地，讓在地人士頗以自豪。

呀！來唸生緊箍兒咒⋯⋯」

「別別！師父您老人家別戲弄徒兒了！」

「我是怕太久沒唸會忘了。」

「嘿嘿！師父最好是忘了好，忘了好！」

女王派出文武大臣到城外迎接，用了豐盛的素齋款待。悟空請師父唐三藏答應女王的招婿要求留下來當國王。只放三個師兄弟替師父到西天取經。騙到通關文書所用的各項關防用印。然後在女王君臣眼前，翻牌。女王一場美夢變成泡影。

正當一場幾人歡幸幾人愁的霎那間，忽然天昏地暗。塵沙漫天襲來。等到風停沙定，唐三藏居然憑空消失。

## 唐僧守本顧元，堅貞一志

孫悟空衝上天盯著那團雲霧追去，來到一處山洞前。霧散雲收，看到有個山洞只剩個縫隙，周遭光溜溜的，像是常有什麼出入一般。悟空搖身一變，化成一隻小蜂也鑽了進去，停在一座涼亭上，把四周巡視一番。看見師父坐在一張桌前，旁邊有個光鮮的仕女正朝著師父調笑。仕女有說不出的萬種風情，挑逗大唐聖僧，孫悟空一看，嚇出一身冷汗，心想：「萬一師父動了色心，失了真元，這下就玩完了！」

找了個空檔，飛到唐僧的耳邊跟他師父說話：「師父，您可千萬頂住啊！別迷亂本心讓那妖精得逞。」唐僧一聽是孫悟空，

眼淚直流道：「怎敢如此荒唐，不論如何，就是身子死了，也不敢縱放原性啊！」

「好師父！」話才講完，一隻蒼蠅拍往唐僧耳畔襲來。幸好悟空身急影快，翻出丈外現了原形，一枝金箍棒在手，朝那女子狠掃而去。

兩人在洞裡打了半天，妖怪嗆聲：「有本事到外頭分個高下！」說完縱身跳出洞外，悟空追出。眼看妖精落入敗勢，忽然間看妖精一個倒栽翻滾，不知從哪裡來的一支鋼叉，朝悟空頭上一刺。孫悟空頓時頭腫如斗，「唉呀！痛痛痛！」

情勢逆轉，悟空敗回，回頭去尋找師弟們。

「師父到底有沒有守住？」師弟們擔心地詢問。

「我在時還好，就不知道現在如何了？」

「師父也是父精母血的凡胎之身，食色性也，這下大概沒搞頭了。世上哪有嫌魚腥的貓？快快分了傢伙，各自回家士農工商吧，守這個西天取經，不長進的活兒，不是頭路。」

「二師兄說的也有道理，取經這種事，要自己想要才是寶，不然就算佛祖來說，玉帝來講它是個寶，也沒用。」

「兩位師弟，照我剛才看來，師父應該沒問題，不然早早在女人國師父就可以落腳了，不必到這步田地才在發愁。應該要對師父有信心。」

三個師兄弟討論了一陣，悟空忽然間想到什麼，開口說：

「那個妖精怎麼前因後果都知道

得那麼詳細，就連八戒和師父誤喝了子母泉的事情也知道！我調本境土地公來問問便知分曉！」

孫悟空問過本境土地公之後，才知道原來那位女精怪是佛祖座前，偷聽經懺的蠍子精。也難怪孫悟空天不怕地不怕，竟然能被她一叉，就腦袋腫痛難受。

悟空等到腫痛消退之後，遇上觀音大士指點，找了東天門光明宮昂日星官前來制服那隻蠍子精，解救堅守本元的唐三藏，一行人繼續踏上取經之路。

借圖盤絲洞／高雄左營元帝廟／石雕壁飾／2016 攝

# 取經回朝

唐三藏一行經過千辛萬苦，來到西方天竺國雷音寺大雄寶殿見到如來佛祖，三藏、悟空、悟能、悟淨受到佛祖嘉許，同意將經典讓他們帶回中土廣布慈悲，救渡世人脫生離苦。

師徒四人跟著阿難、伽葉來到藏寶閣的藏珍樓中。阿難、伽葉問唐僧：「你們從東土遠道而來，有什麼『人事』（指禮物或金錢）要送給我們？」

唐僧：「我們遠渡重山來到這裡，並沒準備什麼東西可以相送。」

「哦，原來如此。」

孫悟空，看他們兩個講話忸怩不肯傳經，忍不住轉頭跟他師父說道：「師父，我去告訴如來，叫他自己把經送給老孫，不必受

他兩個的閒氣！」

阿難、伽葉大怒：「你當此地是你撒野的地方嗎？有，自有有的回報，沒有，就有沒有的回報。」悟能、悟淨勸住悟空，避免一場爭執。

藏寶閣上有一尊燃燈古佛聽到阿難、伽葉兩人給唐僧他們的是無字天書，叫喚一旁的尊者：「有誰前去搶回他們的經書，讓他們回頭把有字的真經帶回中土傳教。」白雄尊者應聲答應，自願前往協助取經人。

唐僧四人踏上回程不久，忽聞一股香風吹來。半空中伸出一隻手，把龍馬鞍上的經書輕輕提去。慌了悟淨，驚了八戒，嚇壞了唐三藏。悟空見狀，駕起筋斗雲追那香風而去。白雄尊者怕悟空的金箍棒不長眼，傷了自己，把經書散了丟落在地。師徒四人

拾起經書一看，卻發現張張雪白無字。難道連佛祖也當起詐騙集團嗎？師徒連忙趕回雷音寺。

師徒回到山門前，眾家菩薩、尊者在那裡迎接，齊聲問他們：「回來換經書的嗎？」

「明知故問！我倒要問問如來佛祖為何治徒不嚴？」

「佛祖說了。來意我都明白；東土人文豐沛，但人心多眼。這些經不能輕易傳出，也不可白白取去。之前，眾比丘、聖僧下山，曾將此經在舍衛國趙長者家與他誦了一遍，保他家生者安全，亡者超脫。只討到他三斗三升米粒黃金回來。我還說他們賤賣了，要叫他後代兒孫沒錢使用；你們這回空手取經，所以也只能傳你們白本。白本，實在是無字真經，有德慧者自能見之。也罷，阿難、伽葉，去拿出有字的經書，給他們帶回去吧！」

二位尊者又和他們師徒四人，重回珍樓，來到寶閣之下。兩位尊者依然向唐僧要人事。三藏沒東西可給，就叫沙僧拿出紫金缽盂，雙手奉上說：「弟子實在沒東西可給，這個缽盂是聖上欽賜，讓弟子沿路化齋，今特奉上表寸心，萬望尊者收下，等我回朝奏上唐王，定有厚謝。」

兩位尊者這才把經書取出交給取經人。師徒四人這次不敢大意，一卷一卷的翻看，確定是有字真經，才又一一繼整，放在龍馬鞍上，取經回朝。

回到大唐，見過天子，皇上對他們多有嘉許。之後，四人歸入佛教，龍馬回本位。西天取經到此功德圓滿。

取經回朝／澎湖觀音亭／彩繪／ 2013 攝

# 民間故事羅曼史

民間故事當中最浪漫也最虐心的非「七世夫妻」莫屬，其原型前身是玉帝駕前的金童玉女（薛丁山和樊梨花也是，但，那是另外的故事了）。有一次玉帝宴請群仙，玉皇大帝一時高興，命令金童向群仙敬酒。金童敬到南極仙翁，一不小心把酒杯打破了，在一旁的玉女看到，「噗嗤」一聲笑了出來。玉帝覺得兩人有失體統，說他們兩人凡心已動，貶他們下凡輪迴，歷經七世磨難，前六次只能談戀愛，不能結合。等完成磨練再回天庭復職。說完便命令太白金星帶領兩位下凡投胎。

綜觀七世夫妻的情節，多以少女懷春，少男鍾情開始，等到兩人互表衷情，準備進入關鍵時刻，不是被天上派來的神仙搞破壞，不然就是以傳統禮教強迫他們分手。封建時代反對婚前性行為，凡有超越那條防線的，一般都以結婚收場。更嚴重的還會被處以極刑。若以今天觀點來

說，不免讓人覺得不可思議。

社會進步，人權高漲，一般來說，在社會底層仍有這樣的想法。身體自主權，不管今天還是古早，依然被社會約制。可是站在民主社會的現代觀念，兩情相悅，不違反社會觀感，不侵犯他人權益（人妻、人夫）還能被接受。但社會觀念，對女性仍比較嚴苛。七世夫妻的故事包括：第一世孟姜女與萬杞良；第二世梁山伯與祝英台；第三世郭華郎與王月英；第四世王十朋與錢玉蓮；第五世商琳與秦雪梅；第六世韋燕春與賈玉珍；第七世李奎元與劉瑞蓮。

其中出現七世夫妻的裝飾藝術作品，分別出自南投竹山連興宮、雲林東勢月眉月興宮、台南學甲慈濟宮等地。

可惜出現在台灣廟宇裝飾作品裡頭，七世夫妻的故事還未能找齊，只好另把「棒打薄情郎」和「三笑姻緣」納入，算是平衡一下情感淨化，避免整場戲齣從頭哭到尾，太過折煞人的精神。

不過，一般的愛情故事都只寫到進入洞房就結束了，後來呢？小孩出世了，夫妻之間的情感，有的也跟著出事。

在古代，男性出軌常在有了功名之後，而女性出牆在寂寞之間。情愛的事在華人封建社會的觀念之下，只許男人風流，不准女生自由。

現今的民主社會裡，婚姻制度反而不若男女朋友間的忠貞以對。什麼小三、小四，大量被網路和八卦新聞傳播報導的劈腿事件層出不窮。這也是本章節借民間故事對比今日世界，來看看過去對於夫妻情仇會怎麼呈現，又如何交纏，敬請讀者慢慢欣賞。

# 萬杞良與孟姜女
## （孟姜女哭倒萬里長城）

金童投胎在姓萬的家中，取名杞良。玉女降生在姓孟的家中。這時是秦始皇吞併六國之後，有大臣奏旨，說外族不斷侵犯邊境，最好建一道高高的長城防範敵人入侵。

古代，只要有大工程，常用活人祭告天地，在秦始皇的時代也有這樣的事情。可是萬里長城就要用一萬個人活埋當城基，怕影響民心太重，有大臣建議：「可發出海捕公文，找個姓萬的人來抵數。」又有人說：「最好找一個舉樑的人，更是萬無一失。萬民舉樑，同音同名的只要一個就可以了。」秦始皇一聽有理便准奏，立刻派人全國各地搜

補「萬舉樑」（萬杞良）。萬杞良的父親知道這個消息後，立刻叫兒子出外逃難。萬杞良逃到松江府，飢寒交迫，看到一座莊園大門半掩，想說不如進去求討一點東西止飢再做打算。

這座花園的主人，姓孟。孟家員外和夫人只生一個女兒，取名姜。大家稱她孟姜女。這天天氣清和，孟姜女走下繡樓來到花園賞花。看到一對蝴蝶穿花飛舞，一時興起，拿出團扇撲蝶，一不小心把扇子掉落水塘，叫喚

＊眉批：：會不會對男生的福利太好了？

丫頭又不見回音。看四周無人，天氣也炎熱，便脫掉衣服下去撈扇子。正好萬杞良走進花園，看到池塘邊放著女人的衣服，一時忘了自己還在逃難，竟然到處張望，想幫助衣服的主人解困。

孟姜女回望岸邊，看到太湖石後面有一名男人正四處張望，嚇得叫出聲來。萬杞良一聽，望向池中。兩人四目交接。在古早那時年代，未出家的閨女只要身體被人家看見，就要嫁給他。＊

孟姜女斷手棄汙 / 竹山連興宮 / 彩繪
/ 2013 年攝

洞房花燭夜，搜人的差役闖進，強抓硬拿帶走萬杞良。

孟姜女萬里送寒衣，到了長城卻被告知萬杞良因水土不服，早就病死了。

長城下，孟姜女哭到昏倒，醒來繼續哭，把一段長城給哭倒了。她發現很多白骨。卻不知道那塊是丈夫的，想到家鄉的習俗，滴血認親，咬破手指頭，用血去蘸，萬杞良的骨骸都被找齊了。

有蓬萊大仙指點，只要把枯骨按天地人排好背在身上，不出三年，枯骨化生，萬杞良就可復活。這件事被玉帝知道，命土地公去破壞好事，避免金童復活壞了功德。

土地公領玉旨變成一位老人。他跟孟姜女說：「要萬杞良快點活過來，每走三步就向上兜扯一下。」原來已生紅筋的枯骨，經過上下抖動，又化成白骨。不得已孟姜女只好把萬杞良埋了。

等到日後孟姜女騙過秦始皇為萬杞良披麻戴孝，祭拜亡夫之後，斷手棄汙（她曾被秦始皇拉著手講話，覺得已被玷汙），再投海自盡殉節。孟姜女投水之後，秦始皇派人下去撈尋，不見孟姜女的身體，只見白帶魚。那白帶魚就是孟姜女的裹腳布。孟姜女死後回到天庭告狀，要求土地公替丈夫萬杞良守墓。這也是民俗中，后土立於墳前的傳說之一。*

*眉批：這個故事後段，關於土地公守墳的故事，是小時候聽祖父講述的。而白帶魚的傳說，則來自學生課外課物《七世夫妻》故事書的童年回憶。

to be continued ▼

竹山連興宮 / 2013 年攝

## 廟宇
### 竹山連興宮

竹山連興宮位於南投，九二一大地震後，曾有重修，以屋頂變異較大。三川殿的對看堵有泥塑作品。廟前的一對石獅，公獅子曾被竊而複刻一隻擺在原位，2016 年年底被人送回，失而復得，一家團圓。複刻的公獅子則移到殿內繼續服務。

石莊老人劉沛然的門神，據稱由他開臉完成，盔甲由兒子劉福銀與孫子劉昌洲完成；另有落款陳炎增的作品還保留了幾幅。本文所介紹的「孟姜女斷手棄汙」，是劉昌洲的作品，作品呈現樸拙的趣味。

# 山伯英台

山伯英台，梁山伯與祝英台。

不管是歌仔戲還是黃梅調，都是讓人吟哦再三的愛情悲劇。有人把它和西方的《羅蜜歐與茱麗葉》相提並論，講的都是門第不相當，造成兩人愛情無法修成正果。但在《山伯英台》這齣由民間共同創作的文學作品，卻另有玄機。有人說它是東晉時代裡的愛情故事，也有人說它只是文人想像之下的風花雪月。但山伯、英台、四九、銀心，卻活在人們心中。

女主角祝英台，追求自由、巧扮男裝，爭取出外求學的機會。幸好祝英台的父母開明，同意英台到杭州求學。封建時代，

女子無才便是德，女性社會地位不彰。頂多只能在家當河東獅，偶而出幾個「妻管嚴」疼某大丈夫之外，想主張個人權益，透過出外求學增廣知識見聞，談何容易？

梁山伯、祝英台草橋結拜，一同在杭州的學堂讀書三年，還睡同一張床舖，彼此互相照顧，情比同胞兄弟更為融洽。同學們都以為他們倆是斷袖之交、龍陽之誼。祝英台想把梁山伯當成託付終身的良人，但在梁山伯心中卻沒把祝英台當女人，更沒把她當成情人，只把她當最好的兄弟。

有一天，祝英台在房子裡擦洗身體，被從外面進來的梁山伯看到。梁山伯發現祝英台的胸部怎麼那麼「偉大」，笑他說：「怎

麼賢弟的胸前像女人。」英台回他：「男人胸大有福氣。」梁山伯聽了也不覺得奇怪，不再掛心這一幕。

有人說梁山伯在談同性之愛？如果從這段劇情來看，梁山伯並沒這個傾向。梁山伯喜歡女生做一生的伴侶，所以千里趕赴祝家莊提親，想跟九妹結成夫妻。沒想到被馬文才捷足先登向祝家下聘了。*

梁山伯和祝英台，最後沒能結成夫妻。但是民間對兩位的生離死別非常喜歡。看他們從異姓金蘭的相知相惜、十八相送，到樓台會青年男女因為婚事無法結合的絕望，卻對彼此的愛戀掛心，看得觀眾淚眼朦朧。

這樣一件作品出現於廟堂之中，一開始讓寫作者驚訝，經過

好長一段時間，重讀《七世夫妻》才慢慢接受。如果用這件作品做為學生的健康教育教材，或許可被接受。透過它，認識男女天生的差異，又可教導兩性之間的互相尊重，再用禮俗約束彼此之間的距離。感覺上還頗合時下社會對兩性自由與人權教育宗旨。

＊眉批：根據小說所寫，馬文才長得也是人品端正，並不像戲劇般是一個無賴的花花公子。

英台獻乳／雲林東勢月眉月興宮／彩繪／2012 年攝

# 雪梅教子

第三世郭華與王月英、第四世王十朋與錢玉蓮之後，來到第五世的商琳與秦雪梅。

商琳命薄，為了秦雪梅害相思病，商琳的父親為了救兒子，叫丫鬟愛玉巧扮秦雪梅的樣子和他成親。商琳病中一見眼前出現了秦雪梅，原本病弱的身子居然好了七八分，兩人拜堂送入洞房完成婚事。

過沒多久，商琳認出雪梅是丫鬟愛玉去扮的，又氣又悲，氣的是秦雪梅無情，悲傷的是自己的痴心，讓父母懷做出這些事來。病重難治，不久就離開人世。

丫鬟愛玉，不久生下兒子，取名商輅，拜秦雪梅為母，稱她大娘。秦雪梅無日不思君，民間

有歌謠留傳。可從正月唱到十二月。除了寫情寫禮之外，也把民俗節慶也編入詞中，讓人認識傳統習俗。

「正月歡喜過新年，二月草青陳新雷，三月清明掃墓時，

雪梅教子／學甲慈濟宮／木雕／2013 年攝

四月春天後母面，五月綁粽划龍船，六月算來是半年，七月炎熱日頭燒，八月中秋慶團圓，九月重陽拜亡夫，十月深秋風透透，十一冬至人搓圓，十二年關漸漸近，家家戶戶覓過年。」*

話說商輅在秦雪梅教養之下，慢慢長大，進了學堂，有一天在學堂和人吵架，被同學譏笑是個沒父親的野孩子，跟人家打架後跑了回家。雪梅看兒子衣服破了，又滿臉淚痕地問他：「怎麼不讀書跑回家？」

商輅卻回說：「不管再怎麼用功讀書，人家還會取笑我沒父親，說我沒教養。認真讀書有什麼用？」

雪梅拿出一把剪刀，把已經接近完成的布「唰」的一聲剪斷。轉身告訴商輅：「讀書並不是為了別人讀的，持續用功將來才可成器。你這樣半途而廢，就像為家人織的這匹布一樣，就算送給人家，也做不成一件衣服。」可是商輅聽不進去，依然吵鬧不休。

秦雪梅看兒子怒目橫眉，對前來勸慰的祖父母衝撞無禮，拿了一條細竹，命商輅跪下向祖父母賠罪道歉。商輅氣盛不服，更加吵嚷，雪梅舉起細竹往他身上打去，再次要他跪下。商輅這時突然對雪梅大聲說：「別人的小孩打不疼哦？我又不是你生的，你幹嘛打我？有本事不會自己去生一個，你愛怎麼打就怎麼打！」

秦雪梅一聽，楞住了，手放了下來，坐回椅子上淡淡地說：「是了，別人的小孩我管什麼？以後要東要西我不再管你，隨你自由去了。」

商輅的阿公、阿嬤和愛玉一聽，慌了。自從家道中落後，親家織的這匹布嫌棄，不顧情面和世俗禮數悔婚；如果不是秦雪梅操持，老早就不像個家了。老人家趕緊過去勸解孫子商輅，把一切事由跟他說了一遍。商輅看大家都過來關心，情緒也慢慢平靜下來。問他阿公該怎麼辦？

「『負荊請罪』，求你大娘原諒，請她教訓。」

後來商輅考取狀元，衣錦回鄉祭祖；玉女這世功德圓滿，與金童回去天庭（金童等好久了），準備下凡第六世的磨練。

* 按：依台灣習俗重編唱詞。

# 金玉奴棒打薄情郎

秀才莫稽因為天氣寒冷，加上飢餓多日，昏倒在一座大房子前面。

白雪飄著，有人打開大門，好像準備迎接什麼人回來一樣，仰望遠方，不見人馬蹤影後又關上大門，正當大門即將關上，低頭看到門前梯階上好像有什麼動物趴在那邊，身上被白雪蓋住。

不仔細看還看不出是什麼東西，一細看才發現有人凍昏在門前。

「姑娘，妳要救他？」

「是的，上天有好生之德，我們七世都受人恩惠，沒道理今天有了力氣，卻見死不救。」

「女兒，他是個秀才，我們世代都是乞丐頭，如果能讓妳嫁個讀書人，將來得個功名，好歹

個讀書人，不必世世代代都叫人瞧不起。妳意下如何？」

「但憑父親作主就是了。」

「人品還不錯，也不算委屈你花容月貌。」

莫稽入贅乞丐團頭金家，與金玉奴成親。老丈人花費金錢想求來日，改換門楣；窮秀才要一個當下活命，委屈自己的名聲。兩邊都在投資，只有新娘無奈。

為自己不能決定自己的將來而嘆息。但她還是想辦法替丈夫撐起面子；拿出錢聘請教席教他讀書，鼓勵他參加各項詩會，與地方的文人聯誼，增廣人脈。莫稽進京赴考得到功名，回到金府報喜，金團頭高興得大辦宴席請眾家乞友歡宴。「咱乞丐頭的女婿作官了，真是好威風哦！」說的人真心，為頭兒歡慶，但聽在莫稽的耳裡，卻非常刺扎。

紅鸞禧 / 北港朝天宮 / 陳壽彝畫 / 彩繪 / 2006 年攝（被照明設備所遮，不易看出全貌）

莫稽受命任官，帶著妻子金玉奴上任。船，在水上搖來擺去；他的心同樣也盪來晃去。誰不婚入贅偏偏去和一個乞丐結親，生了兒子也是乞丐的外孫。罷了。

黑夜中「噗通」一聲，好像有什麼東西落水。老爺命令開船，說要趕著上任。船主和艄公船夫拿到賞銀，說是連夜趕渡的船資；個個心裡有數卻不說出口。

而莫稽終於和一個大官結了親。洞房花燭夜。莫稽喝了些酒，走進洞房。才進門，丫鬟、老婢拿著棍棒像落雨般向他打來。「薄情郎、負心漢、殺千刀的，路旁屍腳骨大小支。」夾雜著怒罵聲朝身上不留情的揮下。

「住住咧！倌人，新郎倌，舉目看看。你的官家千金新娘子是誰？」

「啊！鬼啊！」莫稽一看新娘子是被自己丟入河裡的金玉奴。

「薄情郎，你是讀書人，你難道不曉得世間人，雖然數著「良賤」二字，怎麼算也算不到乞丐頭上來。乞丐只是沒錢，身上卻沒什麼瘡疤。春秋伍子胥逃難吳市吹簫乞食；唐朝鄭元和後來富貴發達，薛平貴……人重向上，水下流。而你只求官運仕途高昇，卻讓你那人格往下流嘛？」

「岳父、岳母，小婿知錯了，請泰山、泰水替小婿向新娘求情吧。」

「這我們沒辦法，要求，得你自己去。不然房門一關，好！你們小倆口在好，我們徒惹是非；自己的幸福，自己去求吧。」

金玉奴棒打薄情郎／淡水清水岩／磁磚壁飾／2013 年攝（已重修消失了）

# 五子奪魁

這個五子奪魁要講的故事，不是大家熟悉的「竇燕山教五子名四揚」，它原來與王母娘娘的蟠桃大會有關。

宴席之中說不盡一片詳和。

眾仙家各展奇珍，獻上滿身技藝，博得王母歡喜無限。

這時仙子通報，南極仙翁前來賀壽，王母立即宣進。眾仙看他手中卻無一物，好像是空手到兩串蕉？只看他不慌不忙，將沉香拐上那個斗大的桃子取下，雙手奉上，口中宣稱：「賀壽來遲，望王母玉駕恕罪。」

「仙翁，何罪之有，請坐。」

一旁蓬萊群仙看了直笑，問仙翁：「今天是王母娘娘蟠桃成熟佳期，這蟠桃三千年開花，三千年結果，又三千年才成熟，

光是一熟就要九千歲的光陰，您老帶來這小小一顆『壽桃』，不知道有何奧妙之處。」

好個南極仙翁，也不急著回答，就向王母上稟：「啟稟娘娘，這顆仙桃非凡品，今天也不是要來跟壽星搶光彩。只因我師元始天尊的三十三天紫霄宮中，後方桃園中生就此桃，一萬年開花，萬年結子，萬年成熟。單一等要吃它，得費三萬年才看它功果圓滿。今家師特命小神帶來，向王母娘娘賀壽，請王母娘娘與眾仙一同品嚐這萬載難逢的仙果。」

大家聽得如醉如痴，心裡想著要能吃上一口，準能脫去塵俗，一舉成仙，免受紅塵之擾。

「那就請仙翁取刀來分與眾仙賞用。」王母娘娘連忙止住，「且慢，此桃仙姿天賦，五行不受。

五子奪魁／汐止拱北殿／彩繪／2013年攝

一日受五行輕觸，仙氣頓失變成凡物。今向王母商借頭上玉簪一用。玉簪為石之精，具有靈氣，以靈器觸動仙氣，此桃自能按貴賓之數，分成數份，讓每位貴賓得嚐嘉果。」

王母聽完立刻命仙子們點起在座的仙家，共得四萬八千之數；並把髮上的玉簪取下交給南極。南極拿過玉簪，卻不見下手分開仙桃。他扯了嗓門對大家說：「仙桃桃核中，有五個小孩，等我把桃果分派之後，再用玉簪一剗，他們就從核中迸出來。」

眾仙一聽，個個面露疑雲，卻又不便提問。大家靜靜望著他手中的玉簪，慢條斯理躍上空中，鼓了一口氣往仙桃吹去。那顆斗大的桃子，忽然間變成一丈大的仙桃。仙翁把玉簪在蒂上輕輕一撥，剎那間，擺在眾仙案上晶瑩剔透的果肉。氣味芬芳，香氣四溢。直把整個瑤池宮，薰成一座醇香的仙境。

眾仙一邊吃起仙桃，一邊看南極仙翁變把戲。仙翁再把玉簪指向桃核。忽然間桃核似有靈力，晃了一下，「啪」一聲！核開，五個小孩從裡面跳出來；一個稍大的，手中抓著一頂金縷織就的二郎盔，在手中舞著。其他四個一起圍上要搶那頂盔。你推我搶，四名小的看得不到手，使個眼色，兩個抓腿兩個扯腳。把那個大的抱著，就差一個勾手就搶到的時候，只見那個大的，兩腳一蹬甩開兩個小的，雙手一甩，也把另外兩個掙脫，朝南天門外衝去竟然下凡投胎而去。另外四名看著大的下凡去了，也跟在後面追下凡間。大的那位就是後來的梁顥。其他四名日後也都同榜高中。

to be continued ▼

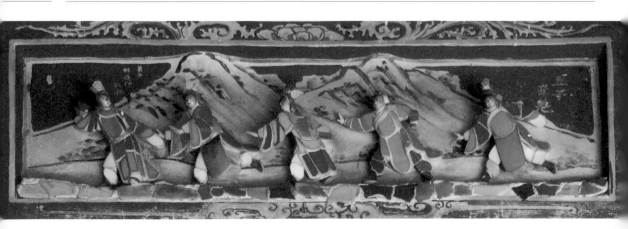

五子奪魁／雲林斗六復天宮／剪黏／ 2013 年攝

# 唐伯虎點秋香

江南才子唐寅字伯虎，也稱他唐解元。唐伯虎能詩能畫，因仕途不順，以畫維生。唐伯虎的畫很受歡迎，但他卻有文人的傲氣。眼高於頂的富豪人家，他不喜歡攀搭；高捧著銀子到他門前等候的，只要他看不順眼，連根筆毛也不肯提起，丁點墨也不願落紙；但對於志趣相投的，不管有沒錢沒，喜歡了就送給他。

有一天唐伯虎在船上看風景，看到一艘官船划過眼前，船上一位女子長得眉清目秀，剛好也抬起頭來看到唐伯虎，兩人四目對望，忽然間女子噗嗤一笑之後縮進船艙裡去。唐伯虎被他這一笑，整個心，差點溶化了。

「船家，那艘官船是哪位大人的你可知道？」

「哦，那是華太師家的。」

「追上去，加錢。」唐伯虎望著前方的大船在小船上乾著急。

船家見唐伯虎這般著急，便說：「這位相公，不用急，他們肯定會在前方停靠過夜；你也得上岸休息，咱們明天再繼續跟隨。」

唐伯虎在這小鎮上打聽到了，原來是華太師的夫人，帶著家人奴僕到廟裡行香回程，唐伯虎眼睛閉上全都是那女子的影子。唐伯虎把自己賣身在華府。華府丫頭奴僕眾多，都半個多月了，還沒看到船上那位美人。

正當他望著樹梢看鳥的時候，忽然間一聲熟悉的笑聲奪耳入心。「喂！你是新來的奴才華安

唐伯虎點秋香 / 新竹城隍廟 / 郭秋福作 / 交趾陶 / 2016 年攝

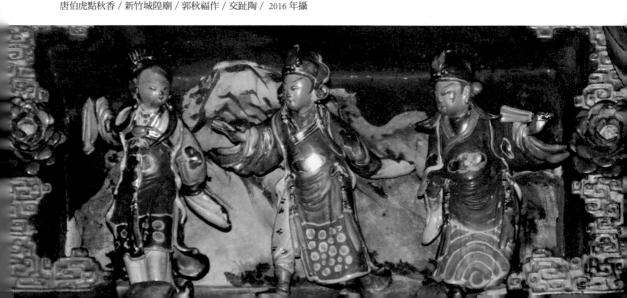

唐伯虎點秋香 / 新北市中和福和宮 / 2012 年攝

三笑姻緣 / 台南學甲慈濟宮 / 2013 年攝

# 鑑賞

## 三笑姻緣

才子唐寅字伯虎，在民間匠藝作品裡面，算是一名風流而不下流的書生。在剪黏、交趾陶和木雕、泥塑等工藝裡面，偶而能看到唐伯虎的故事。

有時以兩生一旦，如果是雙生的話，一個飾演祝枝山，另一個演唐伯虎。而小旦不一定只有一個，像萬華龍山寺的就出現三個小旦，兩個小生。看他們的動作決定演秋香或是其他的丫鬟冬香或春香。點秋香，當然是眾多女子裡面，由唐伯虎點選一名，娶回家當老婆囉。

唐伯虎點秋香 / 台北市大龍峒保安宮 / 2009 年攝　　唐伯虎點秋香 / 台北市萬華龍山寺 / 張添發作品 / 交趾剪黏 /

嗎？

「我，我，妳，妳是？」

「我是秋香。你有點面熟。」

「不熟、不熟。」

「太師在叫你，快去。」

太師知道新進的僕人華安，能寫能畫，給他在書房裡教兩位公子讀書，同時，把對外的文書也請他代筆。

「華安，你典賣自己在我府中為奴，卻不要銀兩，可有什麼特別的道理？」

「大人，我華安自幼無父無母，是叔叔把我養大，教我識幾個字。如今叔父別世，剩我單身一人，只求頓溫飽，他日如果老爺不嫌棄，賞個丫鬟給我當老婆，就是奴才的福氣了。」

唐伯虎在華府打聽，秋香原來是夫人的四個貼身丫鬟之一。

太師對這個華安覺得好奇；明明很有才華，卻自願委身在府中為奴。但華安做得安安分分，又是自己文書上的得力助手，也就沒再把這件事放在心上。

夫人對老爺問起：「那個華安的觀音相畫得真好，想賞他個什麼東西好呢？」太師這才想到當時華安曾說過想討老婆的事說給夫人聽。兩人商量之後選了一個好日子，決定給唐伯虎選老婆。

「老爺，夫人，這些都不是我要的，還有其他丫鬟嗎？」

「難道他曉得還有貼身的，沒站出來？」夫人心中暗忖著，卻也將貼身丫鬟都叫了出來⋯⋯

「春夏秋冬四位，都到前廳來吧！」

秋香一見唐伯虎又笑了。

「秋香，你為什麼每次看到我都會笑？因為我帥嗎？」

「相公，第一次是因為，你的臉上有墨。」

「第二次呢？」唐伯虎接著問。

「你只顧著看樹上的鳥，卻沒發現鳥拉屎在你頭上！」

「第三次，為什麼剛剛你又笑了？」

「我一見你就笑，你那翩翩風度太美妙。」

「等一下，這好像是一首很久以前的流行歌，你怎麼會唱？你幾歲了？」

「奴家⋯⋯」

「等一下，你不要再說了。我怕我沒辦法接受事實！」

# 紅鬃烈馬
## 薛平貴與王寶釧

「身騎白馬走三關,改換素衣回中原,放撒西涼無人管;思念三姐王寶釧。」

薛平貴出身無人知道,只知道他是一名乞丐,四處向人求乞渡日。有一天來到相府王允家門前,遇到王家三千金拋繡球招親,薛平貴愧於自己的身分挨在角落,不有非分之想。

哪裡知道鍾馗為證,魁星爺作媒,把一顆繡球打在薛平貴身上。薛平貴彎腰撿起準備還給三小姐。家丁一看,繡球被一個長相清秀的年輕人,拿在手上揮舞。人多吵雜也聽不清誰講的話,直喊著:「姑爺!姑爺!」便把薛平貴帶入府中。

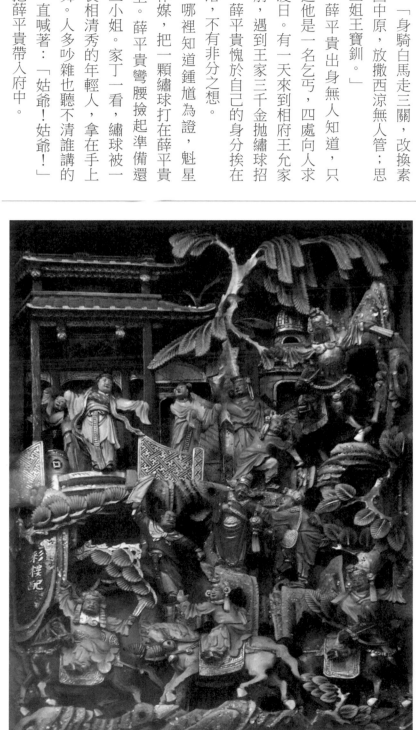

彩樓配 / 台南麻豆代天府 / 木雕 / 2010 年攝

薛平貴沒見過官家廳堂，一進大院就被四周的富麗堂皇給嚇呆了。「怎麼有人那麼有錢，一張椅子能坐就好，還雕龍雕鳳？」

「喂！你是誰？做什麼的？」拿著小姐的繡球做什麼？」

被這麼有心的話一問，薛平貴原本單純的心被激起波浪，「不是拋繡球招親嗎？繡球落在誰的身上，誰就是小姐的夫婿。」

「你還沒回答老爺的問題，你是誰？在做什麼？」

「我叫薛平貴，求乞為生。」

「啥！乞食！」

「你們又沒說乞丐不准參加。」

「這個、那個……這樣子，我用二十兩跟你買回這顆繡球，好不好？」

「不好！」講話的人是相府三千金寶釧。「爹爹，彩樓招親已經是滿城百姓皆知的事了，女兒姻緣天定，請父親答應。」

「妳當真要嫁給一名乞丐？」

「爹親，不怪你。誰說乞丐就沒出頭的日子？」

「妳堅心嫁給他？走出了相府大門，就不要說你是相府的千金小姐。」

「請受不肖女拜別。平貴，一起拜別你岳父大人，咱們回家去吧。」

「哪裡有家呀？窩身在寒窯裡頭的乞食漢，四處為家。」薛平貴回她。

「罷了。嫁雞隨雞飛，嫁狗隨狗走，嫁到乞食背加志斗。走吧！」

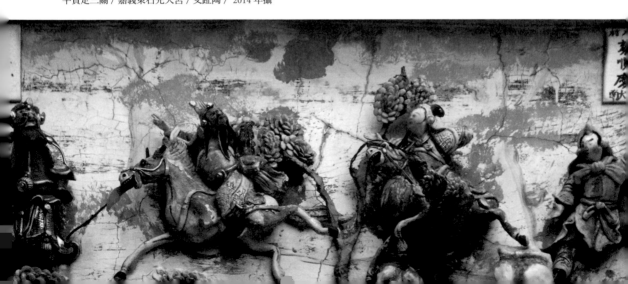

平貴走三關 / 嘉義東石先天宮 / 交趾陶 / 2014年攝

薛平貴後來從軍，不幸卻被連襟魏虎所害，將他綁在紅鬃烈馬之上，馬尾點火，使得薛平貴入西涼，經過十八年。

薛平貴身騎白馬過三關（那匹紅鬃烈馬呢？西涼馬多，老早換掉了），終於來到武家坡寒窯前，看見中年婦女採著野菜，貌似王寶釧，薛平貴怕寶釧心有變遷，就來戲弄王寶釧；王寶釧一怒，關起寒窯之門，王寶釧不認得薛平貴，畢竟事隔十八年，面容早有些變化，昔日白面書生薛平貴，如今已是留有鬍鬚的中年漢子。

「懷疑我不忠，怕我交男朋友，都沒說你娶細姨！臉上還長出鬍鬚。越看越不像我心愛的小鮮肉，薛郎，薛平貴。」

「娘子，你去拿鏡子照照自己吧。」

「鏡子，有什麼好照的？」

「說我長鬍子，妳的臉，也不是青春少女二八佳人嬌模樣了。」

「等一下，我去照水影。完了，我的青春一去不復還。平貴，和我回相府。去跟魏虎算帳。」

「對對，也該回去給我岳父大人看看，英雄不論出身低，將相本無種。只要努力，機會來時，乞丐一樣可以當大王」。

「什麼？當大王？」

「是啊，如今我已經是西涼國的國王囉！而你就是王妃！」

薛平貴回窯／斗南石龜感化堂新舊廟／彩繪／2015年攝

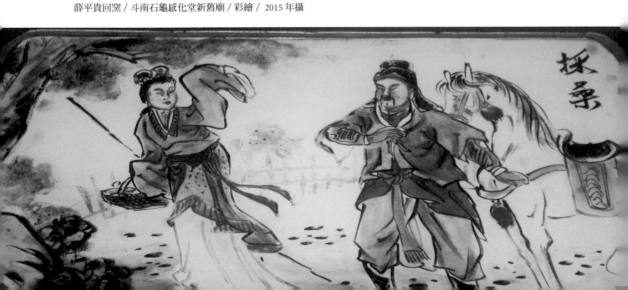

# 孟麗君脫靴

孟麗君在台灣歌仔戲迷的心目中，占有重要的地位；說的是孟麗君女扮男裝擠身朝庭的故事。

孟麗君才貌雙全，有兩家的青年才俊同時前來提親，孟麗君的父親孟士元難以決定，最後舉辦射箭比武招親。皇甫少華技高一籌勝過劉奎璧。劉奎璧一心要娶孟麗君，用計火燒小春樓，劉奎璧的妹妹燕玉，知道父兄陰謀，通知閨中密友麗君，麗君女扮男裝逃走。*

後面又發生劉家誣告皇甫家通敵，皇甫一家差一點被皇上抄家。幸好此時的孟麗君考中狀元被皇上重用，舉為丞相之職，替皇甫家洗去冤枉，讓皇甫家官復

原職，而皇后也是皇甫少華的姐姐（原來是姻親）。

丫鬟蘇映雪代替孟麗君嫁劉奎璧，卻也逃婚跳水自盡，被救；救命恩人將她收成義女，救她的恩人也是朝庭命官，為求榮耀，請旨賜婚，和新科狀元酈明堂（由孟麗君化名）結為夫妻。小姐和丫鬟相認，蘇映雪替小姐隱瞞身分。兩人約定日後找到皇甫少華時同配一夫。

皇甫少華受酈明堂推薦，帶兵攻打番邦獲得軍功。凱旋之後拜酈明堂為恩師。皇甫少華對眼前這位恩師酈明堂感到火燒豬頭，面熟面熟。遂邀請麗君過府，指著孟麗君的畫像，懷念亡妻。

孟麗君聰敏，一下子就識破他的陰謀，找到機會，佯怒制止皇甫少華，皇甫少華失望之餘，再向

孟麗君招親 / 宜蘭羅東奠安宮 / 木雕 / 2010 攝

孟府擂台招親局部 / 雲林縣水林蕃薯厝順天宮 / 木雕 / 2006 年攝

＊眉批：他們真的誤會孟麗君了。

岳父孟士元請教。孟士元再出計策，想用親情感動孟麗君認母。

＊

孟麗君過府探望生病的孟夫人，情急之下麗君認母。皇甫少華和孟家以為如此天賜良機，決定奏明聖上，讓孟麗君改換衣裳，寬赦欺君大罪。酈明堂確在朝堂上怒責兩人汙辱朝中大臣；皇上看過圖像，心裡也覺得有像，但是此時卻對愛卿酈明堂產生愛戀之意，想收她進宮，遂降旨：「日後不准再對酈丞相無禮，否則按律問罪。」

皇上賜宴上林苑，皇帝用話調戲丞相酈明堂。皇帝指著壁上的圖畫要酈丞相解讀，也算是一種隨堂考試。

歌仔戲的舞台上，酈明堂憑空唱出春夏秋冬四季景色配以四個美人的歷史典故：

春遊芳草地配昭君出塞。
夏賞綠荷池是木蘭從軍。
秋飲黃花酒范蠡獻西施。
冬吟白雪詩文君與相如。

孟麗君每唱完一段，皇帝會提出反問，暗示孟麗君男扮女裝的身分。孟麗君就必須急智反應回答，一來要悍衛臣子的尊嚴，又不能冒犯皇帝的威嚴。＊在這齣歌仔戲中，特別是木蘭從軍這一段，最能讓演員針對兩性議題去發揮。這個要靠演員的默契和腹內才華，才能讓觀眾看得如痴如醉。

這齣戲到後面，還有皇太后出面，賜酒灌醉孟麗君，命人脫去她的朝靴驗看。證明她的身分，然後再從皇上的手中救出孟麗君，同時賜婚皇甫少華和她與蘇映雪，喜劇收場。

＊眉批：有點像職場上被性騷擾的味道。

孟麗君脫靴 / 台中科博館內高雄茄萣萬福宮舊材重組 / 彩繪 / 2013 年攝

忠孝節義

說戲曲

民間戲曲傳播力快，當然這是指電子媒體流行以前的事情。而這些故事隨著民間信仰的需要，和庶民一同度過每個節氣。

戲曲傳達忠孝節義的教化功能，同時背負民間文學和藝術。多少青春少男少女的情愫被戲台角色激起連漪。

恩怨情仇，好人死在先，壞人死後面。激勵身在困境中的人們，再忍一下。下一刻就是揚眉吐氣的時候。

申生被害；重耳出走；孫臏裝瘋脫禍。經過一番磨鍊，報仇血恨，誰說上天註定的事情人力不能抗違。看孫臏為孝逆天力阻秦始皇併吞六國，如何讓觀眾寧可帶者餓肚追劇。欲知結果如何？請看下回分曉。讓一群死忠的戲迷從東莊追到西莊，又從南莊到北莊，然後等明年再來一次。重看再看，每回都讓人有新的體會。

包公案，是很多人愛看的公案戲。審烏盆，斬世美，狸貓換太子；楊家將一齣又一齣，大破天門陣，小孩都能掌帥印；穆桂英敢為愛向六郎嗆聲，丈夫給不給救？不給救，先死你，才死我！老令婆邊哭邊唱血戰金沙灘，賺人熱淚；狄青一幅人面金牌，和八寶公主的美滿姻緣，不像七世夫妻那麼悲慘。偏偏遇上對頭冤家龐太師，也算夠苦的。

戲曲雖然精彩，但有的其實是侵犯別人的國土。沒辦法，弱肉強食，就看誰的拳頭大。只有薛平貴當起兩國的國君，兩國人民還能安居樂業。咦！都是戲啦。而這些戲都在各地宮廟的上上下下、裡裡外外扮演著，等待有閒情的香客與鄉親抬頭尋找他們。

# 慈母惡婦心——

# 驪姬之禍

春秋時代，晉獻公寵愛驪姬，驪姬生個兒子叫奚齊，十一歲。獻公對幾個兒子一視同仁，並沒說對哪個特別好或特別討厭；那個時候，都以長子為王位的第一繼承人，稱為世子。晉獻公的世子，是他和齊姜生的，名為申生；第二個小孩是重耳、接著有夷吾，另外還有驪姬的妹妹和晉獻公生所生的卓子，九歲。

驪姬想叫晉獻公廢去申生世子的地位，立自己的兒子奚齊，卻一直找不到機會。驪姬和一個名叫優施的優人（伶人）私通，她把心事向心愛的他傾吐，優施便獻出計策。

驪姬跟獻公說：「我想念世子申生，請獻公將他召回來，給我看看。」

申生奉召回宮，先去參見父皇，然後再去找後母驪姬。驪姬設宴款待申生，把他留在宮裡過一夜。第二天驪姬卻對丈夫晉獻公說：「世子申生看我風姿猶存，對我調戲。我反抗他，他卻說總有一天這個國家就是我的，父親的妾，也將被我接收。」

獻公不相信驪姬的話，驪姬繼續說道：「不相信的話，你明天躲在高樓上，我把世子找來，他看到四下無人時便會露出本性，你自己看便會知道。」

第二天早上，驪姬在頭髮上抹蜂蜜，世子申生聽驪姬傳喚，想起前一天的事情，心裡不安，卻不敢不去。兩人在花園見面，申生保持一定的距離和驪姬講

子申生，請獻公將他召回來，給我看看。不久，驪姬看到蜜蜂在頭上飛舞，自己不用手揮趕，卻叫申生幫忙。

獻公遠遠看去，看到申生雙手揮舞，驪姬似乎驚恐地抗拒，速速逃離現場，申生從後面追趕，直到驪姬進入宮裡才停住腳步。

晉獻公很生氣對驪姬說：「這個畜生！想不到居然對妳這麼無禮，我一定要把他賜死才可以。」這時驪姬反而阻止晉獻公，說：「千萬不可，君王這麼做，會讓群臣以為是我的問題，才讓君王做出殺子的惡事；現在只要讓申生回去他的封地，就沒事了。」

申生回府之後和家臣說起這件事，家臣勸他趕快回去封地，避免受人陷害，才在商量的時

候，父皇的旨意就到了，要他馬上回去封地。

驪姬知道優施的計謀已經成功第一步了，接著又使出第二步。她把申生送回祭拜生母齊姜的胙肉，放了七天之後，再抹上毒藥，然後假意在晉獻公要吃之時出言阻止，用狗去試肉，死；叫奴僕吃下，也死。

獻公降旨要召申生回宮。申生和臣子說：「這次有死無生了。」臣子勸他回宮向獻公說明內幕。申生卻說：「不可以，父皇寵愛驪姬，不可一日沒她。再說父王年紀也大了，為人子者，不能奪父母所愛，甘願一死以盡孝道。」回去之後果然被賜死。

申生死後，驪姬想起和申生感情很好的重耳，怕他替申生報仇；又搖動枕邊絃，叫晉獻公召

回重耳，想找機會害死他。而重耳聽到大哥申生的死訊，在眾人的勸說之下逃出晉國。

申生死後，重耳逃走，晉獻公年紀老了，把王位傳給奚齊。但是群臣之中，有人擁護重耳，替申生不滿。奚齊登基沒多久後，晉獻公都還沒下葬就被殺死；連驪姬的妹妹所生的卓子，準備接替王位的九歲小兒，也被摔成肉餅。

驪姬，她的情夫、兒子，和她妹妹的兒子

爭權之禍。

晉重耳出奔列國 / 台北市士林慈誠宮 / 石雕壁飾 / 2007年攝

巧計害申生 / 彰化埤頭合興宮 / 吳永和畫作 / 彩繪 / 2006年攝

# 重耳出奔
# 晉文公堅守信義

重耳奔走於各國之間,有的不想介入他人的家務事、有的怕惹上麻煩,婉拒了他們。

晉國在晉獻公死後傳了四世,這時的晉文公重耳,已經在外面流浪了十九年。但他的名聲卻沒因為逃亡而有所損害,不少臣子還是忠心的追隨著。重耳逃到衛國時,斷糧缺食,大家都餓得頭昏腦沉,連野菜也找來吃了,還是沒辦法填飽肚皮。

這時重耳忽然想要吃肉,但這時候連野菜都快找不到了,哪裡還有肉吃呢?過了不久,介之推端了一碗熱騰騰的肉湯來,重耳一聞,香氣十足。餓了幾天的肚子,聞到肉的味道,忍不住吞

了幾口口水,端著肉湯就吃了起來。三五口狼吞虎嚥把一碗肉吃完,將湯喝乾。問介之推:「這麼好吃的肉,是去哪裡要來的?還有嗎?」

「主公,你不要問;想吃,晚點微臣再去想辦法。嘶!」

「愛卿,你怎麼了,你好像受傷了是不是?」

「沒、沒、沒。」

「你臉色發白,你的腿怎麼滲出血來?」

介之推咬著牙忍痛不語。

「你,割了腿上的肉煮給我吃?」

「請主公賜罪!」

「天啊,怎麼讓我做出這樣的事情啊!」

晉文公回國之後,大封有功的群臣,獨獨遺忘介之推;介之

介子推割股救主 / 崙背開山宮 / 彩繪 / 2013 年攝

推留書「不言祿」，帶著母親到綿山隱居，晉文公派人去請他下山，都被他拒絕。晉文公下令放火燒綿山，想把介之推逼出來，但火熄了，人卻沒下山。晉文公派人上去找，只找到介子推母子擁抱在一起的屍體。

晉文公非常悲傷，下令全國每年介之推的忌日，都不准燒火煮食，做為吊祭介之推的忌日，這一天是農曆的三月初三，民間稱為「舊清明」。

到今天台灣還保留在節氣當中的民俗。這個故事，有人說是清明節吃潤餅的由來，但也有學者說不是。＊

除了這件事情之外，還有一句「退避三舍」和重耳逃亡的故事有關。重耳逃到楚國，楚國國君看重耳仁義又有大志，心裡非常喜愛，真心想幫助他。他高興

的問重耳：「你將來必有大成，到時你要怎麼回報我啊？」

重耳想了想說：「國君您什麼都有了，再貴重的報答，也不能增加您的身分和地位。這樣子，天下紛亂，也許有那麼一天，兩國相爭的時候。那時，我一定『退避三舍』，等您們準備好了，我們再決戰。」

日後果然兩國對敵，晉文公主動退後九十里（一舍三十里）再安營紮寨。這次晉國大勝楚國。

＊眉批：一般的台灣人以熱食為主，但這天卻有潤餅，用餅皮包著各式精緻製作的食物一起吃。切成絲的豬肉、雞肉，大麵經過滾水燙過拌過油再下鍋炒過。灑上糖粉和花生粉，再依個人口味加上其他的材料，捲成一圈，雙手捧著吃。

重耳守諾退避三舍 / 高雄沙多宮 / 彩繪 / 2013 年攝

# 孫臏出世與隱遁

孫臏（本名孫賓）與龐涓一起拜鬼谷子為師，學習兵書戰冊。師兄弟兩人約定，有書同讀、有福同享；龐涓發誓：「如有違背願被五牛分屍。」孫賓則說：「假如做不到要受萬蟲穿身而死。」

有一天，師父鬼谷子跟兩個人說，誰能讓師父從洞裡走出洞外，就可以出師下山，一展才華。

龐涓走到洞外又走回來，跟師父說：「弟子愚昧，想不出來有什麼方法請師父自己走出洞裡。現在弟子在山洞外面，發現一株以前沒見過的草，想請師父去幫我看看。」鬼谷子回他：「你這招太淺了。」孫賓，換你說說看。」

「師父，你已經在洞外了。但我還不想下山。想繼續跟在師父的身邊學習。」鬼谷子先讓龐涓下山；孫賓送行，龐涓對孫賓說：「等我有好的發展，一定推薦師兄下山大展才華。」

孫賓留在雲夢山繼續努力，鬼谷子把《孫子戰冊》拿出來，給孫賓看了三天再收回去，但是孫賓已經都學會了。這事情被龐涓知道，寫信說給孫賓說：「已經推薦師兄給魏王。」要孫賓下山。

孫賓也去摘一朵花進來，替他的前途占卜一下。之前龐涓要離去之前也是一樣，那次龐涓拿了一枝被自己摘下，卻沒立刻拿進洞

外走進洞中，請師父到洞外，洞外走進洞中，請師父到洞外，但是有能力讓師父從洞裡走出洞外，但是有能力讓師父從洞裡走出洞外，然後對他說：「孫賓，你有什麼方法讓我走進洞裡呢？」

我再說出方法來。」鬼谷子真的就走出洞外，然後對他說：「孫賓，你有什麼方法讓我走進洞裡呢？」

孫賓請示師父，鬼谷子叫他的人告訴他：「龐涓要你寫兵書，當你寫好的時候，就是你死亡的日期。」孫臏這才醒悟龐涓不是好朋友。

「怎麼辦呢？」這時他想起師父的錦囊，打開一看「詐瘋

裡，已被日頭晒萎的草花。鬼谷子占說：「鬼字和萎字相合是魏。」預言他將在魏國受到重用；今天孫賓從花瓶中抽出菊花又放回去，以菊為物請師父占下。鬼谷子眉頭一皺：「孫賓，我為你重新起名，將賓字改為臏，孫臏。為師這裡有錦囊一個，在你進退兩難的時候再打開，或許能救你一命。」

孫臏來到魏國，受到龐涓的照顧；龐涓怕孫臏取代他的位置，處處蒙上欺下，害孫臏被挖掉膝蓋骨還黥面，然後又假惺惺拐騙孫臏，讓孫臏以為他是好人。最後被關進牢裡，牢裡看守他的人告訴他：

魔」。孫臏裝瘋逃過死劫，被人救出魏國。孫臏被救到齊國，受齊王重用，孫臏自知雙腳不良於行，不願擔任主將，甘為軍師，為將軍田忌與大王運籌帷幄。

龐涓帶領魏國大軍侵犯韓國，韓國向齊國求援。齊王聽從軍師的意見，答應救韓卻遲緩出兵，等魏國打了幾次勝仗之後，孫臏才請齊王發兵攻打魏國。龐涓得到消息，帶兵回國抵抗齊軍，韓國解除危機。

龐涓帶兵和齊軍作戰。孫臏用「減灶法」欺騙龐涓，引誘他兵走馬陵道。在馬陵道上龐涓中計受傷，自知無法脫困，自刎而死。

孫臏幫齊國打敗魏國，殺了龐涓替自己報仇之後，不願為官，向齊王要了一座山，隱遁去了。後來在秦始皇併吞六國行動中，受卜商聘請，再度下山，幫忙燕國抵抗秦國侵略。

孫臏下山 / 嘉義東石先天宮 / 彩繪 / 2014 年攝

孫臏佯瘋脫禍 / 北港朝天宮 / 彩繪 / 2017 年攝

馬陵道 / 大屯大安宮上帝公廟 / 彩繪 / 2012 年攝

# 孫臏下天台

孫臏來到天台山天台洞隱居，不管風塵俗事。

秦國贏政即位，為了統一天下，拜王翦為大將軍。這個王翦是上天雷神普化天尊降生，奉玉皇上帝敕旨、千佛牒文投胎，拜海潮聖人為師，學有法術，能在千軍萬馬之中用飛劍取人首級。

秦國大軍踏破趙國關口界牌關。燕國國君接到趙國求救，命令孫操領兵前往界牌關抵抗秦兵。孫操是孫臏的父親，孫龍、孫虎是孫臏的兩位哥哥。孫操父子抵擋不住秦師攻勢，三人同赴陰曹，死了。

孫操父子屍體被運回燕國，燕王的妹妹，燕王公主，也是孫臏的母親，哭得死去活來。燕國連戰連敗，燕國國君燕昭王向齊國求救。燕國公主，後稱燕丹公主，她寫了一封信，要孫子孫燕拿著，向齊國討到救兵之後，再到天台山天台洞請他叔叔孫臏下山，為父兄復仇。

孫燕，命中註定有三年的皇帝運，因此有元神金龍護體，面對王翦飛劍也能全身而退。孫燕帶著家將班豹，懷著書信衝破重重危險來到齊國，齊國為了唇齒之要，同意出兵救援。但對於孫臏人在何方，卻無人所知。

這時老臣卜商步出朝班啟奏：「亞父孫臏離開之時曾留下一封書信，說日後會有人來找他。果然他姪子──孫燕到來，亞父真的是未卜先知。老臣願意和小將軍前去聘請國師下山解危。」

卜商和孫燕帶著班豹來到天台山，卻找不到天台洞。幸好有得道的修行者金眼毛遂暗中相

卜商天台聘亞父 / 元長鰲峰宮 / 石雕壁飾 / 2013 年攝

助。這個金眼毛遂最是看不慣人間不平事，只要有人被欺負，不論如何都會想辦法伸出援手。

天台洞裡，孫燕拿出燕丹公主的書信。孫臏拆開一看。大喊一聲：「母啊！」便昏倒了。經過推拿喚救，才醒過來。可是他卻沒說要下山為父兄報仇。「天意如此，秦始皇吞六國，王翦奉旨投胎輔助真命天子。這怎麼能和他對抗呢？想當時商紂當滅，西周當興，縱有忠心耿耿的聞仲聞太師，和一班海外能人都無法逆天而行。單我一個孫臏，怎麼能和秦皇對抗，抵擋雷聲普化天尊投胎的王翦！」

孫燕聽完後垂淚，喃喃自語：「阿叔不替小姪報殺父之仇，我沒話可講。可是我祖父，您父親的仇，難道您也不報嗎？」孫臏無話。

「說什麼修道人慈悲為懷，我看是修道人最無情無義。」說話的是孫臏的徒弟李叢。

「你說這是什麼話，師父是這樣人嗎？我這下山，不只是七死三災，到時誰來救我，救滿城生靈免受塗炭之苦呢？」

「嘿嘿嘿，只要廣文仙子下紅塵，有什麼事情，我金眼毛遂一定不會袖手旁觀；拚死拚活也要把你從閻羅王那裡搶回來。」

這時金眼毛遂跳出來說話。

「善哉善哉，貧道就是在等你這句話。」

「我、我、我……」

「不用你，不用我，我早知道這是你幫孫燕和卜大人找到天台洞的。」

孫臏下天台，經歷誅仙陣、金沙陣，和秦兵經過多次交戰，金眼毛遂多次救援。才讓孫臏完成忠孝大願，但這些都是後來的事了。

孫臏被困金沙陣 / 雲林東勢鄉賜安宮 / 石雕 / 2007 年攝

# 孫臏爲孝逆天阻秦兵

孫臏下天台用仙術戲弄秦兵，秦營捉回孫燕，卻變成石人大鬧營寨；王翦請出金子陵（後為秦營軍師）、黃叔陽等道人皆被孫臏打敗。道人魏天民擺下金沙陣困住廣文仙子孫臏。結拜兄弟白猿，上山下海前往四處名山，邀眾仙前來襄助，南極仙這才知道孫臏被困於金沙陣，遂下山相救。經過眾家師兄和大羅天仙、西方佛祖援手，才化解一場災厄。

眾家道兄再三相勸孫臏：

「不要逆天行事。人生豈能無死。汝父兄身為沙場戰將，難免沙場盡忠。出家人豈能為了恩仇而自毀清淨之身？」孫臏也不敢違逆

眾位仙長一番苦心，再三表示：

「只要辦好父兄和姪女的後事，就會辭別凡塵，靜心到天台山修行。」

軍師金子陵，半夜燒了信香，向海潮聖人求助。海潮聖人賜攢天箭，利用子午兩個時辰射殺孫臏，幸有金眼毛遂用計，偷取長眉道人洞中仙丹救回性命。

「果然言而有信，貧道下山之時，蒙你承諾才敢離開天台，幸好有師弟出手，不然廣文死矣！」

「師兄莫說此言，就算不是當初承諾，我一樣不會見死不救。」

這件事情過後，又發生了許多次的爭戰。連海潮聖人也下山幫助秦師，可惜仍不敵孫臏的法術和用兵。海潮聖人不得已只好

群仙大破五雷陣／雲林東勢鄉賜安宮／石雕／2007年攝

**南極仙翁**
騎鶴在空中
的南極仙翁
手持龍鬚
扇。

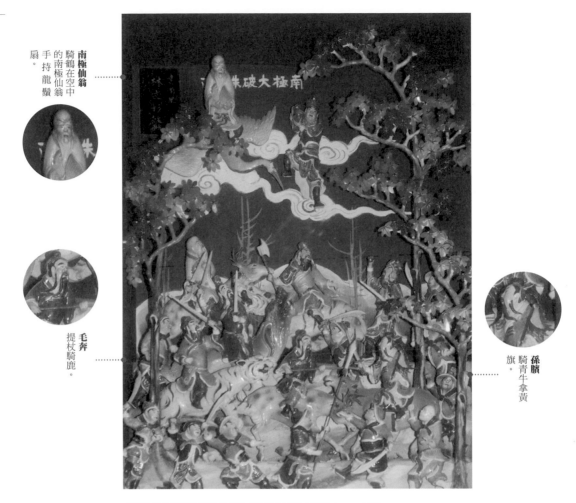

**毛奔**
提杖騎鹿。

**孫臏**
騎青牛拿黃
旗。

南極仙翁大破誅仙陣烽劍春秋 / 佳里幽冥殿 / 剪黏 / 2016 年攝

王禪鬥法華山道人 / 鹿港護安宮 / 彩繪 / 2013 年攝

請出三教教主來到秦營，開設平齡會。三教教主詔來孫臏講述天機，要孫臏散了兵馬，回山靜修，不要逆天行事。孫臏不得已照辦。

燕國終於被秦國征服。孫臏與母親都被齊襄王迎回臨淄住下。孫臏暗地擺出八門金鎖陣，抗拒秦國大軍。

秦國大軍攻到齊國，原以為孫臏已經回山的王翦，再次遭受孫臏的阻撓，氣得七竅生煙。海潮聖人再次接到王翦求助，命令五雷道人毛奔，擺出五雷陣，想讓孫臏照三教平齡會的決議：「受五雷蓋頂而亡。」毛奔依照海潮書文所示，擺出可怕的五雷陣。

孫臏被困五雷陣，九死一生。白猿接到求救信香，前去通報金眼毛遂。雖然金眼毛遂無力

救援，卻指了一條明路給他。白猿再次哀求掌教南極仙下凡救助。

孫臏被五雷陣困住之間，他的母親燕丹公主，受不了打擊，駕返瑤池，死了。等到掌教帶領東方朔一班仙長，大戰海潮聖人眾家門徒；又經過無數次的攻伐。孫臏為忠孝逆天抗秦。

最後在南海觀音推薦，又奉盤古祖師之命，得道高人五小主，調和雙方的仇怨，那五小主說：「你們都為意氣之爭在凡間爭吵不休；要知道，你們各自的本事很高，刀鋒尖利，一出手就造成生靈遭受傷害。出家人修道所為的是什麼？還不是修心養性嗎？你們應該心存慈悲，教化世人力行仁義，千萬不要把凡人的劣根性給激發出來，才不會損害上天的好生之德啊！」海潮聖人

同意不再濫殺無辜，孫臏也答應了。後來孫臏辦理父兄母親後事之後，歸隱山林，從此不管風塵俗事。

正是「兒孫自有兒孫福，莫為兒孫做馬牛。一切皆由天註定，豈是人惡能勝天。」。

# 包公出世

包公出世之時，他的爸爸包員外剛好夢到一個藍臉綠髮，頭上長著兩支角，有著獠牙的怪物向他撲來；被驚醒時，門外丫鬟來報，說夫人剛生了一名男丁。

包員外本來就對夫人四十幾歲了再懷孕，怕她還要哺育小孩三年，太過勞累，對她再懷這個小孩已有些不悅，現在又加上這個夢，不禁讓他愁上加愁。*

包員外已有兩個兒子，老大包山，老二包海，都已經成家有了老婆，連孫子都三、四歲了。

包山生性良善，包海比較苛刻，恰巧龍鳳相交有緣法，好性地偏遇到敦厚人。包海討了一個和他相當的妻子…一樣愛計較！本來想說家業二二添作五，現在多了

一個出來三一三十一。平白地劃成三份。每次想到這層，就讓包海夫婦吃不下飯。

包員外看過老三，生成一個黑炭樣，更是感到討厭，又怕夫人生了個妖怪為害家人，壞了好不容易積攢的家業。包海看到老父哀哀喳喳望著剛出生的嬰兒，忍不住加油添醋，員外聽到心中大喜，心想：「與其養大壞了家業，不如⋯⋯」

包公不被接受，卻有福神相隨、虎口逃生。被大嫂奶奶大；到了四五歲才跟父母相認。到八九歲時，又被包海唆弄了員外，讓他去管看牛羊，卻在善念中，救了一個狐仙。從這個時候開始，狐仙就一直暗中保護著包公。

包山看小弟頗有福分，一

*眉批：幸好沒懷疑隔壁的老王？

包公審郭槐／斗六
朝龍宮／郭田畫作
／彩繪／2013年攝

來也想到自己兄弟沒讀什麼書，「遇到官吏偶而前來打擾，常搞得頭昏腦脹，若小弟真有這個能耐，或許他日真要仰仗於他也說不定。總之，不能誤他的前程就是。」和妻子商量過後，略施小策，讓父親同意聘請有才的教師前來教導包公。

這位先生姓甯，包山喊他甯先生。包公到這時才由甯先生取名包拯，字文正。包公一路科考還算順利，只是他父親那一關不好過。放榜之日，連謝人的喜錢，也由包山拿出，賀客前來道喜，包員外乾脆躲躲起來，不肯見人。

甯先生教包公六年，員外從沒跟他說過一次話；在包山勸說之下勉強和先生坐下來講了幾句，並且把那件陳年往事一併說起，甯先生一聽，心裡明白了，那明明是魁星入夢！只是眼前這

個老古董，偏偏想不通。

「學生入學，要不要延聘教師，在你。既然入我儒門，就是我的學生，他考不考在我。從此以後，你也不必管我的吃用。」先生不想再跟員外費功夫說明，直接把話講直了，免去日後枝節，同時也讓包拯專心攻讀課業。

包公後來考上舉人，奉派定遠縣當縣老爺。在定遠縣公堂上，審了烏盆名震朝野。

民間對包青天有著重要的精神寄託。人們相信只要青天再世，就能替受到冤屈的人伸張正義。據說，包青天有照妖鏡，又有日間審陽夜審陰的奇能。這也是歷朝歷代只要包公戲一登場，就能吸引人們目光，受眾人支持的原因所在。

照妖鏡（插圖借用包公的形象，與本文故事無關）／台中豐原慈濟宮／木雕彩繪

# 包公初出第一功
## ——審烏盆

包公考上舉人奉派定遠縣當縣老爺。在定遠縣公堂閱覽前任沒結案的卷宗，把一宗六指兇手殺人取財的案件辦得明明白白，差吏百姓對這位新官服氣萬分。

一改前任舊習，不再對縣官和差吏有所懷疑，可說是官清吏明，一時定遠縣裡，民風大改。

有一個寒冷的清晨，門吏剛打開衙門大門，一個老翁抱了一個烏盆說是要告狀。

「老伯、歐吉桑，還沒上班，你再等等等。」

「還沒上班你們開門做什麼？戲弄老百姓嗎？不是聽說來了一個包土豆仁，你們勤快起來，看來好像不像不像傳聞中的那樣。」

「這位爺，話是不錯，總得讓我們把旗戟布牌擺放好，稍微準備一下；不開門，難不成要我們學那些江湖俠客用飛的？」

「說的有理，中聽、中聽。有我的緣。結婚了沒？」

「阿伯，這跟你要告狀沒關係吧？」

「跟你鬧著玩的，沒事、沒事。」

「大人升堂……」

「威武。」三班衙役唱班之後，包公升堂。

「跪下何人，報上名來！」

「草民姓張，大家都叫我別古。」

「張別古，為何事告狀，有狀紙嗎？」

「小老兒情急忘了寫狀子。」

但苦主在這裡，請他自己跟大人申訴。」

包公看公堂裡只有一位張別古，哪有其他的苦主，心裡不禁犯疑：「張別古，莫要胡亂說說，快講！」

「大人！他……這只烏盆被人謀財害命，把他身子燒成灰和在泥裡做了瓦盆！」眾人一聽，個個豎起耳朵。

「烏盆，有什麼冤情說來，本縣為你作主。」

「……」烏盆毫無動靜。

「烏盆、烏盆、烏盆！」張別古趕緊喊了喊，但烏盆仍無所動。

「呔。來人啊，念你年紀不小又是初犯，攆出去。」

「尋我們開心，大人還跟他一搭一唱。真是夠了。吃早餐，

吃早餐。」眾衙役本想稍作歇息，卻又看見張別古跑了進來，「怎麼你又進來。老張，歐吉桑，不怕打嚷？」

「怕怕怕。請大爺幫忙，草民有下情稟告。」

一進衙門，張別古說中門有門神把守，冤魂無法進入公堂見星主，請大人寫張放行，讓門神放苦主進門。

包公聽完覺得符合民情風俗，用了黃紙寫了字命班頭拿去大門，連同金紙燒化。

「烏盆、烏盆、烏盆！」張別古又喊了喊。

「……」堂下的烏盆就是只烏盆，哪會說話伸冤？

「張別古擾亂公堂，責丈十下，以戒下回！」包公發威。

張別古一拐一拐走出衙門，本來看熱鬧的人，一下子像被推

把盆子氣憤得扔在地上。

「唉喲！摔了我的手了！」烏盆發出聲音。

「怎麼不說話？進門也叫了，過橋也喊了，門神也替你說好了，公堂上一句話也沒有。我被大人打了十下屁股，你以為老人的屁股比較好看嗎？（打屁股要脫褲子）」

「歐吉桑，救人救到底，送佛送到西。我赤身露體怎麼見星主？求老伯向大人要件衣服讓我遮遮醜，我好見大人。」

張別古第三次跪在公堂。包公開口：「烏盆，莫再害這個義氣的老別古，有什麼冤情，對本縣說來。」

「大人，冤啊！」公堂上，

包公審烏盆 / 南投竹山包青宮 / 郭田畫作 / 彩繪 / 2016 年攝

進冰庫⋯⋯心，全都揪在一起。

「大人容情，請聽冤鬼說來

——

冤魂姓劉名世昌，家住蘇州

城外八寶鄉。

家有老母與妻兒，經營綢緞

出外做生理。

路遠日短行路難，借住趙大

家門遭不幸。

將我殺害謀錢財，血肉和泥

燒做烏瓦盆。」

包公聽完心裡明白，叫張別

古先回去。再派人到蘇州劉世昌

的家裡，帶來家眷尋物認親。趙

大夫妻被帶到縣衙公堂。包公將

他夫婦兩人分開審問。女的經包

公一嚇，講出實情。趙大抵死不

招。雖然劉家婆媳與他們家那隻

驢子相認，依然不肯招認。包公

下令用刑。趙大挨不住，死了。

包公判明一切，還劉世昌一

家公道，張別古有賞；但是包公

卻丟了官。

包公審烏盆 / 雲林西螺振文書院 / 穎川雲樵陳登科作 / 彩繪 / 2006 年攝

# 包公皇宮遇寇珠

包公定遠縣審了烏盆名震朝野，卻也因為初出仕，歷練不足，對官場和差吏習氣較陌生，夾死兇手趙大，被人參了一本，因而免官。定遠縣百姓不捨青天老爺離開，紛紛為他餞行；而包公被罷黜之後，心中有愧於兄嫂和老師的期待。

包公帶著和他從小長大的書僮包興，騎著馬離開定遠縣，「天下之大，何處是我包拯容身之處？」就這麼讓馬隨意走著，也不指揮方向，主僕兩人來到一間客棧，在這裡結識展昭；之後又認識王朝、馬漢、張龍、趙虎幾位英雄好漢，後來都跟了包公辦案，做了不少留傳後世的大事。

包公和包興來到大相國寺前，包公忽然從馬上跌下來，幸

好住持了然和尚及時救治，讓包公渡過一厄。住持了然和尚是位得道的高僧，包公與住持頗為投緣；了然問過包公的生辰，暗中替他算了一下，知道他有百日之災，想替他解圍，了然又開口道：「前程如何打算，了然又開口道：「請包公暫時住在大相國寺，寺裡有些需抄寫的經文和布告，請包公幫忙。」包公欣然答應。

有一天包公寫了「冬季嗲經祝國裕民」兩張文告，了然和尚和他一同走出山門看著小沙彌貼上。一個不知哪來的廚子看到包公，上下打量又前後照瞄，然後離開去了，這動作被老和尚看在眼裡，卻沒對包公講起。

少年皇帝仁宗，把夢中看到的賢臣樣貌，向丞相府王芑描述。丞相叫檀繪丹青的畫司依樣

畫出，經皇上確認與夢中所見無誤之後，請人臨摹了幾張，命人出門小心尋訪，剛好這天在大相國寺被府中的廚子找到應夢賢臣。

包公沒想到在定遠縣審斷的無頭公案，竟然驚動皇宮內閣；丞相親訪、聖上親言，說皇宮內鬧鬼，包公卻不敢怪力亂神，只能奉旨到御花園擺下香案，祝禱一番而已；不敢說能捉妖除怪，皇帝應允。

三更時分。原本狐假虎威的太監總管楊忠，被一陣陰風迷倒後醒來，但是開口說話的聲音卻不是他：「大人！奴僕慘死杖下，求星主作主。」

「汝是何名姓，有什麼冤情儘管說來，我做得到的一定為妳申冤。」

「奴婢的名叫寇珠，因為救主慘遭遇害，含冤地府二十載，

專等星主訴前事。」包公點頭，允許寇珠繼續說下去；

「狸貓換主真悲慘，不救娘娘心不安。娘娘災難日將滿，來泄根機洗沉冤。」

包公應聲：「難得寇宮人為主捨命。本星主接受汝的請求。但是，妳也該隱去形影，不能在皇宮之內驚怕眾人，使內外不安。」

「謹遵星主之命，小魂告退。」

總管楊忠醒來之後，問包公：「剛才發生了什麼事？」

包公有意開他玩笑，「您貴為總管，奉旨前來協助小臣，宮裡上下左右，公公都比微臣清楚。發生什麼事情，怎麼是來問小臣呢？在下不才，實在沒什麼可講的。」

「大人啊，大人大量，莫要

與奴婢計較，您老也知道，咱家忠心耿耿為皇上奔忙，找點小事開開玩笑，大人切莫記掛。」

包公見他誠懇，這才說：「公公，適才與您開個小玩笑拉近距離。莫怪莫怪。等一下皇上問起，自有微臣應答，公公放心。」

從此以後皇宮又恢復平靜。

寇宮人到陳州準備「落帽風」等待包公。

狸貓換太子 / 學甲慈濟宮 / 2013 年攝

御春園陳琳救主 / 景美集應廟 / 石莊仿古 / 彩繪 / 2011 年攝

御春園陳琳救太子 / 台中張家祖廟 / 家具玻璃彩繪 / 2009 年攝

# 陳世美還在

「香蓮啊……你就近啊……前來。老包免講，你看也會哉。你、你、你看覓，我勸你，老包勸你這咧……京城永遠就莫攏來。」*

「包青天，哼！官官相護，人說關節不到，有閻羅老包？我看遇上皇家貴族，包大人也是不得不為前程低頭。兒啊，咱回轉家鄉去吧，莫在此地受人譏笑。笑咱不守本分，想欲攀緣富貴榮華。」

「幕下。」

幕升，明鏡高懸，公案戲的道具與背景。

包龍圖端坐公堂，座下一名

＊眉批：歌仔戲名演員許亞芬示範她母親黑貓雲的唱腔。

身穿粉紅官袍的俊小生，他便是駙馬陳世美。而秦香蓮，脂粉未施，活生生一張寡婦臉。

「何方來的潑婦，竟然誣賴本人拋妻棄子、不顧人倫？」

「陳世美，你府中的鋼刀在此，你還想抵賴嗎？」

「哼，小小開封府，吾乃皇家貴族，又是皇后主婚，你敢對我怎樣？」

這時觀眾群中有人大喊：

「陳世美是清朝人！怎麼會跑到宋朝的開封府拋妻棄子，又給郡主招親呢？」鑼鼓聲忽然間止住了，大家都在找講話的人，但是，沒人接下去講，場面有點尷尬。

請主包了一個壓驚的紅包給戲班，請戲班繼續演下去。同時他上台向台下的觀眾賠禮：「請那位講話的觀眾，口下留情，大

包公案鍘美案／台北市大同區包公廟／彩繪選錄／2016年攝

家看戲，看戲！」再三強調這是一齣戲，不是歷史，「戲，講的是人性，不是歷史。戲，是讓老百姓在煩躁的生活中，可以抒發胸中一點悶氣。請大家包涵，包涵！」

鑼鼓再起。

「駙馬爺，你隱瞞婚姻，拋離家中雙親，離棄原配幼子。有也無？」

「有也好，無也好。我不信憑你小包拯能耐我何？」

「來人啊，去頂，脫下伊的冠帶，押下去。」

（皇姑與皇太后一同出台）

「誰人敢動他一根汗毛，提頭見過本宮再談。」

娘娘及皇姑都出現在公堂，與秦香蓮、陳世美對望。

「事情我都知道了，只是

世美一旦被判刑徒，皇家顏面全失，吾兒也成了寡婦一個。哀家如何忍心，卿家又如何說是忠於朝庭呢？」包公沉默了。

鑼鼓急促的叮叮叮叮擊著拍子……觀眾仰頭盯著台上直望。

秦香蓮有了動作，兩隻手揮動，揚起了水袖：

「大人，我們不告了！」

「不告，不告了！那這件事是有，還是沒有呢？」

「哼，本宮就說嘛！是那窮婆子硬要賴駙馬爺索取幾兩錢財罷了。駙馬爺，怎麼會是一個貪圖榮華富貴拋妻棄子的負心漢？」

「是嗎？就算這個陳世美不是薄情郎、負心漢，但是人世間，只要有功名利祿，有美人、糟糠，就會有他，陳、世、美！」

# 楊宗保與穆桂英

大宋太宗皇帝帶著楊令公和七個兒子到五台山燒香還願。五台山僧人智聰親自到山門迎接。皇上燒香答謝佛祖之後，走出寶殿遠望疊疊重重，看到遠山幽翠，想多留一日遊歷一番；潘仁美趁機從中唆弄，八賢王勸不下來，乾脆說：「那裡是西遼蕭后所居之處，西遼不時對大宋虎視眈眈，若讓蕭后知道聖上在此，恐怕發兵驚擾聖駕，請聖上及早回宮，避免徒生枝節。」

皇帝轉頭問令公：「你們一家虎將，孤家難得走出皇宮，想趁此一覽勝境，不知令公能否保護寡人安危？」

令公進退為難，勉為其難說：「末將捨生拚死也必保護皇上周全。」

車駕離開五台山，西遼大將耶律奇攔路：「大宋皇帝，休在此地猖狂，看青銅寶刀。」護駕將軍楊大郎淵平跳出，架住青銅寶刀，兩人展開大戰。老令公和眾文武官員保護皇上急奔入城。

前幕換後幕，時間經過二十年。三關守將六郎楊延昭，遭遇番將擺出天門陣。楊六郎看不出陣勢，寫信回天波府，請出老太君佘賽花楊令婆。

老令婆奉旨帶領楊門女將來到三關，但是老令婆也看不出什麼明堂，正在困惑無解的時候，六郎的兒子宗保現身：「這只是一座「天門陣」，只要父帥和祖母同意，我就有辦法破陣。」六郎看著兒子，見他乳臭未

乾，一臉稚嫩的臉龐卻說出大話，就對他說：「還不收拾收拾回家去，別在這裡妨礙軍務！」

老令婆疼愛楊家長孫（其實楊家只剩這個男丁傳襲香火），對六郎說：「就聽聽我這聰明的孫子怎麼說，再做處置，小孩都被你嚇壞了。」宗保看到有人為他說話，膽頭壯了，把途中遇到仙人傳授無字天書的事情全盤托出。又說：「眼前這座天門陣還有些缺點，只要父親依我建議，準備妥當，要破陣並不難。」六郎聽完兒子說明，不再堅持。

誰知道這些話，被對方奸細聽到，通知番營把缺點都補齊了。第二天楊宗保一看：「父帥，來不及了！對方把缺陷都修補完備，如今只有降龍木配合才能破陣。」

降龍木在穆柯寨。焦讚孟良前去向穆桂英借，無功而返。對方指名要楊宗保去借才肯借他，六郎無奈只好派出楊宗保去借。

穆桂英一看到楊宗保生的英俊，用捆仙繩把他抓回寨中。少男少女一見鍾情，天雷勾動地火。＊

＊眉批：擋唧！擋唧！再下去就要被列入十八禁了。好啦，好啦，你們兩個到這裡就行了，下去休息領便當。

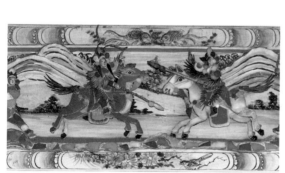

楊宗保戰穆桂英 / 雲林斗六保安宮 / 剪黏 /

穆桂英楊宗保 / 汐止拱北殿 / 彩繪 / 2013 年攝

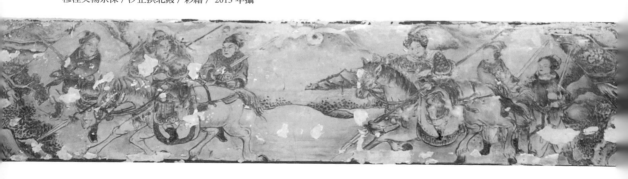

# 老令婆求情講過去

楊宗保陣前通敵，楊六郎大怒：「來人啊！將楊宗保押到轅門斬首示眾，以正軍法。」

「父帥，為什麼我為自己找老婆卻要被斬首？」

「逆子違反軍令，私許終身，以下犯上。條條大罪都要你的命。身為汝父，統領三軍坐鎮三關，豈容縱子為逆。不斬你，本帥如何督促兵士用命。廢話少說，誰敢討保，一體同罪。」

「難道為娘也討不來人情？」老令婆跳出來說情。

「娘，這……」不是為人子者，不顧親情倫理，俗話說陣前無父子，軍法難容天倫啊。「六郎，吾兒啊！楊門一家單留一線男丁傳續香火，你與父兄金沙灘

保駕，我七子去，單留你六郎回家門。；你大哥為救皇上假扮帝皇亡了命。二哥、三哥戰死在沙場，四哥失蹤影，是生是死全不知。五哥避走五台山做和尚。七弟向潘仁美求救兵，被灌酒醉，綁在芭蕉樹，被奸人射了一百零八箭，全身如蜂巢。汝父令公等不到救兵，血濺李陵碑。只有你，逃回天波府，為娘費了多少苦心，將你自監牢救出，延了香火。你敢知，為娘如何護著楊家血脈的苦心啊！不要再讓為娘白髮人送黑髮人，好否？」

「母親，兒不孝，忠孝不能兩全。我先以皇上所賜的尚方寶劍，殺了這個逆子，再自殺向母親謝罪。」楊六郎說完摘下白虎堂上的尚方寶劍，走向宗保。

「住手！六郎，你要殺你

轅門斬子／雲林土庫順天宮／木雕／2006年攝

兒子我沒話說。但請不要殺我兒子，再傷為人母者的心。」說完哭著走出白虎堂。

「來人，將罪犯楊宗保斬首來報。」

「誰敢殺我夫君！把命留下！」穆桂英出現帥堂，頓時局勢全變。「楊將軍，如果你怪媳婦掃了你的顏面，媳婦任你打罵責罰，都無怨言。若真的必須斬宗保，不但你難逃我手中劍，連你大宋也逃不出西遼蕭太后的淫威。」穆桂英一把劍抵著楊六郎這麼說。

楊六郎想了一下，順勢而下，還賺了一個媳婦，對朝庭又有交代，「來人，軍犯楊宗保死罪能免，活罪難饒；四十軍棍打完才能拜堂。」

「公公，楊將軍，這四十軍

棍打完，我們還要成親嗎？給一個廢物，倒不如我出家當尼姑，還清心一點。」

「罷了，撤了白虎堂，改成花廳，讓他們拜堂成親。」

宗保、桂英成親之後，由穆桂英掌兵符，命焦讚往五台山請五郎，五郎帶著缺了柄的斧頭回來，再用穆柯寨的鎮寨之寶，降龍木裝上，準備破陣。

在楊家一門女將和眾將配合宗保的無字天書，終於破了天門陣。遼兵大敗，蕭太后驚得花容失色，只要聽到楊家將，就嚇得不敢出兵騷擾邊境，老令婆回京繳旨。

轅門斬子／台南佳里金唐殿／交趾剪黏／

# 狄青收寶馬

狄青被王禪老祖救回仙山，經過數年放他下山尋訪親人。狄青來到皇城，人地生疏，幸好有貴人相助，和張忠、李義結拜成為異姓金蘭，三人同吃同住，倒也過得無憂無愁。

狄青為人義氣，喜歡打抱不平。只是有個小毛病，酒後往往無法節制脾氣。看到不公不義的鳥事，就會讓他抓狂。有一天三兄弟來到一間客棧喝酒，他們看到隔壁一棟蓋得很漂亮的高樓，跟店小二要求，要到那裡喝酒。店家聽了急忙阻止，說那座「萬花樓」並不是客棧的，他們不能做主；又說了那座萬花樓本來是民家的房產，被貪官霸占，貪官之子拆掉舊房，蓋了這座萬花

樓。一班奸臣子，三不五時來這裡飲酒作樂。

狄青不聽還好，一聽，興緻更是高昂。領著結拜兄弟就往萬花樓上去，店小二無奈，只好把酒菜送過去，三人喝了起來。正當三人喝到酒興正濃時，萬花樓的主人來了，雙方一言不合，大打出手。奸臣之子胡倫公子，被狄青從樓上丟到地下，死了。店家嚇死了，但百姓們可樂壞了：「奸臣貪官出了不肖子弟，魚肉鄉民，終於有人治得了他們了。」

狄青、張忠、李義，犯下殺人罪，包拯從縣官那裡攔下事來，把狄青帶回開封府審問。「死了三個卻有三個人認罪？」包拯心裡覺得事有蹊蹺，對於狄青為民除害，有意開脫於他，判張忠、李義入監候審，放走狄青。可是

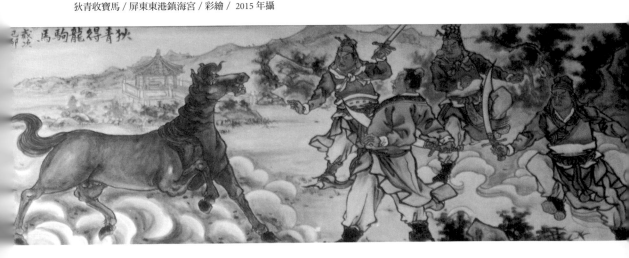

狄青卻一直在尋找機會想為結拜兄弟洗刷冤情。

狄青投軍，被奸人認出。原來在萬花樓被狄青失手打死的胡倫，他的父親被拜在奸臣龐太師門下，龐太師和女婿孫秀等人把持朝政，忠臣難出頭，武官沒地位。全都因為龐太師一手遮天，狄青投軍，恰恰自動送入孫秀的虎口。

孫秀發現狄青，立刻將他鎖拿、升堂，打算斬草除根。誰曉得一山還有一山高，在校場點閱軍容的五位王爺，聽到狄青這個名字，立即展開搶人行動。潞花王趙璧、汝南王鄭印（鄭恩之子）、勇平王高瓊（高懷德之子）、靜山王呼延顯（呼延贊之子）、東平王曹偉（曹彬之子）五位王爺你一言我一語，互相支

援又互為表裡，把一個孫秀，搞得頭昏腦脹。最後，狄青被孫秀用毒藥棍，杖責二十，打得死去活來。

狄青沒死，又降伏龐太師府中的劣馬，誤進太師府。幸好有狄青的父親狄廣舊部李繼英，偷偷把他放了。讓他從花園的高牆，翻牆逃到韓琦家中。

韓琦官居吏部尚書，為官清正。與南清宮的潞花王，一家感情很好，看到狄青從天而降，問明緣由，將狄青留在府中以便保護。

有一天南清宮後花園鬧鬼。韓琦知道狄青曾拜王禪老祖門下，又天生神力，將他推薦給潞花王，讓狄青去降伏妖邪。狄青在後花園蓮池中，降了寶馬。

狄太后本名狄千金。先皇

南清宮 / 台南市祀典大天后宮 / 彩繪

特別為八賢王趙德芳，自民間挑選而來當妻子的。頭名就是狄千金，第二名就是寇珠。

韓琦為狄太后解夢，說是太后骨肉重圓之日將近，聽得狄太后心花怒放。潞花王和母親的感情很好，不時把宮中發生的事情告訴母后；狄太后聽到狄青的名字，追問關於狄青的事。

南清宮中，潞花王、包拯、韓琦都在座前，狄青跪在丹墀，狄太后坐在屏風後面。「草民狄青；家住山西，山西太原西河縣小楊村人氏；祖父狄元，曾為兩廣都堂，父親狄廣，官居山西總兵。」

狄青：「家裡還有什麼親人？」

狄太后命人將屏風撤去，問狄青：「家裡還有什麼親人？」

「洪水來了之後，一家被大水沖散。不然本來母親和我們姐弟一起生活。聽說更早之前，有一個姑姑被送進皇宮，後來死了。」

「身上可有什麼東西記認嗎？」

狄青摸摸身上，把那塊血結玉鴛鴦拿在手上，恭恭敬敬雙手捧起。狄太后也從她身上拿出一塊玉珮。潞花王向前拿起狄青手中的玉鴛鴦，交給狄太后。狄太后把兩個玉珮拼在一起，果然是同一塊玉石去雕成的雌雄玉鴛鴦。

「我苦命的孫兒（姪兒）啊！我是你姑母狄千金。」狄青楞了一下，不禁熱淚：「阿姑！」

# 狄青送軍衣奇遇

狄青和姑姑在南清宮認親之後，狄太后一心要為娘家做一點事，叫潞花王向皇帝商量，看看能不能封一個什麼官給狄青做，狄青聽了，卻表示無功不受祿；最後在狄青的堅持，仇家龐洪的詭詐之下，在彩山殿舉辦比武大賽。

狄青把狄太后拿給他的先皇盔甲脫下，眾家武將才敢放手和狄青比試，雖然如此，依然敵不過狄青的武藝，全部落敗。奸臣龐太師派出的九門提督王天化，被狄青斬了。心裡對他更是恨之入骨。剛好邊關楊宗保派人回京要冬季的軍衣。龐洪想利用這個機會害死狄青，推薦他押送軍衣前去三關；雖然有多位忠臣幫忙

推卻，皇帝也覺得不想讓狄青去冒險，遲遲不肯降旨；但是狄青不想做個無功受封，被人說閒話的人，硬是請領聖旨。

「限期一個月，如果沒送到，遲一天，楊元帥的軍法森嚴，就連寡人也說不得情。」

「還請王兄多加考慮」潞花王也請狄青三思而行。

「微臣叩謝皇恩關懷，這趟任務，狄青使命必達，不然願意接受楊元帥軍令處置！」

「寡人再派郡馬石玉和你一同前往。助你一臂之力如何？」

「微臣領旨。」

潞花王回到南清宮，說給狄太后聽。狄太后聽完，非常氣狄青，一把火卻對潞花王發作，賞了他一個巴掌，潞花王被打得莫名其妙。狄太后指著狄青對兒子

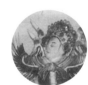

「笑面虎」石玉
使一對雙槍。

「人面虎」狄青
擁有人面獸、穿雲箭法寶，坐騎是千里馬。

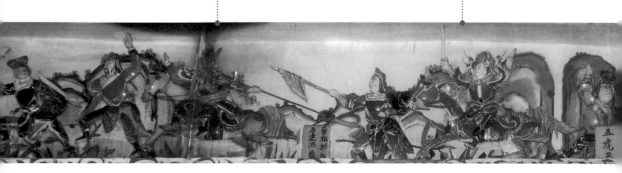

五虎平西 / 嘉義市西安宮 / 石連池作品 / 剪黏 / 2015 年攝

說：「你王兄不知事態嚴重，怎麼連你也跟著他胡來，也不會勸他一下！」潞花王王達這下才明白，原來是母親在教訓狄青，也就忍下來了。

只是聖旨已下，由不得狄太后迴護。狄太后只好去請天波府佘老太君來到南清宮，請她寫了一封家書，叮嚀孫兒宗保，萬一狄青遲了幾天到達，能念在南清宮對楊家長久以來的幫忙，量情量情。

狄青押解三十萬軍衣啟程，一路上有龐太師派人沿路追殺，又命人送書信到各個關口，要把守的總兵縣令想辦法拖延狄青隊伍的速度。讓他遲延到達，好讓楊元帥依軍法斬接狄青，除去心頭大患。

狄青的隊伍來到仁安縣，仁安縣縣丞王登，事先已接到龐太師密函，早有準備。等接到狄青

之後，禮數做盡。

夜裡，狄青和石玉兩人在金亭驛館休息，隊伍在亭外空地駐紮。初秋的夜空冰涼如水，兩人在天井裡仰望星空，狄青想起一個月前，還是一名流落在外的野漢，沒想到今天居然變成皇親，又奉聖旨為朝庭效力。人生機遇，真的說變就變。

兩個不知道王登不安好心，明知道驛館鬧鬼，偏偏安排他們住在裡面，想藉妖魔鬼怪的魔爪，除掉狄、石二人。星月無風，忽然間燭影搖動。一陣怪風捲起沙塵，朝兩人襲來。藉著月光，兩人看見一隻渾身雪白的怪物，舞弄拳腳，狄青、石玉捉起兵器抵擋。怪物不敵，石玉轉身跳上圍牆，追了上去，狄青在後也跟著來到戶外；怪物又逃，石玉再追，狄青正準備趕上相助的時候，空中忽然出現一個身穿道袍

頭載金冠的人，「狄青，莫追、莫追。吾乃北岸玄天上帝是也，你此次押送軍衣前往三關，有驚無險。本座賜你兩件法寶，讓你遇到難以抵擋的對手時，可順利破敵制勝。接著！」

狄青手一接，出現一個葫蘆和一張像小孩玩耍的面具。

「狄青，葫蘆中有三支七星箭，臨陣時，抽出一支，口中宣唸『無量壽佛』，敵人自敗；另外人面金牌也是同樣使用，要小心保管，不要輕蔑了它們平凡的外表。」

「帝爺，我兄弟石玉追怪物而去？」

「沒事，我暫時帶回仙山傳他武藝，有朝一日你們可再見面。」狄青只好自己押解軍衣往三關出發。

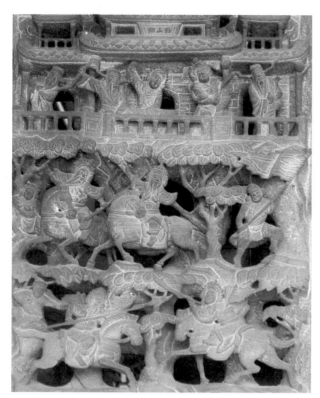

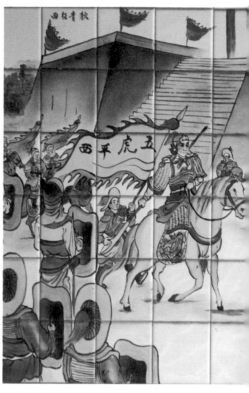

狄青對刀彩山殿 / 新營真武殿 / 石雕 / 2013 年攝

五虎平西 / 北投代天府 / 磁磚壁飾 / 2013 年攝

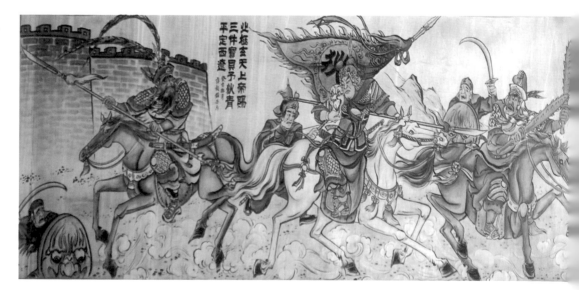

玄天上帝助狄青 / 北港扶朝五福宮 / 彩繪 / 2014 年攝

# 五虎平西

## 狄青取珍珠旗

狄青護送軍衣前往三關，中途遇到玄天上帝賜送法寶七星箭和人面金牌。沿路受到龐太師等奸臣派人阻擾，幸好每每逢凶化吉，七星箭和人面金牌兩件法寶收拾了番邦大將子牙猜和贊天王的性命。龐太師要伊狄青倒，沒想到卻讓他更好，屢建功勞。

狄青在楊宗保戰死沙場之後，奉聖旨頂替元帥職缺，把守三關。龐太師與孫秀翁婿兩人，見狄青不死，終是難過日子。加上號稱仁孝治天下的仁宗皇帝，因為寵幸龐貴妃，對龐太師幾乎言聽計從。

龐太師為除掉狄青，再次保舉他前去西遼取「烈火珍珠旗」。龐太師奏本說：「大邦對小國，

以德服人，小邦對大國必須由衷景仰；以下對上進貢才是。如果西遼誠心臣服，就要把傳國至寶獻上，不然就是心存歹意，不是真心臣服大國。」（有壓霸）

狄青在三關接到聖旨，不敢不遵。帶領張忠、李義、劉慶、石玉（石玉經過仙人傳授全身技藝之後歸隊，五虎會齊），帶領五萬雄兵，前往西遼取旗。焦廷貴為前部先鋒，孟定國後隊解糧請八寶公主前來解圍。

大隊兵馬經過半個月，日行夜宿，來到三叉路口，因為焦廷貴粗魯，被人故意指錯路，讓他們朝單單國前進。單單國本來與宋朝一向安好，沒想到忽然看到宋軍叩關，雙方言語衝突，宋軍誤殺了單單國大將。最後因為單單國的仙家門徒八寶公主與狄青有著宿世姻緣，才化解干戈。

狄青在單單國被八寶公主招

親，卻害了他母親被關進天牢。原因是通敵叛國。還好有一班大臣圍護，加上皇帝不想惹狄太后生氣，對於龐洪這個岳丈的奸言巧計，還不到事事遵行的地步。因此狄青才能在危急的時刻，回到正途，繼續前進往西遼取旗。

兵馬到白鶴關，雖然殺了幾員敵將，卻被番將星星羅海困住。狄青衝不破重圍，命令飛天虎劉慶駕著席雲帕，飛到單單國請八寶公主前來解圍。

八寶公主想念狄青，想起和狄青兩人成婚相處才一個月，狄青就趕著離開，「不知道經過一年多，現在還好嗎？」

才想著，有女兵進宮奏報，說捉到劉慶。

劉慶？公主命人畫下圖形，張貼在大小客棧裡面，要捉他來消消氣，沒想到事情過後，沒派人把

告示去除，就在劉慶帶著狄青手信重回單單國，找不到八寶公主，在客棧休息，被店家看到，偷下了蒙汗藥，綁到公主駕前領賞。

「劉慶，認得我嗎？」

「元帥夫人，我、我奉元帥的命令，前來請妳去救命的。」

「有什麼憑證我要相信你，上一次被你刺了一刀，傷口還在痛，想說等你清醒再跟你要回來，不然用刀砍在死豬的身上，牠也不知道疼。」

「夫人啊，大嫂啊，原諒我吧！信！信就在……就在，唉！我的東西呢？」

「起來吧，跟你鬧著玩的。」

「你先回去稟報你元帥知道，哀家隨後就到。」

白鶴關之危，在八寶公主到達之後，破了番將星星羅海的法寶，解除了。

狄青取珍珠旗 / 虎尾天后宮舊廟（已受保護）/ 剪黏 / 2010 年攝

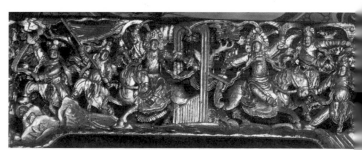

狄青大戰八寶公主 / 宜蘭羅東奠安宮 / 木雕 / 2010 年攝

五虎平西白鶴關 / 嘉義溪北六興宮 / 木雕 / 2006 年攝

### 鑑賞
#### 五虎平西的裝飾藝術

像這類刻有劇名和關名的作品，並不多見。雖然如此，本作還是屬於難以辨認的作品。除了女將可當作八寶公主之外，再來就是公主背後那位大將「星星羅海」，其餘就不易辨識了。

# 狄青詐死天王廟得寶

狄青的死對頭龐太師，一心一意要除掉狄青，狄青不死，他就像得到重病一樣，很難過。

押送軍衣達成任務之後，奉命把守三關；又奉命前往西遼取回珍珠烈火旗，卻被皇帝心愛的龐妃（龐太師的女兒西宮娘娘）質疑是假貨。狄青年輕氣盛衝撞了皇帝威嚴（原來這個叫欺君之罪），被皇帝下令處斬。

這下子急壞了南清宮的狄太后，她請出太祖龍亭趕到皇宮。

仁宗皇帝被狄太后唸了一陣，心裡卻是維護著西宮娘娘和他的岳丈龐太師：「死罪可免，活罪難饒。不然日後個個都學他狄青，仗著自己家世功勞，就對一國之尊的皇帝，無禮犯上；叫寡人如

何治理天下。」

狄太后想想也不無道理，就說：「那麼皇上要怎麼處置我那姪兒之罪呢？」這話明顯護著自家人，就像母雞護著小雞一般。

「包愛卿，依卿家的看法呢？」

「這件事說來說去，全是龐國丈推薦出來的，還請太師作主。」龐太師才被狄太后狠狠的訓了一頓，這時卻也縮成一團像穿山甲一樣，哪敢哼一聲。

皇帝見狀，忙著替丈人解圍：「就是，包卿家，就依你見地，說吧。」包公判狄青，流放遊龍驛；一來壓群臣之議，再則順了狄太后的心，尊了皇上的龍威，又不會害了狄青的性命。一句話講出來，眾人都點頭稱讚。

狄青被送到遊龍驛，離京城

王禪賜藥丹 / 雲林口湖植梧順天宮 / 彩繪 / 2015 年攝

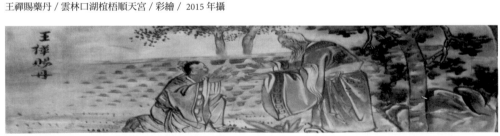

狄青天王廟得寶 / 雲林水林大山順天府 / 彩繪 / 2015 年攝

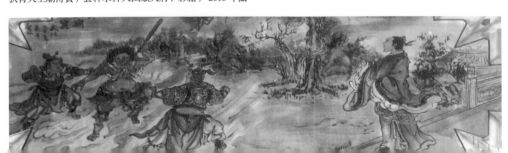

號稱百里，實際上也不過八九十里路，眾家要看也方便。

方便了親人，也方便了仇人。但包公的角書卻早了龐太師一步，驛丞接到包公的書信，立即穿起冠帶，來到中門等待這個被流放的犯人──狄青。

「小官遊龍驛丞王正，迎接千歲爺。狄青不敢受禮，雙方多有謙讓。」狄青在驛中住下來，幾名兄弟和家人在旁服侍。

驛丞王正，原來是龐太師家裡的下人，受他推薦才做到這個驛丞差事，但是他為人清正，也不和他們胡作非為。龐太師一連十幾封催命書，令王正除掉眼中釘肉中刺，搞到後來連清湯也快變濁水了。

龐太師為什麼急著處理狄青？難不成私人恩怨真的大到不

共載天嗎？不是的。原來龐太師私通西遼，西遼送來許多珍寶，太師怕狄青不死，東西會被帶回去。因此連發書信要驛丞王正早下手。

王正受到龐太師的壓力，終於在神色中展露出來，被狄青察覺。經過狄青誠心詢問之下，說明龐太師來信催命的事。

「信呢？」

「每次看過都有來人帶回去了。可惜！可惜……」

「事到如今，驛丞你也不必逃官，就留在這裡好好過你的日子，狄青也不為難你。」

鼓敲三更，狄青在中庭仰望夜空。忽然間，自空中降下一朵祥雲，雲中現出師父王禪老祖。

王禪老祖交給狄青兩顆仙丹，交代他使用的方法，又給他一只寶

鏡，告訴他：「西遼不久又要侵犯邊境，那也是你把珍珠烈火旗帶回來的時候。」

「珍珠旗真的是假的？」

「沒錯。」

「師父，既然你知道，為什麼還要讓我去取假旗，受這些磨難呢？」

「徒兒聽來，『不經一番寒澈骨，焉得臘梅撲鼻香。』容易得到的幸福你怎會珍惜？哈哈哈哈！」

狄青詐死，日後在天王廟停棺復活。狄青二取珍珠旗。還有日後西宮娘娘被狄太后賜白綾絞死，都是後來的事了。*

＊按：歌仔戲顏春敏打鑾駕，演的就是這個龐妃。

## 十二道金牌

金牌、金牌、金牌、十二道金牌！十二道金牌從前線召回岳元帥岳飛。

岳飛一入京城就被逮捕入獄。經過兩個多月的審問拷打，問不出一句口供。大理寺正卿周三畏明知岳飛被秦檜所害；皇上只想迎回自己的母親，寧願割地和金國議和。這當中到底是岳元帥不遵皇帝的意思，還是為了天下蒼生和大宋的尊嚴而戰？

今天，岳元帥被指控按兵不動，不想揮師追打金兵，卻是被人反黑為白。這件事讓大理寺正卿周三畏，感到困惑難解。朝中能講話的，全被壓制，都被傳予密令：「不論如何，一定要把事情辦得嚴密，不能有半點破綻。」

大理寺正卿周三畏，既救不了岳飛，又不願違背天地良心。他掛冠而去，半夜逃走了。

臘月二十九日，秦檜和他的夫人在東窗爐下烤火，忽然間，下人送進一張傳單。原來是民間一個不怕死的白衣叫做劉允昇，寫出岳飛父子受屈緣由，挨家挨戶分送，想要約定日子共上萬民表，替岳爺伸冤。秦檜看了雙眉緊鎖。

夫人知道相公的心事後，用鐵叉在灰上寫下「縛虎容易縱虎難」秦檜看到會心一笑。謝過夫人。

岳飛，三十九歲魂斷風波亭。兒子岳雲、部下張憲、一同赴義。

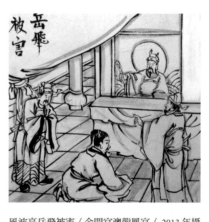

風波亭岳飛被害 / 金門官澳龍鳳宮 / 2013 年攝

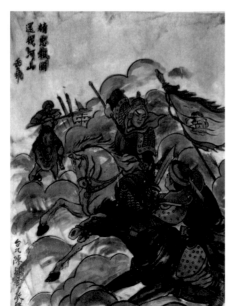

岳飛 / 台西安海宮 / 彩繪 / 2014 年攝

# 瘋僧掃秦

秦檜和夫人一同到靈隱寺燒香祈福。來到大殿向佛祖頂禮參拜之後,命眾人迴避。然後禱告:「第一枝香,保佑本相夫妻長命富貴,百年偕老;第二枝香,保佑岳家父子早早超生莫來纏擾;第三枝香,凡有冤親債主一齊消滅。」

祝拜後兩人四處賞遊,來到方丈室後方,看到牆上題了一首詩,看那墨字還沒乾,「縛虎容易縱虎難,東窗毒計勝連環。哀哉彼婦施長舌,使我傷心肝膽寒!」秦檜心驚地來回張望,四下無人,便找來住持詢問。住持說:「本寺戒律森嚴,應該不是本院僧人所寫.;有一個僧人掛單在此,可是他卻是一個瘋癲又不

像個識字的行者,我且叫他來問問。」

僧人至此,秦檜看他口嘴歪斜,手瘸足跌,渾身污穢,笑著說:「你這個出家人怎麼一點都沒個樣相。」

瘋僧被秦檜一說,應聲回答:「是哦!我人醜心善,不像有些人『佛口蛇心』。」說完又像一個瘋癲的戇漢,自言自語說個沒停。

「來,相爺問你,這些是你寫的嗎?」

「難道是你寫的?你做的,旁人寫不得?」

「怎麼那『膽』字特別小啊!」

「膽子小的出家,膽大的才幹得出大事,連這個都不懂還跟人家當官!哈哈哈!」

秦檜與隨從 / 佳里金唐殿 / 剪黏 / 2010 年攝

「再問你，手上拿著掃帚做什麼？拿著一支吹火的火筒又是做什麼用的？」

「掃帚，當然是掃糞圾的，當然也能掃除妖邪鬼怪。火筒，我在廚房幹活，柴火生不起來，用它吹吹，自然火起可煮炊一寺僧人餐食；它兩端通氣，或許有人可用來互通消息。」

「這、這！」秦檜大驚。

「相公，瘋漢一個，別理他了。」秦檜又轉頭問起僧人：

「沒事，我再與他戲耍戲耍。」秦檜又轉頭問起僧人：

「僧人，你這瘋病多久了？能治嗎？」

「自從『賣臘九』才開始的。這個病啊，係由東窗『傷涼』（商量）了，看來是治不好了。」

「去去去，你這個瘋僧快去，不要在這裡胡啼亂言。」

「三個都去了，也不差我這個。嘻嘻！嘻嘻嘻！」

「你叫什麼名字？法號有嗎？」

瘋僧掃秦

瘋僧掃秦／鹿港地藏王公廟／彩繪／2013 年攝

「要知道我的名字？聽來！『吾名葉守一，終日藏香積。不怕泄天機，是非都說出』。」

秦檜夫妻兩人到這裡已經聽出一身冷汗，怎麼所有不為人知的事，他都說得一清二楚？

「你會作詩嗎？我怕你是冒名頂替那個題詩的人來領賞的。」

「領賞？大貴人，忠臣義士恐怕只有領死而已，哪來領賞？」瘋僧說完又是一陣醜怪的行為。

秦檜在這人來人往的寺裡，也不敢使出手段。

「僧人，來，現場寫首詩給我看看。本相爺也算粗懂文墨，寫來我看看。」

僧人提起便寫下…「久聞丞相有良規，占擅朝綱人主危。都緣長舌私金虜，堂前燕子永難歸。閉戶但謀傾宋室，塞斷忠言國祚灰。賢愚千載憑公論，路上行人口似○。」

「為什麼最後面那句不把它寫完？」

「寫完人就死了。不寫、不寫。」

夫人把那首詩橫看過去，卻看到「久占都堂，閉塞賢路」告訴秦檜。秦檜的白臉，這時氣到變成粉紅色的，堂堂相爺居然被一個瘋僧戲耍。「來人，賞他兩個包子，把他趕下去。」

「官兒趕百姓！他能燒香，卻不准百姓祈福，天底下就有這新鮮事。嘻嘻，哈哈哈，哈哈哈哈！」僧人拿起包子便將餡料都給挖掉。

「瘋僧，為什麼把包子裡的餡都挖掉？」

「別人吃你的餡，出家人偏偏不吃你陷。」*

秦檜夫婦兩人看這瘋僧瘋得無尾，將他斥退。

秦檜回到府上，越想越生氣。派人到靈隱寺捉人。人沒找到，只得到一個方向，要他到東南第一山去找。秦檜派人找到地藏王菩薩。原來那個「地」字，拆開正是「也，十，一」。

沒多久，秦檜夫婦兩人一前一後，自己咬爛舌頭病死了。死前一直喊著冤魂索命。

善惡到頭終有報，只爭來早與來遲。

為善必昌，為善不昌，祖上必有餘殃，殃盡必昌。

為惡必殃，為惡不殃，祖上必有餘德，德盡必殃。

*眉批：某地腔調，餡＝陷同音不同義

# 水滸傳之宋江別惜

這段故事實際上是在寫〈宋江怒殺閻婆惜〉。

宋江在鄆城當一名押司（書吏），為人仗義輸財人稱「及時雨」。

因為曾施捨一口棺木，救了閻婆母女兩人（閻婆惜的父親死了，沒錢埋葬賣身葬父）。事後，婆惜收納為妻，蓋了烏龍院給她母女安居，偶而利用公暇時間到烏龍院和閻婆惜相聚。

怎奈宋江對男女間的情愛不甚熱衷。婆惜青春正盛，頗感孤單。合該有事，有一天宋江帶了徒弟張文遠來到烏龍院（張文遠雖然在平劇中以三花小丑登場，卻是一個舌滑嘴甜的色胚）。兩人一見就像乾柴遇上烈火一發

不可收拾。張文遠常借宋江差遣關，趕走唐阿牛，還硬把宋江與婆惜兩人留在房裡，自己下樓硬是守著大門，就是要他們兩人親熱親熱。「老娘就偏不信乾柴踫到烈火能沒事。」

奈何宋江、婆惜夫妻同床不同心，兩人都要人家哄著。這下子誰也不肯向誰低聲下氣討歡心。悶坐的宋江，背對悶倚在帳中的婆惜。宋江夜半禁不起疲乏，昏昏欲睡；轉身朝床舖望去，這……一張床給婆惜斜躺占了一大半，沒開口讓她挪挪，也擺不下半個男人的身軀。偏偏賭著氣，就是不肯開口。呵欠連催著；床尾還可窩塞一下；只好把頭巾摘下放在桌子上，脫下上蓋衣裳搭在衣架上。腰裏解下繡鸞帶，裡面有一把刀和招文袋，順手掛在床邊欄干上。脫去鞋襪，

搭，怕這隻金龜婿跑了，想方設法要女兒多獻些殷勤，好繫住這頭肥豬。偏偏女兒仗著年輕有幾分姿色，就是不肯低聲下氣對宋江說好話。

這天，宋江在路上被閻婆纏到了烏龍院。閻婆下廚做菜備酒，想給女兒做做橋樑，讓兩人親熱親熱。可是，三人話頭二五八萬老湊不成局。偏偏這時來一個程咬金──平常就受宋江照拂的小販子唐阿牛，在烏龍院外面看到宋江，遠遠就喊人。宋江看到唐阿牛到來，擠眉歪嘴給阿牛做暗號，牛仔望著懂了意思，就嚷著說縣裡有事，要押司

閻婆母女兩人（閻婆惜的父親死了，沒錢埋葬賣身葬父）。事後，婆惜收納為妻，蓋了烏龍院給她母女安居，偶而利用公暇時間到烏龍院和閻婆惜相聚。

禁不起閻婆再三央求，宋江將閻婆看到女兒不三不四和張文遠勾嘲弄，也不曾有過疑心。可是閻宋江幾次在烏龍院受閻婆惜搞得眾人皆知獨宋江不知。張文遠常借宋江差遣

吏），為人仗義輸財人稱「及時雨」。

回去一趟，怎知卻被閻婆識破機上床在婆惜腳後跟旁睡了。婆惜

偏個頭睨望宋江，心想「真是氣死人了，連句好話也不願出口，看你怎麼睡!?」

四更梆子打過打五更。宋江再也忍不住，起身，披了外掛，輕開房門走出烏龍院。來到街上忽然間想到招文袋忘了帶出來；裡面有梁山泊晁天王送來的信，還有十兩黃金，萬一，萬一……一想到這層不禁冒出一身冷汗，急忙奔回烏龍院。

金帳鈎上的繡鸞帶不見。婆惜，我的妻，有看到那只繡鸞帶嗎？

什麼帶不帶的？沒看到。

只是應聲的婆惜卻不見轉身站起來。

「婆惜，那很重要，快還給我吧。」

「好，但你得依我三個條件，一，寫下休書還我自由身，二，所有贈與我們的東西全都不准要回。三，梁山泊送來的一百兩黃金要給我們當安家費。」

「前兩樣都可依你，只是第三樣，我並沒收他百兩黃金，怎麼給你？」

「哪隻貓嫌魚腥？哪個吏差怨財銀啊，騙老娘沒看過貓是嗎？沒有！那就別說了。」

「我沒收梁山泊百兩黃金，怎麼給你；要不，給我三天的時間，我賣房典地交你百兩黃金，就請你把文書還我。」

「三天，誰知道三天你又會記得什麼。不給，那就『見官』說話。」

「『見官』！這事見得了官嗎？把文書還我，不然，不然……」

「不然怎樣？！你敢殺了我嗎？你殺啊，你殺啊！」

……宋江殺了閻婆惜，從此改變了宋江的命運。

水滸傳宋江別惜／薊桐育仁天竺寺／2014年攝

宋公明私放晁天王／台南善化慶安宮／宋江之前曾救過晁蓋的性命，晁蓋到梁山泊之後，派人送來百兩黃金答謝。沒想到卻被閻婆惜捉到把柄，逼宋江寫下休書放她自由。宋江情急之下，怒殺婆惜／2011年攝

＊眉批：這件作品雖然寫著宋江別惜，實際上正是小說中宋江怒殺閻婆惜的前一刻劇情。唐阿牛進門跟宋江說話，閻婆卻戳破他的牛皮。為什麼不是寫小說的題目？這個就不得不替畫師說說話了。真的寫了，可能犯了民情忌諱。有些話點到為止。知情識禮的自然懂得節制。寫成〈水滸傳之宋江別惜〉，後面的，就留給說書人看時機，以圖說戲了。

後記

寫到第三本書時，才覺得把所見的裝飾戲文作品，描摹出一個稍微完整的畫像。這回新書，經過多次討論，用《圖解台灣廟宇戲文圖鑑》當作書名。

而這本新書，特別把前兩本就想要做，卻因經驗學識不足而只能小步移挪的嘗試呈現出來。這次，在編輯勞心勞力的規劃之下，終於做了一個稍可稱為範式的圖解，將常見的對應作品做了一次小小的整理。

所見的這些圖解以導讀篇章以及特殊開門頁設計呈現，裡面也會出現幾件時下所見特殊作品的圖像，惟不附作品所在地。原因是——這個現象，已普遍存在台灣十幾二十年，甚至有的出現還要更久，並且到今天還繼續被產生。要不要繼續讓它發生下去，能決定的人，主要在於受託管理宮廟的大人們。但它屬於地方的文化水平的鏡面，也要看地方人

士是不是對這些問題有感。所以身為寫作者，自然不能將這種事情，如八卦雜誌一樣，背後道人是是非非。提出，是希望讀者朋友們，回頭觀望自己家鄉那座宮廟裡的東西。要不要講，個人尊重地方自己的意願。

希望能讓讀者除了參考文字和圖片（戲曲典故）的連結，還能就各地所見，老一點的宮廟實際出現的圖案，可做直接的對照。讀者朋友在欣賞這些本來就存在生活當中，那一座座主公的殿堂裡的裝飾藝術時，也能提供一個舉一反三的聯想。

換言之，當您拿到這本書時，可以把手邊已有的《聽！台灣廟宇說故事》和《再聽台灣廟宇說故事》（晨星版《圖解台灣廟宇傳奇故事》）一起對照閱讀，以便增加印象。當然這只是一份參考的方向而已。所有專業上的戲文，仍要尊重業內的師父，以他們自身所學為主，所謂「同款不同司阜」，也是這個意思。

就請朋友們跟喜斌一同耐心期待。咱們的民間藝術，希望有您的支持，找回屬於台灣的民間藝術和文化尊嚴。

郭喜斌

2017.06.15

参考資料

《三國演義》、《封神演義》、《東周列國志》、《隋唐演義》、《西遊記》、
《月唐演義》、《史記》、《世說新語》、《古文觀止》、《五虎平西》、
《萬花樓》、《綠牡丹》、其他綜合網路資料改寫

林衡道，《台灣古蹟全集》，台北，戶外生活雜誌，1980

黃志毅，《愛國獎券圖鑑》，台北，齊格飛出版社，1982

李乾朗，《台灣建築史》，幼獅出版社，1986

李乾朗，《台灣建築閱覽》，台北，玉山社，1996

曾勤良，《三峽祖師廟雕繪故事探源》，台北，文津出版社，1996

樓慶西，《中國傳統建築裝飾》，台北，南天書局有限公司，1998

李乾朗，《台灣古建築圖解事典》，台北，遠流出版事業有限公司，2003

康鍩錫，《台灣古建築裝飾圖鑑》，台北，貓頭鷹出版，2007

郭喜斌，《聽！台灣廟宇說故事》，台北，貓頭鷹出版，2010

郭喜斌，《圖解台灣廟宇傳奇故事》，台北，晨星出版，2016

康紹榮，《南瀛寺廟彩繪故事誌》，台南縣政府，2010

國家圖書館出版品預行編目資料

圖解台灣廟宇戲文圖鑑：聽!郭老師台灣廟口說演義
/ 郭喜斌著. -- 初版. -- 台中市：晨星, 2017.07
　　面；　公分. -- (圖解台灣；17)
ISBN 978-986-443-285-1(平裝)

1.廟宇建築　2.建築藝術　3.通俗作品

927.1　　　　　　　　　　　　　　　　106008824

圖解台灣　17
# 圖解台灣廟宇戲文圖鑑

| | |
|---|---|
| 作者 | 郭　喜　斌 |
| 主編 | 徐　惠　雅 |
| 執行主編 | 胡　文　青 |
| 美術設計 | 陳　正　桓 |
| 封面設計 | 陳　正　桓 |

| | |
|---|---|
| 創辦人 | 陳銘民 |
| 發行所 | 晨星出版有限公司 |
| | 台中市407工業區30路1號 |
| | TEL：04-23595820　FAX：04-23550581 |
| | E-mail：service@morningstar.com.tw |
| | http：//www.morningstar.com.tw |
| | 行政院新聞局局版台業字第2500號 |
| 法律顧問 | 陳思成律師 |
| 初版 | 西元2017年07月20日 |
| 郵政劃撥 | 22326758（晨星出版有限公司） |
| 讀者服務專線 | 04-23595819#230 |
| 印刷 | 上好印刷股份有限公司 |

定價 480 元
ISBN 978-986-443-285-1
Published by Morning Star Publishing Inc.
Printed in Taiwan

# ◆ 讀 者 回 函 卡 ◆

以下資料或許太過繁瑣，但卻是我們了解您的唯一途徑
誠摯期待能與您在下一本書中相逢，讓我們一起從閱讀中尋找樂趣吧！

姓名：＿＿＿＿＿＿＿＿＿＿　性別：□ 男　□ 女　生日：　／　／

教育程度：＿＿＿＿＿＿＿＿

職業：□ 學生　　　□ 教師　　　□ 內勤職員　□ 家庭主婦
　　　□ SOHO 族　□ 企業主管　□ 服務業　　□ 製造業
　　　□ 醫藥護理　□ 軍警　　　□ 資訊業　　□ 銷售業務
　　　□ 其他 ＿＿＿＿＿＿＿＿＿＿

E-mail：＿＿＿＿＿＿＿＿＿＿＿＿＿　聯絡電話：＿＿＿＿＿＿

聯絡地址：□□□ ＿＿＿＿＿＿＿＿＿＿＿＿＿＿＿＿＿＿＿

購買書名：圖解台灣廟宇戲文圖鑑

· 本書中最吸引您的是哪一篇文章或哪一段話呢？＿＿＿＿＿＿＿＿＿

· 誘使您購買此書的原因？

□ 於 ＿＿＿＿ 書店尋找新知時　□ 看 ＿＿＿＿ 報時瞄到　□ 受海報或文案吸引
□ 翻閱 ＿＿＿＿ 雜誌時　□ 親朋好友拍胸脯保證　□ ＿＿＿＿ 電台 DJ 熱情推薦
□ 其他編輯萬萬想不到的過程：＿＿＿＿＿＿＿＿＿＿＿＿＿

· 對本書的評分？（請填代號：1. 很滿意 2. OK 啦！ 3. 尚可 4. 需改進）

封面設計 ＿＿＿＿　版面編排 ＿＿＿＿　內容 ＿＿＿＿　文／譯筆 ＿＿＿＿

· 美好的事物、聲音或影像都很吸引人，但究竟是怎樣的書最能吸引您呢？

□ 價格殺紅眼的書　□ 內容符合需求　□ 贈品大碗又滿意　□ 我誓死效忠此作者
□ 晨星出版，必屬佳作！　□ 千里相逢，即是有緣　□ 其他原因，請務必告訴我們！

· 您與眾不同的閱讀品味，也請務必與我們分享：

□ 哲學　　　□ 心理學　□ 宗教　　□ 自然生態　□ 流行趨勢　□ 醫療保健
□ 財經企管　□ 史地　　□ 傳記　　□ 文學　　　□ 散文　　　□ 原住民
□ 小說　　　□ 親子叢書　□ 休閒旅遊　□ 其他 ＿＿＿＿＿＿＿＿

以上問題想必耗去您不少心力，為免這份心血白費

請務必將此回函郵寄回本社，或傳真至（04）2359-7123，感謝！
若行有餘力，也請不吝賜教，好讓我們可以出版更多更好的書！

· 其他意見：

晨星出版有限公司 編輯群，感謝您！

請填妥後對折裝訂，直接投郵即可，免貼郵票。

| 廣告回函 |
| 台灣中區郵政管理局 |
| 登記證第 267 號 |
| 免貼郵票 |

407
台中市工業區 30 路 1 號

# 晨星出版有限公司

------- 請沿虛線摺下裝訂，謝謝！ -------

# 填問卷，送好禮：

凡填妥問卷後寄回，只要附上 60 元郵票（工本費），我們即贈送
好書禮：「鐵道懷古郵戳明信片No1.：鐵道古郵戳」以及
「鐵道懷古地圖明信片No.2：鐵道古地圖」兩組八張

以圖解的方式，輕鬆解說各種具有台灣元素的視覺主題，並涵蓋各
時代風格，其中包含建築、美術、日常用品、食品、平面設計、器
物……以及民俗、歷史活動等物質與精神的文化。趕快加入【晨星
圖解台灣】FB 粉絲團，即可獲得最新圖解知識以及活動訊息。

晨星出版有限公司編輯群，感謝您！

贈書洽詢專線：04-23595820 #113

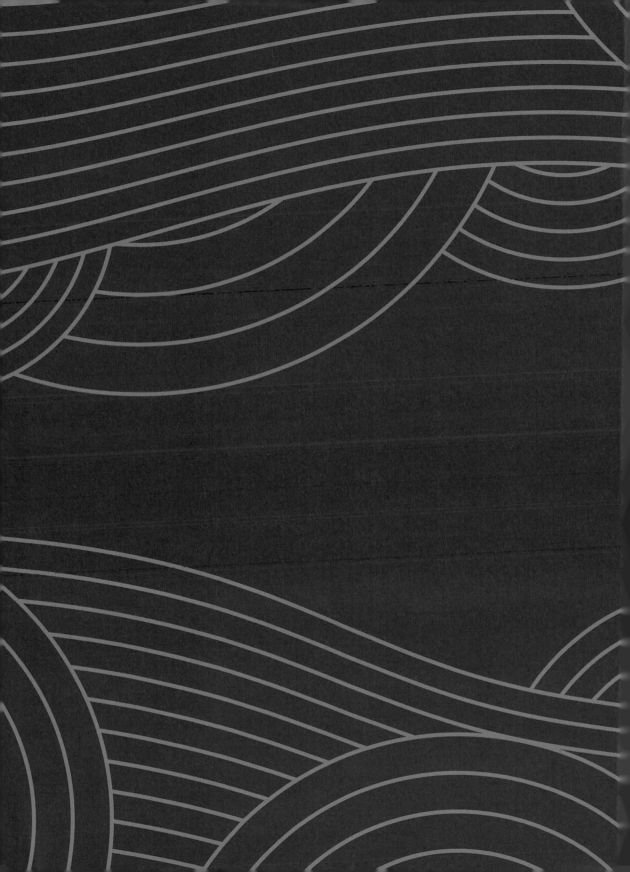

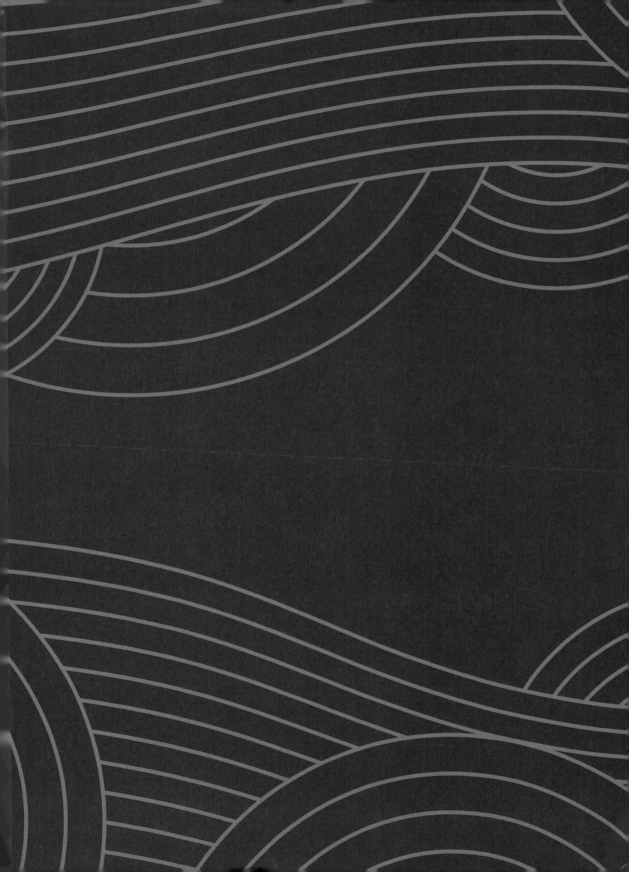